Me Cambiaron
El Libreto

Aunque con episodios inimaginables y lejos de lo que soñé, el autor de mi vida no se equivocó y me escogió para vivirla, paso a paso, hasta el capítulo final.

SANDRA B. PRIETO

Prólogo por: Glenda Umaña

Sandra B. Prieto

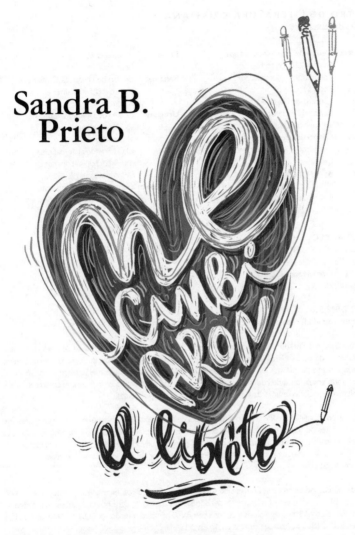

me cambiaron el libreto

Aunque con episodios inimaginables
y lejos de lo que soñé, el autor de mi vida no se equivocó y me
escogió para vivirla, paso a paso, hasta el capítulo final.

Prólogo por: Glenda Umaña

CENTRO DE LITERATURA CRISTIANA
en países de habla hispana

Colombia: Centro de Literatura Cristiana
ventasint@clccolombia.com
editorial@clccolombia.com
Bogotá, D.C.

Chile: Cruzada de Literatura Cristiana
santiago@clcchile.com
Santiago de Chile

Ecuador: Centro de Literatura Cristiana
ventasbodega@clcecuador.com
Quito

México: www.clcmexicodistribuciones.com
ventasint@clccolombia.com
editorial@clccolombia.com

Perú: Jr. Pachitea 264
Lima, 15001

Panamá: Centro de Literatura Cristiana
clcmchen@cwpanama.net
Panamá

Uruguay: Centro de Literatura Cristiana
libros@clcuruguay.com
Montevideo

USA: CLC Ministries International
churd@clcpublications.com
Fort Washington, PA

Venezuela: Centro de Literatura Cristiana
distribucion@clcvenezuela.com
Valencia

EDITORIAL CLC
Diagonal 61D Bis No. 24-50
Bogotá, D.C., Colombia
editorial@clccolombia.com
www.editorialclc.com

ISBN: 978-958-5163-03-4
Me Cambiaron el Libreto por Sandra B. Prieto, Atlanta, GA. Estados Unidos de América.

Diseño de portada: Alejandro Peralta, SEÑOR LOPEZ
Diseño interior y diagramación: Jorge Eduardo Cifuentes
Fotografía: Oscar Lugo

Impreso en Colombia por Editorial Nomos S.A.
Printed in Colombia

Somos miembros de la Red Letraviva: www.letraviva.com

Palabras de elogio *sobre el libro*

Ten la plena seguridad que tienes mucho más que un libro en tus manos. Estás ante el desafío de encontrarte con tu Padre Dios a través de cada una de las historias reales, que una persona <<normal>> como tú y como yo tuvo que vivir para hoy inspirarte en lo más profundo del alma. Al leerlo, recordamos que la vida consiste en vivir cada día disfrutando tu hoy; disfruta lo que va a pasar contigo mientras vas pasando las páginas y descubres que ¡el amor sí existe! es real, y se encuentra en las historias de vidas de personas que contra todo pronóstico han decidido amar a Jesús y hacerlo vida en otros. Tenemos el privilegio de conocer a Sandra, la autora de este libro, y nos honra poder decir que su vida ha levantado nuestra fe y aún lo hace; muchas veces fue usada por Dios para acercarnos a Él, mostrarnos Su favor, hacernos reír, confrontarnos cuando más lo necesitábamos y desafiarnos a vivir intensamente para servir a otros. Si lo hizo con nosotros, creemos que lo hará contigo mientras descubres el poder detrás de cada historia aquí escrita.

Henry y Adriana Pabón
Directores Su Presencia KIDS,
Iglesia El Lugar de Su Presencia,
Bogotá, Colombia
Coautores del libro: Tu ministerio de
niños puede crecer. @henrypabon

Sandra y yo nos conocimos a mediados de los años 90s cuando lideramos un retiro de desarrollo de juntas directivas en Cartagena, Colombia para un grupo de instituciones que apoyaban a mujeres microempresarias. En ese momento ella era la directora para Colombia, del afiliado de Opportunity International. Conocí a su futuro esposo, Stephen, unos años antes, cuando él y yo hicimos estudios de posgrado, por lo que nuestra amistad se estableció de por vida. Dejamos de hablar durante algunos años y cuando retomamos la comunicación, lo hicimos para nunca más separarnos de ella y de su hermosa familia. Durante nuestro reencuentro, sus vidas habían dado algunos giros, algunos crueles, y muchas cosas estaban por venir. La fe de Sandra junto con su valor y determinación, que van más allá de soportar el dolor, han sido sorprendentes. Su fe y su fuerza se han unido siempre para enfrentar cada ola de desafío que se le ha acercado. La historia que ella narra en las páginas de este libro hablará profundamente a esa necesidad de saber que Dios está en control y, sin importar la circunstancia, nos dará la fortaleza para el día.

David Stiller
Fundador y presidente de
Opportunity International, Canadá
Autor del libro: Círculo de Confianza

Soberano, sí nuestro Dios es <<soberano>>. Muchas veces olvidamos, sin importar las razones, que Dios es Dios y está por encima de todo; y aunque no es el que genera todas las circunstancias, nunca deja de estar en control y Su propósito se cumple a pesar de nosotros mismos; aunque como Sandra lo expresa en el libro, ¡sintamos que nos cambiaron el libreto! La vida de Sandra y su familia nos ha hecho llorar en muchas ocasiones, pero también nos ha ayudado a aprender de la soberanía de Dios sobre nuestras vidas y los seres que amamos. Ahora, al leer el libro que narra tantas historias que hemos conocido directamente de sus protagonistas, a quienes hemos considerado como hermanos, volvimos a llorar. Te invitamos a que, al leer cada página, apliques las enseñanzas entretejidas en cada capítulo a tu vida y lo que Dios está haciendo o ha permitido en tu caminar. Abre tu corazón para lo que Dios quiere hacer en ti, a través de este libro, que sin duda nació en el corazón del Padre para bendecirte.

Arturo Cortés y Patricia Caro
Presidente Confederación Cruzada Cristiana y Rector Fundación Universitaria Patricio Symes
Pastora y Vicerrectora Administrativa y Financiera Fundación Universitaria Patricio Symes
Bogotá, Colombia

reemos que quienes lean este libro serán grandemente edificados por su profundidad vivencial. Conocimos a Sandra y a su familia hace trece años y llegaron a ser muy cercanos a nosotros; su apoyo fue fundamental para ayudarnos en la estructura organizativa de la iglesia y como pastores de jóvenes. Vivieron procesos muy difíciles y nos modelaron en su manera de enfrentarlos. Sandra, la autora, se ha destacado por su liderazgo y habilidades para organizar y direccionar cualquier tipo de proyecto, así como su entrega para ayudar a quien esté desorientado o herido. Hemos visto a Dios usarle con una palabra bíblica muy clara, y con la capacidad de ver algo o a alguien y potenciarlo hacia un propósito mayor. Este libro, sin duda, ayudará e inspirará a muchos que buscan su propósito de vida, y que están pasando o pasaron por experiencias dolorosas que les dejaron heridas o dudas y con la pregunta de ¿por qué y para qué?

Boris y María Eugenia Acosta
Pastores Centro Bíblico Internacional, Miami, USA

stamos completamente seguros de la bendición de descubrir el valor liberador de cada una de las circunstancias que Dios permite en nuestras vidas, y creemos que este es el objetivo principal de este libro. Desde que conocimos a Sandra hemos podido ver la calidad de mujer que es como creyente en Dios, esposa, hija, hermana, sierva, amiga, y, sobre todo, una excelente madre. El trasegar por una vida con tantas dificultades, la hacen acreedora al honor de ser <<mujer de fe>>, que ha entendido que a pesar de las circunstancias <<a los que

aman a Dios, todas las cosas les ayudan a bien, esto es, a los que conforme a Su Propósito son llamados>> *(Romanos 8:28).* Este libro que tienen en sus manos es un tesoro que invita a caminar de la mano de Dios. Damos gracias a Dios por permitirnos la bendición de ser cercanos a Sandra y servir juntos al Señor.

Mario y Susana Blanco
Pastores Comunidad Cristiana de Fe, Miami, USA

He sido testigo de varias historias narradas en este libro. Cada episodio, vivido por su autora, nos muestra el sello indeleble del poder, fidelidad, cuidado, dirección y amor de Dios en su vida; una vida marcada por grandes tormentas y tiempos de bonanza; desiertos despiadados y maravillosos oasis; tristeza profunda y felicidad hilarante; planes desafiantes y apoteósicos triunfos. Sandra Bibiana, mi amiga y hermana en Cristo, cree, ama, sigue y sirve a Dios, y es un testimonio vivo de Su poderío sobre su vida, quien la hace florecer y dar fruto después de pasar, una y otra vez, por el crisol de la vida. Ella es una mujer usada como instrumento en Sus manos para levantar, ser mentora, guiar y acompañar a otros a florecer y dar fruto. Te invito a leer y reflexionar en cada episodio de este libro y seguir los pasos de acción a los que su autora nos invita. Te aseguro que podrás agradecer por lo que Dios ha hecho en tu vida y experimentar lo que puede hacer en ti para que florezcas.

Belinda Flórez Guzmán
Consultora Internacional, Barranquilla, Colombia

Hemos conocido a Sandra por muchos años, como amiga, hermana, y compañera de ministerio durante el tiempo que sirvió junto a nosotros en Puente Largo. Ella ha sido testigo del sufrimiento de los más desfavorecidos y de las injusticias que estos viven a manos de los más poderosos y aventajados en la sociedad, y ha trabajado con determinación por ayudar a cambiar esa realidad. Es una luchadora incansable que ha tenido que sobreponerse a las pérdidas de sus seres más queridos. Es una mujer con una vocación de servicio excepcional y con un mensaje que durante décadas se ha ido fortaleciendo, pues ante cada adversidad Dios la ha ido convirtiendo en un depósito de consuelo para otros, en una fuente de capacitación y en una persona ejemplar que inspira a quienes tenemos el privilegio de conocerla. Así que te recomendamos que leas cada página de este libro con la expectativa de recibir herramientas que te prepararán para comenzar a servir, o seguir sirviendo al Señor, aun cuando las circunstancias de la vida te cambien el libreto.

Luis H. Beltrán y Alexandra Reyes
Pastores Titulares,
Ministerio Puente Largo,
Iglesia Filadelfia,
Bogotá, Colombia
@luishbeltran

Dedicado *a:*

L a memoria de dos de los coprotagonistas del libreto de mi vida Steve y Juan Esteban; quienes me enseñaron que en medio de la adversidad podemos reír y que la vida fue hecha para vivirla un día a la vez, perseverando en nuestro propósito, sin temer al mañana, hasta que ya no respiremos más.

Un día ¡nos veremos en el cielo!

Y a otra de las coprotagonistas del libreto de mi vida, Anna Clarissa. Anhelo que cada línea escrita te ayude a entender que, aunque has transitado por caminos inimaginables y muy lejos de lo que soñaste, el autor de tu vida no se equivocó. Te escogió para vivirla, paso a paso, hasta el último episodio.

¡Te amo
y espero verte
llegar muy lejos
en tu servicio
a los demás!

Acerca del diseño
de la portada

Dios trabaja dejando huellas en nuestros corazones. Cuando Él se atraviesa en nuestro camino, perdemos nuestra identidad para, finalmente, encontrar nuestra verdadera identidad en Dios. Todos llevamos el sello de la intervención Divina dentro de nosotros, aunque lo expresamos de manera diferente. Este fue el fundamento que utilicé para diseñar la portada de <<Me Cambiaron el Libreto>>.

Todas las historias que Sandra narra en su libro son tejidos, donde Dios ha puesto y labrado sus iniciales conforme a la identidad y propósito que le entregó.

El corazón de Sandra lo simbolicé con el color fucsia, que representa a Dios como rey, gobernando su vida. Un corazón con muchos sueños, expectativas y formas de ver su vida; sin embargo, de un momento a otro, comienzan a aparecer unos trazos del cielo, son tres lápices que representan a Dios el Padre, en el centro, en color fucsia, el Hijo a la derecha, en color azul y el Espíritu Santo, a la izquierda, en color dorado. Ellos empiezan a hacer un tejido multicolor, vivo, orgánico, en movimiento, que representa las múltiples circunstancias que ella ha enfrentado, y que han dejado un patrón imborrable en su vida. Este tejido de lápices en el diseño sigue cambiando, labrando y entretejiendo su corazón, para finalmente dar forma a la primera parte del texto que está encerrada en un corazón con la frase: *me cambiaron*. En la parte inferior aparece *el libreto* de Sandra, que representa lo que ella esperaba en la vida, pero la exuberancia, fidelidad y grandeza de lo que Dios hizo y sigue haciendo con ella, es la expresión visual de todas las experiencias plasmadas en su libro. Un corazón que ha sido cambiado por la intervención de tres lápices Divinos dejando huella en el recorrido de su vida.

Alejandro Peralta
Diseñador de la portada
www.senorlopez.com.co

Prólogo

El vuelo había salido atrasado de Atlanta y aunque corrimos aceleradas por el aeropuerto de Miami, perdimos la conexión que nos llevaría ese mismo día a Medellín, Colombia.

El trayecto de casi dos horas, entre Atlanta y Miami, había sido suficiente para tener una conversación ininterrumpida y profunda. Las dos viajábamos para el mismo evento y nos tocó sentarnos en la misma fila, aunque nunca nos habíamos visto.

Yo viajaba para apoyar como moderadora de una sesión, en un evento mundial, a la organización Hábitat para la Humanidad, que se dedica a construir viviendas con un enfoque social, en la cual Sandra Prieto trabajaba liderando las operaciones globales de sus programas de empresas sociales e inclusión financiera.

Ese retraso en el plan de viaje nos permitió conectarnos aún más; recuerdo su nobleza, una auténtica fe y bondad. Hacía poco, ella había sufrido una gran pérdida en su vida.

Me contó sobre algunas de las historias centrales que nos narra en este libro; llenas de episodios con muchos altibajos.

Conforme escuché su relato, yo comencé a sentir cuchilladas en el corazón por tanta angustia y sufrimiento, pero al mismo tiempo me sorprendió su expresión de serenidad. Recuerdo que le dije en varias ocasiones en el trayecto, conforme ella me contaba las historias… ¡Sandra, tienes que escribir un libro!

Sorprendentemente, seis años después, Sandra me llamó un día y me dijo:

— ¿Te acuerdas de mí?

— Claro…¿cómo olvidarte?

— ¿Te acuerdas de que me dijiste que escribiera un libro?

—Te cuento que acabo de terminarlo.

Durante esa llamada me contó de un nuevo episodio en su vida; no podía creer que, en tan poco tiempo, Sandra hubiera enfrentado pérdidas tan grandes, pero tal como el día que la conocí, la percibí acogida a una fuerza sobrenatural.

Sentí entonces una pequeña misión, como periodista, de conectarme con su historia y compartirla.

Sin embargo, al terminar de leer los nueve capítulos concluí que no fui escogida con una misión periodística, sino para recibir sus vivencias

con mensajes que sentí que eran para mí. Mensajes para aprender, crecer y ver cómo enfrentar la angustia, las situaciones inesperadas que todos tenemos en la vida, y para entender que tenemos que aprender a aceptar y cerrar etapas.

Como seres humanos no podemos evitar el sufrimiento, de eso ustedes y yo estamos convencidos. La gran mayoría hemos enfrentado situaciones inesperadas de salud de distinta índole muy de cerca, ya sea dentro de la misma familia o amigos cercanos.

Sandra nos recuerda y muestra la oportunidad extraordinaria de encontrar sentido, alivio y propósito en medio del sufrimiento, las cargas, la desesperanza o, aún, desafíos económicos que se puedan presentar.

En cada capítulo, en cada palabra, en cada relato, en cada odisea, también se muestran las manos generosas y ella descubre el sentido de todo lo vivido, para apoyar a otras personas en circunstancias similares.

En este libro, Sandra acompaña cada situación de una enseñanza, una ruta, una <<receta>> espiritual y emocional que confronta, inspira y ayuda al lector.

A pesar de su fe, Sandra también nos revela su parte humana, su duda, su vulnerabilidad, sus lágrimas y dolor; pero también nos muestra su gozo y, cómo, si uno lo permite, puede recibir las caricias de Dios en todas las circunstancias.

Sandra está convencida y nos muestra cómo fue escogida para cumplir con una misión, servir a los demás y dar ese testimonio.

Nos sorprende su capacidad para escuchar la voz de Dios, y es así como inicia un nuevo capítulo en su vida, en uno de los momentos más críticos para ella y su familia, lleno de desafíos, pero también celebrando avances y en momentos de enorme gratitud.

Me siento sumamente privilegiada por haber tenido esta oportunidad de saber y conocer de primera mano el valiente testimonio de una mujer extraordinaria y de poder presentarlo a ustedes, como una obra que debemos compartir con todos los que podamos, creyentes y no creyentes. Todos necesitamos consuelo, sentido a lo vivido y una forma de volver a levantarnos y vivir el propósito de nuestras vidas, hasta llegar al final.

Agradecí por los momentos vividos, aun por aquellos que me hicieron llorar.
Aprendí, como nunca, en esos años, a vivir en el ahora, a disfrutar los momentos, reír, abrazar, besar y decir un «te amo».
Aprendí que, hasta nuestro último suspiro, Dios nos usará, siempre y cuando nos mantengamos centrados en el propósito por el cual existimos: servir a los demás. (Extraído del capítulo 7)

GLENDA UMAÑA
Presidenta GLENDA UMAÑA COMMUNICATIONS
Expresentadora CNN en español
www.glendaumana.com
@glendaahora

Contenido

Introducción

*¿Alguna vez has pensado que aquello que estás
viviendo no es como lo que imaginaste?*

La sociedad de la que somos parte, el tipo de familia y las condiciones que rodean nuestra llegada al mundo parecen marcar nuestro destino, propósito y las metas que podemos alcanzar o los logros que lleguemos a tener. Es como si cada uno de nosotros llegara al mundo con un libreto predeterminado y nuestro destino fuera limitarnos a cumplirlo.

Algunos libretos tienen historias llenas de perfección y etapas preestablecidas que, de cumplirlas al pie de la letra, nos llenarán de satisfacción, y al final podremos decir como en los cuentos de hadas: <<fueron felices y comieron perdices>>. Otros, con historias marcadas por tragedia y dolor; obstáculos, desafíos y hasta sentencias de muerte anticipadas o con finales difíciles de asimilar.

Sin embargo, sea cual sea la historia, encontramos que los libretos y los roles pueden cambiar rápida e inesperadamente; y muchas veces llevarnos muy lejos de lo que imaginamos, u otros han dicho, debería ser nuestra vida. Estos cambios pueden tener diversos episodios; algunos llenos de esperanza, alegría, peticiones contestadas, milagros,

logros y éxitos; otros llenos de desesperanza, tristeza, peticiones sin contestar, fracasos, renuncias, aceptación, caer y volver a comenzar. En los episodios donde los cambios son positivos, no tenemos problema. Sin embargo, en los que enfrentamos retos, no podemos evitar preguntarnos: ¿por qué a mí?

Por ejemplo, ¿por qué no pudimos tener hijos?, ¿por qué, aunque quedé en embarazo, mis hijos no nacieron de la forma esperada?, ¿por qué nos tocó ser padres de un niño con discapacidades?, ¿por qué este cambio abrupto de vivienda, ciudad o país?, ¿por qué esta propuesta laboral llegó ahora y no cuando la estaba esperando?

Los cambios positivos, los vemos como un regalo o favor de Dios, o pensamos que llegaron por nuestros méritos o porque lo merecíamos. Por el contrario, los cambios llenos de dolor y desafíos nos llenan de preguntas y cuestionamientos. Casi siempre, nuestra primera reacción es pensar que hicimos algo mal, o que dejamos de hacer algo y por eso sucedieron. Algunos llegamos a creer que ese es nuestro destino —o lo que nos tocó en la vida—; y algunos podemos ir más allá y pensar que Dios erró y nos entregó el libreto equivocado, y llegamos a decir: <<ese no era el mío, ¡me cambiaron el libreto!>>

Nací en una familia donde mis padres y mi abuela, desde temprana edad, me enseñaron a confiarle a Dios cada necesidad y anhelo en mi vida. A medida que crecí, también creció mi relación con Dios, y fui descubriendo que vine a este mundo para ayudar a que otros

puedan florecer y dar fruto, no solo sobrevivir. Creí que esta misión la cumpliría desde Colombia, el país donde nací. Pensé que allí establecería mi base, junto a un esposo y unos bellos hijos que, desde muy joven, tuve la certeza que tendría.

Pero con el pasar de los años, me encontré que mi vida no ha sido como la imaginé. Yo también llegué a creer que me habían cambiado el libreto.

Quiero invitarte a que me acompañes en un viaje en el tiempo donde te comparto historias de mi vida, llenas de cambios inesperados: de esos que anhelamos y de otros que preferiríamos nunca haber enfrentado. Son historias con episodios llenos de emociones, y muchas lágrimas de alegría y dolor. En cada capítulo narro mis vivencias como mujer, esposa y mamá. Muestro cómo enfrenté cada episodio y cómo descubrí diferentes atributos de Dios. En medio de estos aprendí a conocer a Dios como padre, esposo, sanador, proveedor, refugio, esperanza, escudo, consejero, y de muchas otras formas más.

Al final de cada capítulo te comparto unas preguntas de reflexión —preguntas que en su momento me hice a mí misma—, aplicables a diferentes episodios de tu vida; te animo a que las respondas. Luego, hay unos pasos de acción que, con seguridad, te ayudarán a enfrentar y superar el momento que estás viviendo; y, por último, te regalo una palabra de reafirmación, que espero la atesores y la hagas tuya.

Mi deseo es que cuando hayas terminado de leer estas historias, salgas conociendo algo más de la esencia de Dios y te relaciones con Él de una forma diferente. Anhelo que puedas comprender que, aunque los episodios de tu vida no han sido como los imaginaste, no quiere decir que te cambiaron el libreto.

Aun en medio de los cambios y los roles inesperados, tu libreto, que es realmente tu destino y propósito, no ha cambiado. Dios cumplirá el propósito para el cual te creó, y te ha entregado todo lo que necesitas para que al final de tus días puedas decir: <<florecí y di fruto, no solo sobreviví>>.

¿Te has enfrentado a la enfermedad o la pérdida de un ser amado?, ¿perdiste tu empleo en el momento más crítico de necesidad financiera?, ¿soñaste envejecer junto al amor de tu vida y ya no será así?; ¿creíste que tus hijos te acompañarían en tu vejez?

No importa, cuál sea la situación, ¡prepárate para recibir herramientas que te ayudarán a asumir y superar los cambios y desafíos, y florecer en medio de cada episodio del libreto de tu vida!

Sandra B. Prieto

Parte I

1. Embarazada de la promesa: *seré mamá*

Una mañana del mes de abril de 1992, estaba, como de costumbre, tomando un tiempo para hablar con Dios. Ese día, en un momento de silencio, sentí algo muy fuerte en mi corazón: la certeza de que un día sería mamá, y que mis hijos nacerían de mi vientre. Para ese entonces tan solo tenía veinte años, y aun cuando en el libreto de mi vida me veía casada y con hijos; en ese momento, en lo último que estaba pensando era en formar una familia. Mi enfoque estaba en terminar mi carrera y ser una exitosa profesional de la salud mental, y ayudar a otros a superar sus obstáculos en la vida.

Conociendo al príncipe azul que no encajaba en mi promesa

Cuatro años después, ya graduada de la universidad y en el comienzo de mi vida profesional, conocí a Steve. Él, un hombre fascinante, había dejado su país de origen, los Estados Unidos de América, para ir a Colombia —mi país natal— a desarrollar programas de generación de ingresos para personas muy pobres. Me cautivó su pasión por trabajar en favor de los pobres; pasión que también estaba en mi corazón.

Yo, para ese entonces, estaba trabajando como directora de un programa en la universidad donde me gradué como psicóloga clínica, y

había asumido la dirección de una entidad financiera que ayudaba a mujeres muy pobres a iniciar y expandir pequeñas empresas. Adicionalmente, estaba muy involucrada en actividades en la iglesia donde asistía, realizando toda clase de proyectos; siempre enfocada en ayudar a los demás.

Pocos meses después de conocerlo, sentí que su vida y la mía —como él mismo me dijo un día— se cruzarían por más tiempo del que nosotros mismos nos imaginábamos.

Esa misma razón le llevó a decirme, al poco tiempo de conocernos:

—No puedo tener hijos y quiero que lo sepas.

En el momento sonó extraño, pues ¿qué hombre te va a decir algo así, al poco tiempo de conocerte?; pero su comentario lejos de atemorizarme me hizo reafirmar que nuestra relación no iba a ser pasajera. Sentí que ese era el hombre con quien me iba a casar, y que Dios nos permitiría tener hijos nacidos de mi vientre, aun cuando él acabara de decirme que no podía tener hijos. ¿Cómo iba a suceder? No lo sabía, pero estaba segura de que así ocurriría. Claro que, para ser honesta, a veces mi mente comenzaba a pensar desde la lógica humana: <<si p implica q, entonces q no podría darse sin p>>. Yo sabía que habría hijos, pero para que ellos llegaran, obviamente vendrían de un hombre que pudiera tener hijos; así que ¿cómo era posible casarme con un hombre que no podía tener hijos y aun así tenerlos? En esos momentos llevaba mi mente de regreso a mi centro, Jesús, y entendía que la lógica humana no podía compararla con la lógica de Dios.

Si el Dios que nos dice en la Biblia que <<un día es como mil años y mil años son como un día>> *(2 Pedro 3:8 NTV)* era quien me había dado profunda convicción de ambas cosas; seguramente ya había determinado cómo sucedería. Entonces decidí confiar en Él, sin cuestionar.

 # Felicitaciones por su matrimonio, ¿cuándo llegarán los hijos?

En abril de 1997, Steve y yo nos dimos el sí. En una sencilla, pero muy bella ceremonia, unimos nuestras vidas en matrimonio. Ese día estuvo rodeado de mucha alegría, expectativa y celebración. Gran parte de los invitados a la boda fueron mujeres de comunidades muy pobres que pertenecían a los programas sociales de generación de ingresos, a través de los cuales nos habíamos conocido.

Como toda relación, pasamos por un tiempo de adaptación. Tiempo en el que aprendimos a disfrutar de los momentos felices y también difíciles.

En nuestro segundo año de matrimonio, Steve me dijo que le había pedido perdón a Dios por haberse practicado una vasectomía, sin haberle preguntado si ese era el momento de hacerlo. Seis años antes de casarnos, Steve se había divorciado. De esa unión había una hija, Gwyneth. Un tiempo después del nacimiento de ella, él decidió que no quería tener más hijos y se practicó la vasectomía. Esa es la razón por la cual, al poco tiempo de conocerme, me había dicho que no podía tener hijos.

Me compartió que el día que me confesó que él era estéril, lo hizo sabiendo que podía perderme, pero con la convicción de que, si yo era la mujer que Dios estaba trayendo a su vida, ni esa noticia nos iba a separar. También me dijo que al casarse conmigo, el anhelo de tener hijos renació, y eso lo llevó a pedir perdón a Dios, por haber actuado en sus fuerzas y de manera impulsiva.

En ese mismo año, Steve estuvo investigando y encontró que, al parecer, había una posibilidad de que le hicieran una cirugía para revertir la vasectomía. Cuando Steve me dijo de esa posibilidad y que quería consultar a un médico, mi corazón rebosó de alegría, y pensé: <<Dios, ¿es esto lo que vas a hacer para que podamos tener hijos?>>

Steve se sometió a la cirugía para revertir la vasectomía; sin embargo, meses después, el médico nos dijo que la cirugía no funcionó. Nos pusimos muy tristes, pero decidimos seguir confiando y creímos que, si la cirugía no era el medio, Dios haría un milagro de otra manera.

Por esa época, de hecho, la pregunta común: ¿Cuándo van a tener hijos?, comenzó a rodearnos. Al comienzo, esa pregunta no me afectaba y la asumía con jocosidad; tenía la fe para creer que, en el tiempo perfecto, sería mamá, y mis hijos nacerían de mi vientre. Sin embargo, los años pasaron, y con ellos muchas subidas y bajadas emocionales. La ilusión de <<esta vez sí estoy embarazada>>, llegaba disfrazada de varias formas, pero rápidamente se desvanecía dejando un sinsabor y un vacío profundo en mi alma.

Poco a poco, sin darme cuenta, las voces que yo suelo llamar *aplanadoras de la esperanza* comenzaron a tener su impacto en mi mente y mi corazón. Tal vez, la más impactante de todas, la que me marcó más de lo que yo creí, llegó a través de los labios de alguien que tenía mucho valor para mí. Esa persona me miró a los ojos y me dijo:

—Sandra, creo que no has quedado embarazada y no vas a tener hijos, porque tú no fuiste dotada para ser mamá; tú tienes una exitosa carrera y estás con muchos proyectos todo el tiempo, ¿has pensado que tal vez no fuiste creada para ser mamá?

Lloré, y mucho, pues sentí que si esa persona, cuya opinión era tan importante para mí, pensaba que yo no tenía la capacidad de ser mamá, ¿qué esperanza había para mí?

Esas palabras lograron penetrar hasta lo más profundo de mi ser; comencé a convencerme de que mi rol en la vida era otro, y que, tal vez, lo que había sentido a mis veinte años fue un *corto circuito espiritual*, y yo no había escuchado realmente la voz de Dios, o no había entendido lo que quiso decirme.

Pronto saldrá a la luz lo que Dios quiere de mí

Nunca verbalicé que había renunciado al anhelo de ser mamá, pero mis actitudes comenzaron a demostrarlo. Sin darme cuenta, me enfoqué más y más en mi carrera, y dejé de frecuentar muchas reuniones sociales; pues parecía que el único tema de conversación eran los hijos, y todo giraba en torno a ese tema. Yo, como no tenía nada para compartir, me sentía relegada y terminaba uniéndome al grupo de los hombres para hablar de economía o del gobierno.

Aunque aparentaba que no me importaba, eso no era verdad. Steve y mis amigas más cercanas, calladamente, sentían mi dolor. Un día, una de ellas me dijo que la acompañara a una reunión que hacía semanalmente una predicadora muy reconocida en Colombia. Me dijo que esa mujer había orado por muchas mujeres que no podían tener hijos y habían quedado embarazadas y que ella quería que orara por mí. Aunque me sentía frustrada por tener que ir a que oraran por mí, acepté su invitación. En el fondo, tuve la esperanza de que esta vez sí sería.

Llegamos al sitio, el cual estaba abarrotado. Esta mujer habló de las vasijas útiles y las comparó a las vasijas de barro hechas por un alfarero; allí nos habló de cómo este les da forma usando diferentes técnicas de alfarería, y las somete a temperaturas superiores a los mil grados centígrados para completar el trabajo. Nos describió que, una vez sometidas a esta temperatura, las vasijas de barro son capaces de conservar, indefinidamente, la forma que se les dio. Luego, dijo:

—Algunas de ustedes son como esas vasijas de barro y han estado escondidas, y han sido sometidas a temperaturas muy fuertes; pero, pronto, Dios las sacará a la luz y va a usarlas de manera sorprendente.

Fue una de las conferencias más poderosas que haya escuchado en mi vida, ¡nunca la olvidaré! Sentí que yo era una de esas vasijas a las que ella se refirió y comencé a llenarme de expectativa sobre lo que Dios iba a hacer con mi vida.

Al final, mi amiga se acercó a decirle a la predicadora que yo no podía tener hijos, y que, por favor orara por mí, pero la predicadora le dijo a mi amiga que ese día no oraría por eso, que la próxima semana oraría por mí. Me sentí un poco mal, debo confesarlo, pues pensé que ni siquiera había sido digna de que oraran por mí, además de que la siguiente semana estaría en un viaje de trabajo. No obstante, me fui feliz a casa, pues tuve la convicción de que la razón real por la que fui a ese lugar fue para recibir el mensaje de que pronto saldría a la luz lo que Dios quería de mí, y que ya estaba preparada.

Siempre, desde mi niñez, había estado activa sirviendo en la iglesia; sin embargo, sabía que Dios tenía algo más, e iba a comenzar a verlo desde ese momento. Ese día, Dios me sacó de la oscuridad y comenzó a hacer cosas preciosas con mi vida.

Me entregué por completo a seguir trabajando en pro de las causas que me entusiasmaban. Para ese momento había iniciado una carrera como consultora internacional, en temas de emprendimientos para mujeres y temas de estrategia para empresas. Establecí un programa de prevención para jóvenes (adicciones, desórdenes alimenticios, influencia de los medios en los jóvenes y sexualidad); daba conferencias de sanidad interior y restauración; ayudé a establecer escuelas de discipulado, lideraba grupos de mujeres en la iglesia, y muchas cosas más. Probablemente una que llenó mi corazón profundamente fue cuando se me encomendó liderar el equipo de alabanza y adoración de la iglesia Filadelfia de Puente Largo. Fue un tiempo especial donde vi muchos frutos, y poco a poco me fui entregando. Empecé a pensar que los hijos que Dios había dicho que iban a nacer de mi vientre, eran los proyectos y personas que Dios había traído a mi vida para servir en ese tiempo.

Embarazada de la promesa

Sin embargo, en el 2002, algo inesperado sucedió. Unas predicadoras de Venezuela visitaron la iglesia en Semana Santa. El Jueves Santo, ellas

estaban orando por un grupo de líderes, entre los que estábamos Steve y yo. Él, para ese tiempo, estaba viajando por el mundo como líder de una organización internacional, y lideraba en la iglesia el equipo de misiones y un proyecto de personas sordas.

Las predicadoras nos hicieron formar en parejas e iban orando por cada una. Cuando terminaron de orar por nosotros, una de ellas se devolvió y dijo que había una palabra de Dios para nosotros:

—Porque vienen hijos para ustedes, y nacerán de tu vientre —dijo mirándome a los ojos, y le dijo a Steve—: Hoy, Dios quita la culpa que has tenido por años, por tu matrimonio fallido, y Dios te da la vitalidad para que de ti nazcan los hijos que tanto han anhelado.

¡Una promesa que habíamos comenzado a enterrar había revivido! No paramos de llorar, pues ellas no sabían nada de nuestra vida. Dios reafirmó a través de esas palabras que lo que sentí once años atrás no había sido invención mía, sino que nació en el corazón de Dios para mí, acorde con un propósito que todavía no se revelaba por completo. Fue emocionante, yo, ¡por primera vez realmente me sentí embarazada de la promesa de ser madre!

No obstante, los meses pasaron y nada sucedió; bueno, nada de lo que creíamos que debía haber pasado.

Por ese tiempo, Steve y yo comenzamos a salir a trabajar de manera directa con iglesias, grandes y pequeñas, en temas de liderazgo, estrategia y crecimiento espiritual. En cada lugar, alguien nos daba una palabra de que vendrían hijos a nuestro hogar, u oraban porque Dios nos diera hijos. Lo hacían sin saber que ese era el anhelo de nuestro corazón.

Un día, estando en casa, mientras hablaba con Dios, vino a mi corazón la certeza de que tendría un niño, y sentí que su nombre sería Juan. ¿Cuándo sucedería? Seguía siendo una incógnita; solo sabía que iba a suceder.

A la siguiente semana, una amiga que asistía a uno de los grupos que lideraba en la iglesia, se me acercó y me entregó un regalo. Era un saco de bebé de color verde manzana. Me dijo que Dios había puesto en su corazón entregármelo. Yo, dije:

—Gracias, Dios, esta es una confirmación de que tendré un niño.

Pasados unos pocos meses, estaba liderando un retiro de sanidad interior. En un tiempo de descanso, una de las mujeres que fue para ayudar, se me acercó y me dijo:

—De antemano me disculpo por lo que le voy a decir, si es algo incorrecto. —Luego prosiguió—: Mientras daba la charla, Dios puso en mi corazón que va a ser mamá de una bella niña y que su nombre será Anna, pues ella reconocerá la presencia de Dios desde una temprana edad.

Yo, le agradecí a la mujer por haber sido arriesgada y darme la palabra. Sin embargo, me sentí confundida. Menos de tres semanas atrás, yo había sentido que tendría un niño y que se llamaría Juan, y ahora alguien venía a decirme que sería niña y que se llamaría Anna. Dentro de mí, dije: <<Señor, te he rogado por uno, y ahora, ¿me dices que van a ser dos?>> En mi lógica humana, dije: <<Si para tener uno he tenido que esperar todo este tiempo, entonces, ¿cuánto más tendré que esperar por dos?>>

A los pocos días, la hermana de la amiga que me regaló un saco de bebé se me acercó a decirme que había tenido como una visión donde Steve estaba cargando dos bebés y presentándolos a la iglesia. Semanas después, otra amiga se me acercó y me dijo que quería orar para que yo tuviera hijos, pero que ella quería orar por gemelos; y la pastora de la iglesia me dijo que ella había tenido un sueño en el que me veía con dos bebés, y que ella creía que yo tendría gemelos.

Creo que Dios me había hablado, claro y fuerte. En ese momento, mi corazón se estremeció pues tuve convicción de que vendrían dos bebés al mismo tiempo. ¡Uau! Sería mamá por partida doble.

En medio de la espera, acallando mi ansiedad

Habían días de ansiedad y otros de calma, esperando el día en que se haría realidad la promesa. Una vez, por ejemplo, decidí sentarme en la

última fila de la iglesia y un joven de mi equipo de adoradores se sentó al lado mío y recostó su cabeza sobre mi hombro (esos jóvenes eran como hijos para mí). Yo, para ser franca, no estaba prestando atención a la charla. Mi mente estaba a mil kilómetros pensando: <<¿por qué todavía no llegan mis promesas?>> Cuando, de repente, este joven me dijo:

—Sandrita, yo creo que tus hijos no han llegado porque todavía no has terminado tu trabajo con nosotros; así que todavía no es el tiempo.

Lo miré y me quedé perpleja, pues era como si hubiera leído mi mente, y una vez más, mi ansiedad bajó. ¡Qué cuidado tan especial el de Dios sobre mi vida! Él sabía que necesitaba esas palabras de reafirmación, una vez más.

En abril del 2005, me estaba preparando para ir a liderar la alabanza y adoración en la iglesia; ese día iría una invitada especial: resultó ser la misma predicadora que se rehusó a orar por mí unos años atrás para que yo pudiera tener hijos; la que le dijo a mi amiga: <<oraremos por ella la próxima semana>>.

Antes de salir de casa, Dios puso en mi corazón abrir la Biblia. Cuando lo hice, fue en una parte que dice: <<El año que viene, por esta fecha, ¡tendrás un hijo en tus brazos!>> *(2ª Reyes 4:16 NTV)*. ¡Yo me emocioné tanto! Sentí que el cumplimiento de la promesa estaba cerca y que pronto sería mamá.

Esa noche, la predicadora habló exactamente de ese pasaje; ¡yo estaba maravillada! Su charla la hizo alrededor de la vida de la mujer Sunamita, una mujer que no podía tener hijos; yo creí que iba a orar para que las mujeres tuvieran hijos. Sin embargo, no lo hizo. Es más, terminó de hablar y se fue. A los ocho días, oh sorpresa, el pastor la invitó, otra vez. Ese día, antes de iniciar su charla me pidió que me quedara en la tarima todo el tiempo. Al final de la charla, se me acercó y me pidió que comenzara a cantar, suavemente. Luego dijo que antes de orar, quería pedir perdón, pues la semana pasada tuvo que irse muy rápido por el afán de llegar al aeropuerto pues tenía un evento en otra ciudad en la mañana; pero Dios había puesto en su corazón que había una mujer por la que debía orar y no lo hizo.

Pidió que todas las mujeres que anhelaban tener hijos y no habían podido quedar embarazadas, pasaran adelante. Ahora, la sorprendida fue ella, pues yo solté el micrófono, y bajé de la tarima tan rápido como pude, para pararme en frente, y que ella orara por mí. No entendí por qué tenía que haber sido de esa manera, solo sé que fui obediente y esperé porque un milagro sucediera; si esa era la forma en que Dios iba a activar el milagro de ser mamá, yo no iba a perder mi oportunidad.

Entendí que Dios tiene un tiempo para todo en nuestras vidas. Tal vez tú también has estado esperando por algo que te ha sido prometido y nada que llega. Quiero que recuerdes que, si Dios lo prometió, Él lo hará; ¡no te centres en el cuándo, sino en la certeza de que, en Su tiempo, sucederá!

Llegó el mes de junio y nada sucedía, así que mi ansiedad comenzó a aflorar otra vez, y con esta, un dolor muy fuerte en mis ovarios. Por años había sufrido de dolores menstruales muy fuertes, pero este dolor era mucho más intenso y difícil de soportar; era un dolor muy parecido al dolor que había tenido unos años atrás, cuando me habían diagnosticado y operado de endometriosis. Fui de inmediato a la ginecóloga, pues temí que la endometriosis fuera la causa de mi dolor. Ella coincidió con mi preocupación y ordenó unos exámenes. Para nuestra sorpresa, todos los resultados salieron negativos. Es más, ella me dijo:

—No sé de dónde viene el dolor, pero no hay nada malo; de hecho, tienes un útero en perfecto estado. Si vas a concebir un hijo, este sería el momento perfecto para eso. —Y agregó—: Hazme un favor, dense la oportunidad de visitar al médico que está al cruzar el pasillo, él es especialista en infertilidad.

Steve ya había pasado por una decepción cuando la cirugía para revertir la vasectomía no funcionó, así que cuando le comenté acerca de visitar este médico, se rehusó y yo no lo forcé.

Pasaron tres meses y mi corazón estaba triste, pues si iba a abrazar unos hijos en abril, en julio debía haber quedado embarazada y no

había sucedido. A esa tristeza se unió una nueva sorpresa: a Steve lo llamaron para ir a liderar una institución muy grande en Haití. Me pidió que lo acompañara a un viaje exploratorio, y que oráramos para tomar una decisión. Lejos de alegrarme, desfallecí, pues me pareció totalmente incompatible que unos hijos pudieran llegar en medio de cambios de país y nuevos desafíos. Acompañé a Steve al viaje exploratorio; cuando estábamos de regreso a Colombia, sentada sobre mi maleta en el aeropuerto de Haití, sin aire acondicionado, a más o menos cuarenta grados centígrados, mis lágrimas comenzaron a caer y le dije al Señor:

—No te entiendo, no entiendo nada. No vivo centrada en si voy a tener hijos o no, pero cada vez que he querido morir a ese sueño, tú lo avivas, para luego hacer que se desvanezca, otra vez. Hoy regreso a Colombia con la convicción de que voy a venir a vivir en Haití. Solo sé que te amo, y antes que cualquier cosa en mi vida, desde niña te dije que mi anhelo más grande era servirte; así que aquí estoy, entregándote, una vez más, mi sueño de ser mamá.

Una promesa, dos bendiciones

Para mi sorpresa, cuando llegamos a Colombia, Steve me dijo que le diera la información del médico de fertilidad, pues quería pedir una cita. Ahí sí que quedé confundida. Fuimos a ver al médico y este nos dijo que había una posibilidad de tener hijos a través de la fertilización in vitro, y nos explicó el procedimiento, así como las tasas de éxito. Nos mencionó que alrededor del veinte por ciento de tratamientos funcionan, y que, usualmente las parejas pasan por varios tratamientos antes de quedar embarazados. Recuerdo la firmeza de Steve con el médico, al decirle:

—En nuestro caso será una sola vez.

Salimos al pasillo y Steve me dijo:

—Sandra, este va a ser el medio, lo siento en mi corazón, y no van a ser varias veces, pues sé que la primera vez funcionará, es una convicción.

Ese mismo día, iniciamos el tratamiento. Muy lejos de la idea que tenía sobre el día en que concebiríamos a nuestros hijos, lo nuestro estuvo lleno de horarios, visitas frecuentes al médico, inyecciones y un montón de cambios hormonales en pocos días; los cuales no terminaría de enumerar.

Luego de todo un proceso, tuvimos que esperar. Un domingo a las seis de la mañana recibimos la llamada del médico, nos pidió ir a su consultorio a las siete de la mañana, pues ese día implantarían los embriones. Hasta la implantación de los embriones fue con horario.

Al llegar al sitio había seis parejas en el mismo proceso. Cuando llegó nuestro turno, el médico nos dijo que nos tenía dos noticias, una buena y una mala. La buena noticia era que había dos embriones listos para ser implantados en mi útero, y la mala era, que no teníamos ningún otro embrión para guardar, por si estos no se implantaban. Steve les dijo a los doctores que esa noticia no era mala, para nada. Que los dos embriones se implantarían, y que, de hecho, uno de los embriones era de un niño y el otro de una niña.

Uno de los médicos se rio y le dijo:

—¿Y me vas a decir cómo se llaman?

Y Steve le respondió:

—Sí: Anna y Juan.

A los tres días de implantados los embriones, Steve salió para Haití y yo me quedé en Colombia, esperando las noticias sobre el tratamiento y rentando nuestra casa. Antes de ir al aeropuerto, fuimos a un restaurante para almorzar. Estando allí, Steve comenzó a llorar y me dijo:

—Sandra, sé que tendremos dos hijos: un niño y una niña. Sin embargo, percibo en mi espíritu que tendremos que luchar por la vida del niño; él va a nacer con muchos problemas.

Yo no sabía qué decir, y me puse a llorar con él. Pedimos a Dios su protección sobre ellos. Fue extraño, pues ni siquiera había un embarazo confirmado, y ya estábamos orando por las luchas que enfrentaría uno de nuestros hijos.

Por esos días ya habíamos anunciado a nuestra familia, amigos e iglesia, que saldríamos de Colombia. Había una mezcla de sentimientos en mi interior, pues me estaba desprendiendo de todo aquello a lo que había dedicado mi vida en todos esos años, sumado a la espera de las siguientes dos semanas, hasta saber si había quedado embarazada. En medio de esa espera, una amiga llegó a mi casa para darme un regalo de despedida. Cuando me lo entregó, dijo:

—Sandra, te entrego este regalo siguiendo una orden de Dios.

Ella no sabía del proceso en el que estábamos. Cuando abrí el regalo era un vestido para una bebita; mis lágrimas rodaron por mis mejillas, pues sentí que Dios estaba, una vez más, confirmando la promesa que me había dado. Ya tenía un saco para un niño, y ahora recibía un vestido para una niña.

Los días que siguieron fueron llenos de incertidumbre y de aferrarme a Dios; a aquel que me dio la promesa y la confirmó de diversas maneras.

A las dos semanas, el día 24 de octubre del 2005, en compañía de una amiga, salí muy temprano para hacerme la prueba de embarazo. Nos dijeron que un par de horas después, el médico me iba a llamar. A las 9:30 de la mañana sonó mi teléfono. Escuché una voz que me dijo:

—¡Felicitaciones! ¡No estás embarazada, sino *muy* embarazada! —me dijo—. De todas las parejas que fueron para implantar los embriones, ¡ustedes fueron los únicos que quedaron embarazados!

Mi amiga y yo nos tomamos de las manos, como un par de niñas, y nos pusimos a saltar de la alegría; gritamos, lloramos y reímos. Dos días después, tuve la experiencia más maravillosa que haya experimentado en toda mi vida. Fui al consultorio del médico para realizarme un ultrasonido y confirmar si estaba embarazada de uno o dos bebés. Mientras estaba allí, no solo vi dos puntos milimétricos que confirmaban que tenía dos vidas en mi interior, sino que, por primera vez, y gracias a la tecnología, pude escuchar los latidos de sus corazones. Sí, aunque eran tan solo unos pequeños embriones, ¡desde el momento que se habían formado, la vida había comenzado a latir en ellos!

¡Uau!, ocho años y medio después de haber unido mi vida a Steve, finalmente, la promesa que había recibido a mis veinte años, y que poco a poco se fue engendrando en mi corazón, ahora había sido engendrada en mi vientre. ¡Sería mamá, y por partida doble!

♥ Reflexiona

¿Qué promesas has recibido y crees que aún están sin cumplir? ¿Qué te ha hecho perder la esperanza? ¿Qué está queriendo formar Dios en tu vida, o qué ha formado Dios mientras esperas?

Actúa

- **Embarázate de** las promesas de Dios. Si Dios te dio una promesa, en Su tiempo y a Su manera, esta se cumplirá. Vive como si ya fuera una realidad.
- **Identifica lo** que te ha hecho perder la esperanza de recibir sus promesas; luego acalla las aplanadoras de tu esperanza, usando cada una de las palabras que Dios te ha dado acerca de esa promesa.
- **Céntrate en** lo que Dios quiere formar en tu vida, mientras esperas Sus promesas. Lo que Dios forma en tu vida, mientras esperas, es parte de lo que Él te entrega para que puedas disfrutar a plenitud el cumplimiento de la promesa, y usualmente lo usa para propósitos mayores.

Recuerda

<<Pues todas las promesas de Dios se cumplieron en Cristo con un resonante <<¡sí!>>, y por medio de Cristo, nuestro "amén" [que significa "sí"] se eleva a Dios para su gloria.>> *(2ª corintios 1:20, NTV)*

Si tus promesas están y permanecen en Cristo, ya fueron cumplidas en lo espiritual, y pronto las verás ante ti. Sin importar cuál sea la promesa, si Él te lo dijo, ¡entonces se hará!

2. Una promesa cumplida: *me convertí en mamá*

En diciembre del 2005, con mis dos promesas en mi vientre, salí de Colombia rumbo a Haití. Fue un desprendimiento muy duro, pues literalmente dejé todo atrás (familia, amigos, pertenencias, logros). Sin embargo, mi corazón iba lleno de ilusión, pues llevaba en mi vientre a Anna y Juan; el regalo más maravilloso que he recibido, después del regalo del amor de Jesús.

A menos de una semana de mi llegada a Haití recibí dos ofertas laborales. La mano de obra calificada en ese país no es muy alta; así que al mes de estar en Haití estaba liderando un proyecto de generación de ingresos para mujeres, a través de la formación de microempresas. Poco a poco establecimos una nueva rutina en esta tierra de lengua extraña para Steve y para mí, a la que ahora considerábamos nuestro hogar.

En las mañanas iba a la oficina; de allí iba a casa para almorzar, y luego a la oficina de Steve; allí me reunía con un profesor para estudiar creole (el idioma de los haitianos). Todos los días teníamos que regresar a casa a las 4:30 de la tarde, para llegar a una hora segura, pues en esa época estaban haciendo muchos secuestros. Al llegar a casa, caminaba por media hora dentro del bunker (como yo lo llamaba al sitio donde

vivíamos); este era un sitio privilegiado en medio de la pobreza. Allí vivían embajadores, cónsules y otros *expatriados,* como suele decírsele a profesionales que viajan a vivir en otros países.

Al comienzo de mi embarazo era muy ágil, pero al pasar los días me daba cuenta de que me demoraba mucho más para llegar al tope de la colina hasta donde caminaba. Una tarde, hablando con Dios, le dije:

—Antes del embarazo me hablabas mucho. Me reafirmabas las promesas y hasta me diste los nombres de los bebés, pero ahora es como si te hubieras quedado en silencio conmigo, y solo le hablas a Steve.

Yo creo que no pasó ni un segundo, cuando recibí algo que suelo llamar *una impronta,* una certeza de algo que va a acontecer. Sentí que Anna iba a nacer primero, y que sería así, pues ella abriría el camino para su hermanito; ese fue el mensaje exacto que recibí en mi corazón. Llegué a casa, muy contenta, a decirle a Steve lo que había sentido.

Los días pasaron, y poco a poco, fuimos aprendiendo el idioma y algunas de las costumbres de la cultura haitiana. Sin darnos cuenta comenzamos a adaptarnos a tener electricidad asegurada por diez horas al día, a estar en casa antes de las cinco de la tarde, a ir a una panadería muy elegante, no para deleitarnos comiendo pan, sino para deleitarnos en el frío de uno de los pocos lugares con un buen aire acondicionado; a ir a una estación de gasolina para comer un helado y comprar una tarjeta de llamadas para hablar con nuestras familias los domingos en la tarde. Las condiciones de vida eran muy diferentes a nuestro estilo de vida en Colombia; pero nuestra motivación de trabajar en pro de los pobres en las naciones de la tierra hizo que esas incomodidades —que eran el pan de cada día de los haitianos— fueran más tolerables.

Caminando con las sandalias de la promesa, aun sin verla

Para el mes de febrero del 2006, comencé a notar los cambios en mi cuerpo, los cuales ratificaban que ya no era solamente yo, sino que,

dentro de mí, dos personitas se estaban formando. Entre esos cambios empecé a notar que mis pies terminaban un poco inflamados al final del día, y los zapatos que tenía me estaban quedando apretados, así que aproveché un viaje de Steve a los Estados Unidos para ordenar un par de zapatos.

El día de su viaje, antes de ir al aeropuerto, fuimos para el primer ultrasonido donde íbamos a confirmar el sexo de los bebés. ¡Estábamos emocionados! Durante el ultrasonido uno de los bebes se dejó ver y confirmamos que era niño, pero el otro bebé no nos permitió conocer si era un niño o una niña. Aunque Dios ya nos había hablado de que era una niña, por un momento la incertidumbre y la duda llenó el corazón de Steve. Yo le dije:

—Es una niña, no importa que no hayas confirmado su sexo; recuerda que Dios ya te mostró que es una niña.

Steve se fue triste para el aeropuerto, y me dijo en el camino:

—Yo estaba seguro de que sería una niña, Dios me lo dijo.

Le contesté:

—¿Por qué dudas?, el hecho que no hayas visto la evidencia aún no significa que no sea una niña; de eso se trata la fe, de tener certeza, aunque no hayamos visto nada todavía.

Cuando llegó al hotel, en los Estados Unidos, se dirigió inmediatamente a recoger la caja de zapatos que yo había comprado. Para su sorpresa, cuando abrió la caja, no encontró ningunos zapatos para mí. Me llamó llorando y me dijo:

—Sandra, ¿cómo pude dudar de lo que Dios me dijo? —Y me contó que, en lugar de mis zapatos, habían llegado unas bellas sandalias para niña. Yo lloré y reí a la vez, al ver el amor y la fidelidad tan impresionante de nuestro amado Dios. Él sabía que Steve iba a necesitar esa reafirmación ese día, y usó el medio más inesperado para confirmarle lo que un día había puesto en su corazón: que íbamos a tener una niña. Y añadió a la confirmación, la bella evidencia de que ella crecería, pues las sandalias eran para una niña de aproximadamente tres años. Cuando Steve regresó a casa, reímos y disfrutamos mucho viendo las

sandalias; no fue el ultrasonido, sino unas sandalias el medio que Dios usó para confirmar que el otro bebé sería una niña.

Dios conoce nuestro corazón y está dispuesto a irnos enseñando paso a paso a crecer y creer en Él, y, en el entre tanto, nos regala re-afirmaciones de sus promesas para ir levantado nuestra fe. Y también nos deja ver que sus formas están fuera de la caja en la que a veces queremos meterlo.

Renunciando a los límites para ver el poder ilimitado de Dios

Por ese entonces, estábamos orando por un sitio donde reunirnos los domingos. Había una mega iglesia en Port-au-Prince, donde estuvimos asistiendo durante algunos domingos; sin embargo, no sentimos que ese era nuestro lugar. Nuestro anhelo, desde que llegamos a Haití, fue encontrar un sitio donde pudiéramos agregar valor. Creíamos que una iglesia o grupo pequeño con más necesidades sería, probablemente, el lugar ideal.

Finalmente, encontramos una pequeña iglesia ubicada en una zona muy necesitada; el sitio tenía piso de tierra, con unas bancas bastante deterioradas. Al llegar allí, no pude quitar mis ojos del grupo que esta-ba cantando, pues tenían solamente un micrófono que distorsionaba el sonido y una batería para marcar el ritmo, hecha de materiales que habían reciclado. No obstante, sus voces sonaban angelicales.

Mi corazón se conmovió al escucharlos, pues venía de un país donde teníamos muchos equipos y tecnología y, aun así, muchas veces no tener equipos de última generación era excusa para no adorar con el corazón. Allí, ante mis ojos, estaba viendo unos jóvenes usando lo que tenían en sus manos; sin mirar los límites, ¡dispuestos a tocar el corazón de Dios y ver sus obras ilimitadas! Sentí que esa batería y ese micrófono eran como los cinco panes y dos peces que un joven entregó a los discípulos de Jesús para alimentar toda una multitud (*Juan 6:9*). Ellos estaban adorando y su adoración sonaba realmente

bella, y estoy segura de que al igual que los peces y panes alimentaron la multitud, la adoración de estos jóvenes ayudó a muchos, ese día, a conectarse con Dios.

Canté a Dios como hace mucho no lo hacía y, en especial, me quebranté cuando comenzaron a entonar una canción que dice:

Yo te entrego mi ser y te doy mi corazón,

solo vivo para ti;

en cada palpitar y mientras haya aliento en mí,

Señor, haz tu obra en mí...

En medio de esa canción, las lágrimas comenzaron a bajar por mis mejillas; como pude (pues ya mi estómago había crecido) me arrodillé sobre el piso de tierra para pedir perdón a Dios por haberle puesto límite a mi estadía en Haití. Meses atrás, el día que supe que me iría a esa nación, le dije a Dios:

—Está bien, te voy a dar cinco años de mi vida en Haití, pero no más.

En ese instante, arrodillada, rendida ante Él, le dije que estaría allí hasta cuando Él dijera, y que mi corazón y mi vida eran suyas; que hiciera Su voluntad completa en mí, aun si eso significaba pasar el resto de mi vida en esa nación.

¡Fue liberador!, fue un momento de total rendición, de reconocer que lo que Dios tuviera para mí, siempre será lo mejor. Comprendí que rendirnos totalmente a Dios, sin reservas, sin límites, nos trae libertad, y desata Su poder sin límites sobre nuestras vidas.

Y, tú, ¿le has puesto límites a Dios?

Poco después comprendí que rendirnos a Su voluntad acelera los tiempos de Dios hacia el cumplimiento del propósito de nuestras vidas. Un acto de rendición que pensé que sería el inicio del resto de mi vida en Haití, se convirtió en el aceleramiento de mi salida de ese país.

 ## A partir de hoy, ¿me cambiaron el libreto?

El siguiente viernes, 24 de marzo, como de costumbre, fui a mi oficina y retorné a casa para almorzar, y luego ir a clase de creole. Cuando llegué a casa sentí la urgencia de ir al baño. Estando ahí, comencé a llorar sin explicación, simplemente comencé a llorar. Al sentirme tan vulnerable, salí a decirle al conductor que se podía ir, que esa tarde no saldría de casa. Ese viernes, Steve estaba viajando en una provincia, y volvería hasta la noche. En la tarde, comencé a sentir tristeza, y percibí, por primera vez, algo feo sobre la vida de Juan. Me acordé de las palabras de Steve, meses atrás, donde me había compartido que tendríamos que luchar por la vida del niño. Tomé la guitarra, y, sin dudarlo, empecé a cantar, orando que todo espíritu de muerte sobre la vida de Juan tenía que alejarse. Al llegar Steve, le conté lo que había sucedido, oramos y, con mucha paz en mi corazón, nos fuimos a dormir.

Parte de mi rutina nocturna incluía leer un libro sobre cómo criar gemelos. Esa noche abrí el libro en un capítulo que hablaba de niños prematuros. Recuerdo claramente que en una parte decía que gemelos desde las 24 semanas de gestación tenían una probabilidad más alta de sobrevivir, siempre y cuando tuvieran acceso a unidades neonatales con los equipos adecuados. Impactada por todo lo que leí, cerré el libro y me acosté a dormir.

Hacia las 4:30 de la madrugada del 25 de marzo, sentí como si algo se hubiera explotado dentro de mí y una buena cantidad de líquido salió. Steve y yo supimos, en ese momento, que con solo 25 semanas y media de embarazo (5 ½ meses), eso no era bueno y que algo estaba por suceder. Desde ese momento, y como nunca lo imaginé, el libreto que había tenido en mi mente de cómo sería la llegada de mis hijos cambió por completo.

 ## Un viaje en avión, sin tiquete de regreso

Dos horas después, debido al mal estado de los caminos, mi ginecólogo en Haití llegó a nuestra casa. Luego de examinarme determinó que tenía que salir del país, en cuestión de horas, pues había iniciado trabajo de parto, y allí los bebés no sobrevivirían, y mi vida también estaba en riesgo.

Las horas que precedieron esa salida estuvieron rodeadas de muchas llamadas entre la compañía de seguros, el médico, Steve, compañías de ambulancia aérea y nuestra familia. Fueron horas llenas de incertidumbre, de pasos de fe en lo económico, de tomarnos de las palabras y promesas que habíamos recibido, de mirar lo que consideramos señales (como los zapatos de niña) enviadas desde el cielo; y de quitar nuestra mirada de las circunstancias que estábamos viviendo.

Luego de muchos trámites, finalmente nos aprobaron los servicios de una ambulancia aérea, pero ninguna compañía de ambulancias quería viajar a Haití para recoger-nos, por el peligro que representaba viajar a ese país en esa época (muchas muertes y secuestros).

Hacia las once de la mañana, una compañía ubicada en Fort Lauderdale, Florida, en los Estados Unidos, nos dijo sí, con la condición de que mi ginecólogo viajara con nosotros, y se hiciera responsable por cualquier cosa que pasara conmigo; él, por supuesto, dijo que sí. La compañía aceptó viajar por solicitud de la piloto, quien pidió que la dejaran ir a sacar a su compatriota; ella era una mujer colombiana a quien Dios usó en ese instante, y de quien nunca volví a saber.

Hacia la una de la tarde, una ambulancia llegó a casa para llevarnos al aeropuerto. La ambulancia era un carro viejo, de algún lote de los años 60, que había sido donado a Haití. El único equipo médico que tenía era un tanque de oxígeno. Nosotros vivíamos en una zona con calles destapadas y sin pavimento, así que el desplazamiento no fue fácil. De hecho, a pocas calles de la casa, la ambulancia se estrelló. El conductor de la ambulancia, desesperado, le pidió al otro conductor que nos dejara ir; que él regresaría para arreglar el problema, pues

llevaba un caso de vida o muerte al aeropuerto. Mi médico, quien estaba sentado a mi lado, terminó sosteniendo con su cinturón, una de las puertas que se había dañado con la estrellada, hasta llegar al aeropuerto. Finalmente, luego de los altibajos en el camino, ¡llegamos al aeropuerto! y a lo lejos divisamos en la pista de aterrizaje, un pequeño jet de color rojo que simbolizó, aparentemente, el inicio de un viaje lejos de lo que imaginé.

Mi médico me dijo que cuando llegaran los paramédicos norteamericanos para llevarme al avión, no podría decirles que tenía contracciones. Me dijo que en ese momento la vida de los niños estaba en mis manos. Que, solamente, una vez hubiéramos despegado podría contarles lo que estaba sintiendo, pues de lo contrario nunca saldríamos de Haití. Los paramédicos llegaron, y contrario a las condiciones de la ambulancia haitiana, me conectaron a monitores, me canalizaron y me pusieron oxígeno.

Luego me dijeron que mi esposo no podría viajar conmigo, a lo cual yo me rehusé. Les dije:

—No sé quién se va a quedar, pero Steve tiene que venir conmigo.

En mi interior sabía que algo iba a suceder y, él, la persona más cercana a mi vida tendría que estar presente en ese momento.

Uno de los enfermeros me vio tan determinada que inmediatamente me dijo:

—Está bien, mamá, tu esposo puede venir con nosotros.

El otro enfermero le dijo:

—Estás loco, no tenemos espacio ni condiciones para que él nos pueda acompañar.

Finalmente, y no sé de qué forma, se pusieron de acuerdo y Steve viajó con nosotros.

Una vez despegamos, uno de los enfermeros me preguntó:

—¿Sientes algo?

Le dije:

—Siento como si tuviera que ir al baño, pero tranquilo que yo sé que no puedo pujar.

2. Una promesa cumplida: *me convertí en mamá*

En ese momento vi su cara de angustia, pues la ambulancia aérea venía sin incubadoras, y no tenía las condiciones para atender a dos niños sumamente prematuros; nacer en la ambulancia aérea podría significar recibir dos vidas que iban a morir a los pocos minutos de haber nacido. Los dolores de las contracciones se hicieron más frecuentes y fuertes; solo pude pensar en cantar y me acordé de la canción que un amigo había compuesto, que dice:

Sobre todas las cosas,
yo dependo de ti,
por encima de todo,
hoy necesito de tu amor...
hoy más que nunca yo quiero adorarte,
sencillamente, porque te amo...

Lo hice como un nuevo acto de rendición, reconociendo que por sobre la amenaza de perder los bebés, lo amaba y confiaba en Él.

El tiempo pasó y las contracciones se hicieron cada vez más frecuentes. A media hora de llegar a los Estados Unidos, tenía contracciones cada minuto y medio. Mi médico me miraba y me hacía respirar con él, mientras que uno de los enfermeros mantenía comunicación con el hospital en la Florida. Varias veces le pidieron a mi médico que me examinara, pero él decía que no, que no era necesario. Una de esas veces, Steve le preguntó:

—¿Por qué no la quiere examinar?

Y él respondió:

—No quiero, pues podemos hacer que se infecte; y además no quiero tener que decirle a los paramédicos que se preparen para recibir un parto, pues el nacimiento de los niños está cerca, y prefiero que todos mantengamos la calma.

Luego de dos horas de vuelo, que para mí fueron eternas, hacia las 5:00 p.m., llegamos a Fort Lauderdale, en la Florida. Allí, en la pista, había tres ambulancias (pues creían que los bebés ya habían nacido).

Rápidamente me subieron a una de las ambulancias. En el camino, uno de los paramédicos me dijo:

—Resiste, no te dejes vencer, ya casi llegamos al hospital. Yo soy papá de dos niñas de 26 semanas, tú también lo vas a lograr y tus niños van a nacer con vida—. Esas fueron palabras enviadas del cielo, y me dieron el aliento que necesitaba para aguantar por otros quince minutos de recorrido al hospital.

Una puerta hacia lo desconocido

Hacia las 5:15 de la tarde llegamos al hospital. Desde la camilla pude ver cómo se abrieron las puertas de la sala de emergencia, donde por lo menos diez miembros del equipo médico del hospital nos estaban esperando. De allí me llevaron rápidamente a una sala para examinar el estado de los bebés. Una médica haitiana (las paradojas de la vida) fue la ginecobstetra encargada de recibirnos. De hecho, nos recibieron en ese hospital, pues ella supo que dos haitianos venían en una emergencia y ella no dudó en aceptarnos. Claro que, para su sorpresa, cuando nos vio se dio cuenta que era un norteamericano y una latina quienes habían llegado.

Al hacer el examen vieron que los bebés estaban en posición, listos para nacer. A las 5:26 p.m. tal y como yo había sentido en mi corazón, mientras caminaba un día en Haití, Anna nació. Llegó al mundo pesando tan solo una libra y seis onzas, y midiendo menos de 36 cm; no se le escuchaba el llanto, pero pataleaba y se veía llena de vida. De ahí la llevaron rápidamente a la unidad de cuidados intensivos neonatales. Unos minutos después nació Juan; él pesó dos libras y una onza y pesó 42 cm. Contrario a Anna, él no se movía, estaba como muerto. Inmediatamente lo llevaron a la sala de cuidados intensivos y tuvieron que hacerle resucitación. Mientras Anna se mantenía estable, los signos vitales de Juan, tras la resucitación, siguieron débiles. Después de diez minutos recién comenzó a mostrar signos de estabilización y su Apgar[1] (una evaluación de signos vitales que se le hace al recién nacido) subió a 5, lo cual seguía siendo muy mal pronóstico.

De ahí me llevaron a un cuarto de recuperación; mientras que a Steve se lo habían llevado para darle algo de comer, pues una de las anestesiólogas que acompañó el parto observó que estaba a punto de desmayarse.

Esa misma noche nos indicaron que podíamos ir la unidad de cuidados intensivos neonatales a ver los niños. Al verlos allí, mi corazón se quebró y no quería mirarlos; me parecía que todo era una pesadilla y dije:

—Dios mío, ¿y estas son mis promesas?

Yo solo veía cables y máquinas que los cubrían casi por completo. En ese momento, llegaron a mi corazón unas palabras: <<No los mires incompletos, quiero que los veas completos, como yo los veo>>. Esas palabras llegaron directo a mi corazón y fueron las que me dieron las fuerzas para pararme a pelear por mi bendición, por mis milagros; ¡por mis promesas que ya habían sido entregadas!

Esa noche retorné a mi habitación en el hospital, y a Steve se lo llevaron para conseguirle un sitio para descansar. Después de unas horas, una médica neonatóloga llegó para hablar conmigo. Comenzó a hablar en términos médicos que yo no entendía y a usar acrónimos que no lograba comprender. Las únicas palabras que se quedaron grabadas en mi mente fueron:

—El problema mayor es que los bebés nacieron muy rápido, muy rápido, y debido a eso sus problemas podrán ser muchos; el niño tuvo un sangrado máximo en el cerebro y sus problemas serán demasiados.

Inmediatamente, llegaron a mi corazón las palabras que alguien me había dicho años atrás: <<No creo que tú fuiste hecha para ser mamá>>. La culpa llegó a mi corazón y pensé que esa persona había tenido razón. Pensé: <<Ni siquiera pude mantenerlos en mi vientre y por eso ahora sus vidas están en peligro>>. Lloré toda la noche, y no pude conciliar el sueño, a pesar de un calmante súper fuerte que me dieron. Hacia las 6:00 a.m., una mujer muy alta, de raza negra, entró a la habitación. Comenzó a decir:

—Alabado sea Dios, puedo sentir Su presencia.

Yo no entendía nada, pues nunca había visto a esa mujer. En ese momento, ella me miró a los ojos y me dijo:

—Alaba a Dios, no temas a las palabras de muerte, todo esto que estás viviendo será para la gloria de Dios. —Luego, continuó diciendo—: Yo vine a tomar tus signos vitales, mi nombre es Adelfia. Cuando entré en la habitación sentí que Dios estaba aquí contigo y me dio ese mensaje para ti.

Sin pensarlo, me abracé a ella con todas mis fuerzas, comencé a llorar y no la soltaba; ella me abrazó y me consoló. En ese momento entendí que cuando Dios te da algo, enemigos de tu fe van a tratar de robarte la paz y poner en ti palabras y pensamientos de muerte. Pero si Dios me había dado la promesa de mis hijos, y ahora los había podido ver con vida, Él daría todo lo que ellos iban a necesitar para crecer y estar bien. Percibí que las cosas no serían fáciles, pero sería determinante en el proceso, la forma en que yo las asumiera. Dios me los prometió y cumplió su promesa. Ahora me correspondía a mí caminar con la certeza que quien me los prometió y me los dio, caminaría conmigo para verlos crecer. Desde dónde iba a pelear mis batallas haría la diferencia: desde la victoria o la derrota.

Pasadas unas horas, Steve llegó a la habitación y le conté todo lo que me había dicho la médica, pero, principalmente, las palabras que Dios me dio a través de Adelfia. Juntos ese día, oramos entregando los niños a Dios y diciéndole que, aunque todo se veía obscuro, sabíamos que ellos le pertenecían a Él y que solo Su voluntad se haría sobre sus vidas. Entregar a nuestros hijos a Dios, dándole todo el control sobre ellos, fue la mejor decisión que tomamos pues solo así pudimos caminar sin temor, aun en los momentos más difíciles, que estaban por llegar, en el nuevo libreto de nuestras vidas.

♥ Reflexiona

¿Has recibido la convicción de una promesa, o algo que estabas esperando, y de repente ha venido una dificultad que amenaza con quitártela? ¿Han llegado palabras de culpa o acusación, cuando las cosas no salen como las esperas? ¿Han llegado pensamientos o palabras de otros, que te hacen sentir que no mereces recibir bendiciones, o no fuiste llamado para recibir Sus promesas? ¿Le has puesto límites a Dios en cómo o cuándo usarte, o cómo deben ser las cosas?

Actúa

- **Escribe cómo** te ha confirmado Dios las promesas que te ha dado. Estas son las mejores armas para llenarte de fe ante las amenazas de que no se cumplirán.
- **Da gracias por** las formas en las que Dios te ha confirmado sus promesas en tu vida. Esa es una muestra de Su amor por ti.
- **Entrega a** Dios tus dudas y las palabras que otros te hayan dado, que hayan generado inseguridad en que tú podrás cumplir con lo que Dios te ha dado, o entregado para hacer.
- **Renuncia a** los límites sobre cómo y cuándo deben darse las cosas. Dile a Dios que sus planes para tu vida tomen prioridad sobre lo que tú has escrito. Dile: <<Padre, hoy te entrego los límites que he puesto, quiero ver tu poder ilimitado, obrando en, y a través de, mi vida>>.

Recuerda

<<Pues yo sé los planes que tengo para ustedes —dice el SEÑOR—. Son planes para lo bueno y no para lo malo, para darles un futuro y una esperanza.>> *(Jeremías 29:11, NTV).*

*¡Su plan para tu vida es perfecto y bueno
para darte un futuro y esperanza!*

3. Caminando en el cumplimiento de la promesa: *Anna y Juan*

Un día después de su nacimiento, los doctores nos dijeron que, por ser prematuros, Anna y Juan tendrían que estar en el hospital por lo menos tres meses y medio. Eso nos confrontó con la realidad: teníamos a dos niños en un hospital, en una ciudad donde no teníamos casa ni trabajo, y aun cuando teníamos seguro médico, las cuentas médicas serían muy elevadas.

En ese momento nos sentimos totalmente abrumados; pero recuerdo que, en vez de llorar, comenzamos a reír. Creo que fue una forma de liberar toda la tensión que habíamos cargado desde el día anterior y, una manera de decir: no tenemos idea qué hacer, así que Dios, ¡ven a nuestro rescate!

Un par de horas después, una trabajadora social llegó para hablar con nosotros. Nos informó que, en el 2003, en los Estados Unidos, pasó una ley (PREEMIE Act)[2] que, entre otras cosas, cubría los gastos médicos de los bebés prematuros durante su primer año de vida, a través de un seguro médico del gobierno. Dijo que nuestros hijos calificaban para ese seguro, ya que habían nacido por debajo del número de semanas, peso y estatura de un embarazo a término. Que lo que

nuestro seguro no cubriera, ese seguro lo haría. También nos dijo que nos consiguieron una habitación, al frente del hospital; era una casa donde hospedaban a padres de niños que estaban hospitalizados, y su vivienda era lejos de éste. Uau, ese mismo día, Dios comenzó a mostrarnos que Él estaba a cargo y que estaba velando por nuestras necesidades, y aun se estaba anticipando a ellas.

No sé si has pasado por momentos donde no sabes qué hacer; a veces, lo único que podemos hacer es reírnos de las circunstancias y creer que Dios tiene el control de estas.

Ama, las personas serán la extensión de tu amor

Más tarde, cuando volvimos a la unidad neonatal, el médico de turno nos mencionó que, si nuestras creencias religiosas no nos los impedían, el hospital nos estaba dando la opción de desconectar a Juan de todo soporte de vida y, agregó:

—Tienen 24 horas para decidirlo.

Lo hizo luego de confirmarnos que, al nacer, Juan tuvo hemorragia intraventricular grado cuatro[3] esta ocurre cuando sangre entra dentro de, o entre, los ventrículos (espacios huecos) en el cerebro; y grado cuatro significa que el sangrado entró al tejido cerebral, presentando el mayor riesgo de daño cerebral permanente.

Steve le dijo:

—¡No!, absolutamente, ¡no! Dios le dio la vida y es el único que tiene derecho a decir hasta cuándo nuestro hijo estará aquí.

El médico respondió:

—Mi deber es darles la opción, pues se enfrentarán a pasar su vida con un niño muy discapacitado, si él sobrevive; y algunos padres no están preparados para eso.

Ese instante me llevó a pensar en un pasaje de la Biblia donde un hombre, Job, dice: <<¿Aceptaremos solo las cosas buenas que vienen de la mano de Dios y nunca lo malo?>> *(Job 2:10 NTV)*

Le dije al médico:

—Sea cual sea el diagnóstico y lo que implique para nosotros, igual, lo vamos a amar.

Sin embargo, en mi interior sentí angustia, pues en el libreto que había imaginado para mi vida, mis hijos serían muy saludables y sin ninguna discapacidad. Ante este nuevo libreto, ahora asumiría la responsabilidad de ser mamá de dos bebés muy frágiles y, uno de ellos, sumamente discapacitado (de acuerdo con las palabras del médico).

Le pregunté a Dios:

—¿Qué haremos con Juan, si todo lo que este doctor nos está diciendo llega a pasar?

Dios puso en mi corazón: <<Ámalo, simplemente, ámalo; la extensión de tu amor llegará a través de personas que voy a poner en tu camino>>.

Aunque no fue nada fácil ese momento, supe que mi papel era amar, y que mi amor nos daría la fuerza para enfrentar lo que viniera; y que no estaría sola, sino que Dios pondría personas para apoyarnos en lo que tuviéramos que enfrentar.

💜 Bienvenida a casa

A la mañana siguiente salí del hospital. Un asistente de pacientes me llevó en silla de ruedas a la habitación que nos asignaron, al frente del hospital, y me dijo:

—Bienvenida a tu casa.

Fue un momento muy extraño, pues solo un par de días atrás estaba en mi cama, en la que consideraba mi casa —Haití—, y ahora estaba en una ciudad desconocida, en un cuarto con dos camas, un televisor, un mueble para poner ropa y una pequeña refrigeradora que me consiguieron para almacenar leche materna. No tenía ropa que me sirviera, pues al salir de Haití, lo hice con una maleta pequeña llena de ropa de maternidad. Por instantes pensaba que estaba soñando, pero pronto volvía a la realidad, y entendía que no era un sueño. Mi realidad

estaba muy lejos de lo que soñé que sería la llegada de Anna y Juan a nuestras vidas. Definitivamente, me habían cambiado el libreto de mi vida.

 ## No es por nuestra sangre, sino por el poder de Su sangre

Ese día, al regresar al hospital, nos informaron que los dos niños necesitaban una cirugía para reparar un conducto abierto en el corazón, que hacía que hubiera más flujo de sangre del adecuado hacia los pulmones. Esta condición llamada conducto arterial persistente es muy común en niños prematuros y por el riesgo que implicaba para ellos, tenían que operarlos lo más pronto posible.[4] Nos explicaron que para la cirugía tendrían que hacer un corte en las costillas desde la espalda, para llegar al corazón y que los niños iban a requerir transfusiones de sangre. Nos pidieron conseguir su tipo de sangre: A. Nos explicaron que además del tipo de sangre, era indispensable que quien donara fuera alguien libre de citomegalovirus[5], un virus común en personas de todas las edades. Si una persona lo adquiere será portadora de este, el resto de su vida. Si un bebé prematuro es expuesto a éste, lo puede matar; así que los donantes no podían ser portadores de este virus.

No sabíamos a quién pedir donaciones directas o que tuviera el tipo de sangre y libre del virus.

Salimos a un centro de donación de sangre, ubicado a una milla y media desde el hospital. Tuvimos que caminar, pues no teníamos un vehículo. Al llegar allí yo iba exhausta por caminar bajo el sol, y me sentía muy débil. Una de las enfermeras se dio cuenta que yo había dado a luz hace poco, así que me hizo sentar y me dio electrolitos. Mientras tanto, Steve entró a un cuarto para donar, pues los niños tenían su tipo de sangre. Le pidieron llenar un cuestionario antes de donar. Al revisar sus respuestas le dijeron que no podría donar, pues él había estado en Haití y otros países en Africa, y allí tenían Malaria; y si él

tenía ese virus en su sangre, mataría a los niños. Steve se ofuscó pues sentía que tenía todo el derecho a donar; le dijeron que aun con todo el derecho que él creía tener, su sangre no podría ayudar a los niños. Fue un momento difícil, donde Steve tuvo que regresar al centro de lo que habíamos orado: <<que la vida de Juan y Anna estaban en las manos de Dios, no las nuestras>>. No era en nuestras fuerzas ni por nosotros, sino a través de lo que Dios haría, que ellos iban a superar sus retos. Nuevamente, fue un momento de rendición total.

Mientras esperaba a Steve, alguien me llamó por el celular para saludarme; yo estaba muy emocional y comencé a llorar. En ese momento, una mujer entró y se quedó mirándome al ver que yo estaba llorando, pero no me dijo nada. Poco después, Steve salió, también, llorando; la mujer se quedó mirándonos a los dos. Salimos del centro de donación y le pregunté a Steve sobre el porqué de sus lágrimas. Me contó que no podría donar. Nos sentamos sobre el andén, desfallecidos, y sin saber qué hacer.

Mientras tanto, otra historia se estaba desenvolviendo dentro del centro de donación.

La mujer que nos vio llorando les preguntó a las enfermeras por qué llorábamos, y ellas le dijeron que no habíamos podido donar para nuestros hijos. Ella, conmovida, les preguntó qué tipo de sangre necesitábamos; ellas respondieron:

—Sangre tipo A.

Ella les dijo:

—Ese es mi tipo de sangre y, de hecho, estoy aprobada para donar para niños prematuros —luego añadió—: Yo quiero hacer una donación directa para esos niños.

Una enfermera salió a darnos la noticia. Nos dijo:

—No lloren más; encontramos una donante para ustedes.

Sí, Dios proveyó lo que necesitábamos a través de una mujer extraña que fue movida a misericordia; ella donaba unas dos veces al año y, ese día, decidió ir a donar.

No fue por nuestra fuerza sino a través de una cita divina, que recibimos

lo que nuestros hijos necesitaban. Ahí recordé las palabras que había sentido en mi corazón el día anterior: Dios enviaría a personas que serían la extensión de nuestro amor por Anna y Juan. Nos fuimos llorando; llenos de gratitud a Dios.

Esa tarde recibimos una lección: no importa cuánto amor haya en nosotros, no siempre estará en nuestras manos la provisión que nuestros hijos necesitan. Ni siquiera nuestra sangre pudo ayudarles en ese momento; solo a través de nuestra confianza en Jesús, cuya sangre fue derramada por nosotros, podríamos recibir la fuerza para creer que la provisión iba a llegar. Tuvimos que renunciar a querer controlarlo todo.

A la mañana siguiente nos llamaron del centro de donación, nos dijeron que, en la noche, un hombre fue a hacer una donación directa para nuestros hijos. No sé hasta el día de hoy quién fue, solo sé que con esa donación tuvimos lo que el hospital pidió para la cirugía de los niños.

La cirugía de corazón fue exitosa. Cada uno quedó con una marca en el costado izquierdo; esa marca para nosotros se convirtió en la prueba de una batalla ganada en la vida de Anna y Juan, donde comprobamos como dice la Biblia en *Filipenses 4:19:* <<Y este mismo Dios quien me cuida suplirá todo lo que necesiten…>> *(NTV).*

Al pasar los días, Gwyneth, la hermana de los niños, y algunos amigos que vivían en otras partes del país, y en Colombia, llegaron para donar, pues en el futuro ellos iban a requerir más transfusiones.

Nuestro propósito es acerca de otros - A, B, D, ¡ups! C

La unidad de cuidados intensivos neonatales era en forma de U. El recorrido de la unidad comenzaba en el cuarto A, la sala donde llevan a los niños recién nacidos que se encuentran en estado crítico; allí llevaron a Juan y Anna al nacer. De allí los bebés pasaban al cuarto B, una zona donde aún no están completamente estables, pero donde el mayor peligro había pasado. Desde allí, los bebés pasaban al cuarto

D, un cuarto para crecer y desarrollarse fuera de las incubadoras y, eventualmente, ir a casa. No todos los bebés debían pasar por todos los cuartos, los que solo necesitaban soporte menor eran llevados directamente al cuarto D, y luego a casa.

Esta explicación nos la dieron al darnos la bienvenida a la unidad. Sin embargo, en la explicación omitieron el cuarto C.

Cuando preguntamos por ese cuarto, una enfermera nos dijo:

—Ese es el cuarto a donde no quieren que envíen a sus hijos. —Refiriéndose a que en ese cuarto ubicaban a niños con síndromes, enfermedades crónicas y niños que, eventualmente, morirían o irían a casa conectados a respiradores.

Sentimos dolor por los niños y las familias en ese cuarto, y al mismo tiempo angustia, con solo imaginar que nuestros hijos pudieran ser enviados allí.

Por varios días estuvieron en el cuarto A. Decidí que, si ese iba a ser su cuarto por una temporada, necesitábamos hacer que ese espacio fuera especial para ellos, y que sintieran nuestro amor. Compré un par de cobijas para bebé (una rosada y una azul), y las puse encima de las incubadoras. Escribí versos de la Biblia y los pegué sobre las incubadoras; escribí el **Salmo 139,** y resalté la parte que dice: <<Tú creaste las delicadas partes internas de mi cuerpo y me entretejiste en el vientre de mi madre. ¡Gracias por hacerme tan maravillosamente complejo!>> *(13-14 NTV).* Con este Salmo comencé a orar por ellos todos los días.

A la semana de estar en la unidad neonatal, llegó un nuevo reto. Nos dijeron que la cabeza de Juan comenzó a crecer demasiado rápido, pues estaba reteniendo líquido cefalorraquídeo en el cerebro, y le dio hidrocefalia. Debido a esto nos dijeron que tendría que ser operado para poner una válvula temporal para drenar el líquido, con la esperanza que esto fuera suficiente. Llamamos a nuestros amigos en Colombia para pedir oración. Pocas horas después, una amiga me llamó para decirme que mientras oraba sintió que el daño en el cerebro de Juan era real, pero que todo lo que él estaba enfrentando sería para

mostrar el poder de Dios sobre su vida. Yo, sinceramente, hubiera querido escuchar otras palabras, por ejemplo: <<el niño está sano, todo estará bien>>. No fue fácil, pero una vez más decidimos confiar, y seguir creyendo que Dios tenía el control de todo.

Estando aún en ese cuarto, llego un día muy especial. El 14 de abril los alcé por primera vez. Fue el cumplimiento de la palabra que vino a mi corazón, el año anterior: <<el próximo año por esta época -abril- tendrás un hijo en tus brazos>>. Uau, un año atrás yo había recibido esta promesa y para que se cumpliera, yo pensé que tendría que quedar embarazada en julio. Sin embargo, Dios ya sabía que aun cuando quedé embarazada en el mes de octubre, en abril tendría a mis hijos en mis brazos. Ese día entendí que la perspectiva de Dios sobre cómo se cumplen Sus promesas, no está limitada por mi mente limitada. La sensación que tuve cuando los pusieron sobre mi pecho, nunca se irá de mí.

 ## Acomodados en la esquina del cuarto B

Una semana antes de la cirugía los movieron al cuarto B. Allí les fue asignada una esquina en la cual ubicaron las incubadoras; ahí comenzamos a tener cierta comodidad y privacidad durante nuestras visitas. Luego de la cirugía fue un poco difícil, pues con apenas un mes en la unidad, ya Juan había completado su segunda cirugía, y verle con una herida en su cabeza fue doloroso para mí.

Poca a poco, Juan se fue recuperando de la cirugía, aunque todavía tendríamos que esperar un tiempo para saber si la cirugía había funcionado. Mientras, Anna seguía progresando, aunque aún conectada a un respirador. Me fui encariñando con la esquina que nos habían asignado en el cuarto B, y comencé a disfrutar los momentos que pasaba con ellos; en especial los tiempos en los que me permitían cargarlos, como parte del programa mamá canguro. Los alzaba, y los ponía dentro de mi blusa, sobre mi pecho por varias horas al día. Esto les daba calor, y los ayudaba en su crecimiento.

Aunque la situación de mis hijos no era buena, me había acostumbrado a estar allí; en otras palabras, me había acomodado a mi situación. Cuántas veces nos ocurre eso, ¿verdad? Que, aunque nuestra situación no es buena, nos conformamos con ella, y hasta llegamos a creer que es lo mejor que tenemos. Eso me había comenzado a pasar a mí; pues llegaba a mi esquina a centrarme en el cuidado de mis hijos, ignorando lo que estaba a mi alrededor.

No temas a las sentencias de muerte

A las dos semanas de la cirugía de Juan, me fui muy temprano al hospital en compañía de mi mamá, quien viajó desde Colombia para acompañarme, luego que Steve tuvo que regresar a Haití.

Esa mañana nos iban a dejar saber si la cirugía para drenar el líquido del cerebro de Juan había funcionado. Al llegar, por la expresión del rostro de la enfermera, supe que las noticias no eran alentadoras. Me dijo que los resultados del cerebro llegaron, pero que el doctor hablaría directamente conmigo. Luego me dijo que el oftalmólogo hizo el examen de ojos, que por rutina se realizaba a las 32 semanas; para ese momento ya habíamos completado seis semanas en la unidad. Me dijo que los dos niños tenían retinopatía del bebé prematuro grado 2, avanzando hacia grado 3. La retinopatía provoca el crecimiento de vasos sanguíneos anormales en la retina —la capa de tejido nervioso del ojo que nos permite ver—, el grado 2 significa un crecimiento moderadamente anormal, pero el tres significa un crecimiento gravemente anormal que conduce a ceguera.

Mis ojos se llenaron de lágrimas, y me sentí sin fuerzas y con ganas de gritar. Después de limpiar mis lágrimas, me enfoqué en disfrutar el tiempo alzando los niños; sin embargo, mi corazón se entristeció mucho, y sentí que tenía que irme de allí. Nos fuimos con mi mamá a nuestro refugio de oración; era un jardín ubicado en la parte interior del edificio donde nos habían asignado una habitación. Mientras orábamos, Dios le dio a mi madre una palabra y ella me la compartió:

<<No temas a las amenazas de los doctores y las palabras de muerte>>. Con esa palabra en nuestras manos, regresamos al hospital para visitar a los niños. Cuando llegamos a la unidad, a nuestra esquina acostumbrada, nos llevamos una sorpresa; las incubadoras de Anna y Juan no estaban allí. Inmediatamente pregunté dónde estaban, y dos enfermeras se miraron con cara de no saber qué decirme. Una de ellas me dijo:

—Acompáñame, los niños fueron llevados al cuarto C.

Mi corazón comenzó a latir más rápido que de costumbre, caminé tan rápido como pude, mientras pensaba: <<¿Por qué a mí, por qué mis bebés?>>, luego, dije:

—¡Dios, yo soy tu hija! ¿qué hago entrando a este sitio?

Mi mamá me dijo:

—Hija, ¿dónde se muestra la luz?

Y ella misma se respondió:

—En la oscuridad; aquí nos ha traído Dios para mostrar su luz.

Aunque mi corazón estaba devastado, pues sentí que al llegar al cuarto C entramos a un territorio de muerte y dolor, Dios usó a mi mamá para reenfocarme. Por un momento perdí mi norte, lo cual nos puede pasar a todos, pues somos humanos; gracias a Dios que pone personas en nuestro camino (como mi mamá) para ayudarnos a reencontrar la ruta, y volver al centro de nuestro propósito. Era necesario salir del cuarto B, pues allí me había estancado y mi propósito y lo que Dios quería hacer conmigo en ese lugar, era más grande, iba más allá de la condición de mis hijos.

Aún con lágrimas en mis ojos, ayudé a las enfermeras a acomodar las incubadoras en el nuevo espacio que nos asignaron. Después de un rato, el doctor que iba a hablar conmigo sobre los resultados del cerebro de Juan, me llamó para decirme que ya se había marchado, y que otro médico me daría el reporte.

El médico de turno llegó y, para mi sorpresa, resultó ser el que nos sugirió desconectar a Juan de todo soporte de vida. Me dijo:

—Pues no sé qué quiere que le diga, los exámenes de su hijo se ven peor, pues ahora tiene unos poros en el cerebro; yo se los dije a tiempo, y ahora ya es muy tarde. Ustedes tienen un niño muy discapacitado. Podemos hacer una junta médica con los neurólogos, para ver cómo se logra potenciar la vida de su hijo.

Mientras él hablaba, yo sentí como si hubieran anestesiado mi corazón. No lo puedo explicar, solo sé que de un sentimiento de desesperación que me rodeó a nuestra llegada al cuarto C, pasé a sentir paz absoluta, y todo el temor, a las amenazas de muerte sobre mi hijo, se desvaneció.

Una enfermera que escuchó la forma en que el médico me habló, me pidió perdón por la dureza de sus palabras. Yo le dije que estuviera tranquila, que mi confianza estaba en Dios, y sólo Él tenía la última palabra sobre la vida de Juan.

 ## *La luz se comenzó a mostrar*

En el cuarto C nos encontramos con niños que llevaban más de ocho meses hospitalizados, conectados a máquinas que respiraban por ellos, y algunos con malformaciones físicas. Mis hijos habían sido llevados allí debido a que Juan seguía conectado a un respirador, y el pronóstico que había sobre su vida no era alentador. A Anna la habían llevado para no separarla de su hermano, lo cual me ayudaba a pasar más tiempo con los dos.

Aunque fue duro aceptarlo, y como mamá no hubiera querido que mis hijos estuvieran en esa habitación, entendí —como bien lo dijo mi mamá— que si estábamos ahí era para cumplir un propósito de ser luz; así que tomé la decisión de no renegar y dejar de preguntar <<¿por qué a mí?>>

Decidí ser luz y mostrar a otros que, aún en medio de la adversidad y oscuridad, podemos y tenemos la capacidad de irradiar luz; esa que llevamos por dentro. Con esa determinación, mi mamá y yo comenzamos a orar por los niños que estaban en esa habitación, incluyendo Anna y Juan. Comenzamos a orar, cada día, que la sanidad y la vida

llegaban a ese cuarto y que los niños que se encontraban ahí se irían a casa pronto.

A los pocos días Dios comenzó a responder nuestras oraciones, y algunos niños que estaban en ese lugar comenzaron a ir a casa; vimos sanidades reales, como la de Mateo, un niño que llevaba más de ocho meses en esa habitación; quien al poco tiempo fue a casa, habiéndose recuperado de manera sorprendente. El ambiente en esa habitación comenzó a cambiar. A nuestra llegada era un sitio triste, pero luego de un tiempo las mamás vieron cómo les hablábamos a Anna y Juan y los versículos bíblicos que tenía sobre sus incubadoras; algunas comenzaron a hacer lo mismo, y a cambiar la forma de relacionarse con sus hijos, y a tener esperanza de que saldrían adelante.

Cuando la luz de un hijo de Dios comienza a irradiar, sin importar la circunstancia, la atmósfera del lugar al que llega se impregna de su esencia; de la esencia de Jesús.

Mirando nuestras circunstancias desde arriba, en el cuarto C

Mientras veíamos milagros en la vida de otros niños, yo esperaba por nuevos milagros sobre la vida de mis hijos, con la mirada puesta en Dios, todo el tiempo. Entre tanto, disfrutaba la oportunidad de estar con ellos, alzarles al mismo tiempo, ayudarlos a bañar, cambiar sus pañales y, hasta sostener la jeringa por la cual recibían la leche materna que yo extraía para ellos, la cual estaba conectada a una sonda nasogástrica. Lo que más disfrutaba, sin lugar a duda, era hablarles y cantarles; en especial una canción que había compuesto para cada uno de ellos. Estas canciones hablaban de lo lindos que eran para mí, y del propósito que cada uno cumpliría.

Una tarde, estando con ellos, llegó a visitar pacientes el mismo médico que en dos ocasiones decretó que Juan sería un niño muy discapacitado. Esa tarde iba acompañado de la neonatóloga que vino a hablar conmigo el día que ellos nacieron. Ella le dijo a él, estando en una esquina de la habitación:

—¿Aún no han logrado desconectar a ese bebé del respirador?

Y él respondió:

—No, tú sabes que con todas las complicaciones que tuvo al nacer, es un caso perdido y la posibilidad de que respire por sí mismo es muy mínima.

En ese momento le dije a Dios, en un clamor desde el fondo de mi corazón:

—Por favor, no me dejes avergonzada, ¡ven a mi auxilio!

Cuando los médicos salieron de la habitación, comencé a orar en voz alta palabras de vida sobre Juan.

Para mí, como mamá, fue desgarrador escuchar que se refirieran a Juan, como un caso perdido. Aunque mi fe estaba fortalecida, seguía siendo humana y me dolía; pero en medio de mi dolor, sabía que yo tenía la autoridad para declarar palabras de vida sobre mis hijos y anular toda palabra de muerte que hubiera sido dada sobre ellos, y así lo hice.

 ## Respira por mí

Mi primera celebración del Día de la Madre, nunca la olvidaré, pues estuvo muy lejos de lo que imaginé que sería. Yo pensé que sería llena de celebraciones, pero por el contrario estuvo llena de llanto y dolor. Esa mañana, como de costumbre, mi mamá y yo nos fuimos para el hospital. Las enfermeras adornaron las incubadoras con un par de tarjetas que hicieron, con las huellas de las manos y los pies de cada uno de los niños, y las notas decían:

—Mami te amo, eres la mejor del mundo.

No sabía que las enfermeras, junto a los terapeutas respiratorios, planearon desconectar a Juan del respirador para darme ese regalo por el día de la madre. Para ese momento a Anna ya la habían desconectado, y la habían puesto en una máquina menos invasiva para ayudarla a respirar.

A nuestra llegada, que por cierto no la esperaban tan temprano,

estaban en el proceso de desconectarlo. Llegué en medio de un momento caótico, pues ellos creyeron que podrían desconectarlo, así que decidieron remover unos velcros pegados a sus mejillas, los cuales sostenían el tubo conectado al respirador. Juan no pudo respirar por sí mismo, y sus mejillas eran tan frágiles que comenzaron a sangrar. Verlo sangrando y sin poder respirar, fue demasiado para mí. Tan grande fue el impacto que no resistí, y salí corriendo hasta la entrada del hospital. Luego, salí del edificio y caminé muy rápido hasta que llegué a una iglesia que estaba abierta y me senté en una de las bancas; no podía parar de llorar. Ese día le dije a Dios:

—Así no, yo anhelé tener hijos, pero verlos sufrir de esa manera es demasiado para mí.

Ese día no hubo respuestas, solo lloré y lloré, y recuerdo que mi mamá no encontraba forma de consolarme; ella sufría por el dolor de su hija, y el dolor de ver a sus nietos pasando por dificultades.

Un par de días después, una enfermera me mencionó que debido a que Juan había pasado mucho tiempo conectado al respirador iba a requerir una traqueostomía (un procedimiento quirúrgico para crear una abertura en la tráquea, a través de una incisión en el cuello y la inserción de un tubo para facilitar el paso del aire a los pulmones). Yo me puse a llorar, pues la mayoría de los niños en esa habitación tenían traqueostomías y varios habían ido a casa conectados a un respirador. Ese día me desplomé. Me fui a la habitación donde estaba viviendo y le dije a Dios que necesitaba verlo de manera real. Que Él había hecho muchos milagros en mi vida y que ese día necesitaba uno con desesperación. Mientras estaba allí, tomé mi guitarra y comencé a cantar una canción:

Eres mi respirar,
eres mi respirar…

Le dije a Dios:

—Hoy me paro ante ti como si fuera Juan, y te pido que respires por Él.

Fue un momento de rendición, pues esa tarde entendí que no solo Juan, sino que yo también necesitaba que Él respirara por mí, que fuera

mi todo en ese momento. Le dije que no podía hacer nada en mis fuerzas, y que solo a través de Él podía enfrentar mi circunstancia.

No sé si has vivido momentos en los que tus fuerzas no dan más; como ese día, te invito a que en instantes así, le digas a Dios: respira por mí.

Entonces, mi mamá llego a la habitación y le conté lo que me había dicho la enfermera. Salimos al jardín de oración; pedimos por un milagro, y que Dios nos guiara a pedir en la forma correcta. Comencé a orar:

—Padre, tú has creado la ciencia y la sabiduría. Hoy te pido que muestres a la ciencia algo que no han visto y que puedan usarlo con Juan para que respire por sí mismo.

Poco después, nos fuimos para el hospital. Al llegar, encontramos a dos terapeutas respiratorios parados en frente del monitor que marcaba los signos vitales de Juan. Uno de ellos le estaba diciendo al otro:

—¿Estoy loco? —Refiriéndose a unas frecuencias que utilizaban en el respirador al cual lo tenían conectado, a través de las cuales trasmitían cambios de presión que llegaban a la vía respiratoria de Juan.

Él estaba diciendo a su compañero que creía que, si ajustaban las frecuencias de cierta manera, era posible que enviaran un impulso a los pulmones de Juan, de forma tal que lograra respirar por sí mismo. Yo no entendía bien de lo que hablaban, pero cuando escuché eso, les dije:

—Sí, por favor, háganlo, yo sé que va a funcionar.

Ellos no sabían lo que yo había orado, pero esa fue la confirmación de que un milagro en la vida de mi hijo estaba por suceder.

Esa misma noche, el neonatólogo de turno me dijo que intentarían quitarlo del respirador al siguiente día, pero que no me generara falsas expectativas, que sería solo un intento.

A la mañana siguiente, llegué muy temprano a la unidad. Tal como lo habían planeado, cambiaron las frecuencias del respirador y lograron desconectar a Juan; sus pulmones comenzaron a responder, aunque por ratos su nivel de oxígeno comenzaba a descender rápidamente. Yo estuve al lado de su cuna todo el tiempo y cada vez que su saturación de oxígeno disminuía, yo decía:

—Juan, en el nombre de Jesús, respira, porque Jesús mismo respira por ti. —Esa fue mi única oración, todo el día.

Mientras tanto, cuando comenzaban a bajar sus niveles de oxígeno, una enfermera decía:

—No creo que vaya a resistir, dentro de poco tendremos que volverlo a poner en el respirador.

Yo cerraba mis oídos a esas palabras, y pensaba: <<Eso no será así>>, y repetía:

—Juan, en el nombre de Jesús, respira, pues Jesús respira por ti.

Ese día libré una batalla, y aunque tenía una aplanadora de esperanza —una voz que quería bajar mi ánimo— frente a mí en forma de una enfermera, me paré sobre la promesa y oré palabras de vida sobre la tráquea de mi hijo. Ni los médicos podían creer que, finalmente, luego de luchar por veinticuatro horas, ¡Juan respiró por sí mismo, pues Jesús respiró por él! Ese milagro nunca lo podré borrar de mi mente.

Un par de días después, el terapeuta respiratorio, Mark era su nombre, me dijo que cuando se paró frente al monitor de Juan vio como si una cortina se hubiera abierto, y luego vio unos números que él entendió que eran los de la combinación de las frecuencias que debía usar para tratar de quitarlo del respirador.

Viví allí el versículo de **2 Corintios 4:13:** <<Creí en Dios, por tanto, hablé>> **(NTV)**. No era suficiente que lo creyera en mi corazón, sino que fue necesario decir lo que había creído.

Nos es necesario hablar lo que se nos ha prometido y hemos creído. Proclamarlo no solo nos posiciona desde nuestra victoria, sino que fortalece la fe para creer en su cumplimiento.

 ## *Una gota de esperanza*

Pocos días después nos notificaron que, como la válvula temporal para drenar líquido del cerebro de Juan no había funcionado, tendrían que someterlo a otra cirugía y poner una válvula permanente.

Cuando el neurocirujano fue a ver a Juan, me dijo que su situación no era fácil y su cerebro no estaba bien; pero me dijo que no me centrara en eso, sino en que nosotros en condiciones normales usamos solo una octava parte de nuestra capacidad cerebral; y cuando algunas partes del cerebro mueren, otras partes de este pueden asumir las funciones de las partes muertas.

Mi corazón se llenó de fe, pues fueron las primeras palabras de esperanza que recibí de los médicos, desde que los bebés habían nacido. Me tomé de esas palabras, las cuales fueron fundamentales en los días y años por venir. Una gota de esperanza y un corazón que se aferre a ella es lo que a veces necesitamos para transformar nuestras circunstancias más adversas.

A los pocos días fue la cirugía; esta vez la incisión en el cerebro de Juan llegaba hasta su oreja y tenía otra herida arriba de su ombligo; no fue fácil verlo con nuevas heridas. Sin embargo, al mirar sus nuevas heridas y sus dos cicatrices de las cirugías anteriores, con solo dos meses de vida; pensé que esas eran como heridas, de esas con las que los combatientes de guerra llegan después de haber enfrentado grandes batallas y haber salido vencedores.

 ## Después de la tormenta, ¿otra tormenta?

Por su parte, Anna, poco a poco, comenzó a superar los retos de su nacimiento prematuro. Así que estábamos emocionados, pues ella quien había nacido más pequeña, estaba más fuerte y saludable, y no nos cansábamos de dar gracias por esto. Para ese momento, dos meses después de su nacimiento, solamente estaba con oxígeno a través de una cánula nasal. Su mayor reto para poder ir a casa era ganar peso y que comiera por la boca.

Sin embargo, debido a su bajo peso, Anna requirió varias transfusiones de sangre. Un día, luego de haber recibido una transfusión, llegué para alzarla. Mientras la tenía en mis brazos, el monitor que controlaba sus signos vitales comenzó a sonar. Vi que su nivel de oxígeno, frecuencia

respiratoria y cardiaca comenzaron a disminuir rápidamente. Comencé a gritar pidiendo ayuda, y la enfermera que estaba con Juan corrió para auxiliar a la niña. La arrebató de mis brazos y activaron el código azul, el cual se activa cuando un paciente entra en paro cardio respiratorio.

Mi mamá y yo nos hicimos detrás de una columna a orar y llorar. Luego de unos pocos minutos, lograron estabilizarla, y luego vinieron a explicarnos que este tipo de paros podían darse luego de las transfusiones sanguíneas. Esa noche me estremecí, pues esos primeros meses habíamos estado centrados en las luchas de Juan, y en un instante sentí que la vida de mi hija se me pudo haber esfumado de las manos. Pero Dios fue bueno, y en pocas horas vimos que las cosas habían vuelto a la normalidad.

 ## Finalmente, fuera del cuarto C

El tiempo pasó y nosotros seguíamos en el cuarto C. Ya no preguntaba a Dios cuándo saldríamos de allí. Tenía certeza que el día iba a llegar y, mientras tanto, seguiría orando no solo por los niños sino por las madres de esos pequeñitos cuyas vidas dependían de un milagro.

Al comienzo de junio compramos un vehículo y alquilamos un apartamento cerca al hospital, pues pronto necesitaríamos un lugar ya que Anna iría a casa, si todo seguía bien con ella. Los primeros meses nos habíamos movilizado a pie o en carros alquilados cuando Steve venía a visitarnos.

Durante esos meses, nuestra cocina fue la cafetería del hospital, pues en la habitación donde vivíamos no se podía cocinar. Los jueves, una amiga norteamericana que había conocido en Colombia, y ahora vivía en Miami, venía para visitarnos y llevarnos a cenar fuera del hospital; era un refrigerio en medio del día a día. Nunca olvidaré su amor para con nosotros.

Steve se la pasaba entre Haití y la Florida, pues más que nunca requeríamos los ingresos para cubrir los gastos que se iban presentando, y

además él estaba en el proceso de buscar a alguien que lo reemplaza-
ra permanentemente en Haití, pues habíamos entendido que regresar
a ese país con la condición de Juan no iba a ser factible.

Un día, el menos esperado, una enfermera me dijo:

—¡Felicitaciones!

—¿Por qué? —le pregunté yo.

Me respondió:

—Hoy nos dieron la orden de trasladar a Anna y Juan al cuarto D.

—¿Qué?

Yo no lo podía creer; después de dos meses en el cuarto C, finalmen-
te saldríamos de allí.

Esos dos meses sirvieron para ayudarme a entender que al cuarto
C llegué con un propósito, con una asignación. Una vez allí tuve dos
opciones: asumirla o quejarme, y yo elegí cumplirla. Haber quitado la
mirada de mis propias circunstancias para observar la necesidad de
los otros niños y darles lo que yo tenía, mi fe y oración, fue mi mayor
regalo y aprendizaje en el cuarto C.

Los milagros en la vida de mis hijos, en ese cuarto, fueron la con-
firmación de que quien me había llevado allí, ¡no me había dejado
en vergüenza!

En Su tiempo, y luego de haber cumplido el propósito por el cual nos
llevó a ese cuarto —el no deseado-, Dios nos estaba diciendo que,
era tiempo de dar un paso más hacia la meta de que Anna y Juan se
fueran a casa.

No como lo soñamos, pero finalmente lo logramos

Nuestra llegada al cuarto D, el 30 de junio, nos hizo sentir que des-
pués de sembrar con muchas lágrimas, habíamos empezado a recoger
con alegría; el sol había comenzado a brillar.

A los pocos días de nuestra llegada al cuarto D, le repitieron el exa-
men de ojos a Anna y Juan para ver si la retinopatía había avanzado.

Esa mañana me fui muy temprano al hospital para estar presente durante el examen. Cuando el médico terminó, me sonrió y dijo:

—Buenas noticias, la retinopatía no avanzó, es más desapareció.

¡Yo salté de la alegría! ¡Fue muy emocionante ver una victoria más!

 ## Un cambio de tarima y un nuevo auditorio

Durante nuestra estadía en la unidad de cuidados intensivos, Dios me dio una nueva tarima y un nuevo auditorio. La tarima: el cuarto de lactancia materna; y el auditorio: varias mujeres que, como yo, cada día pasaban horas en ese cuarto extrayendo, almacenando y conservando leche materna, para ayudar al crecimiento de nuestros hijos.

Desde el día en que Anna y Juan nacieron, comencé un proceso de disciplina para sacar leche materna, que se convirtió en la mejor herramienta para compartir un mensaje de fe y esperanza. De conferencias de estrategia, desarrollo económico para mujeres, crecimiento personal, sanidad interior y liderazgo; ahora mis temas estaban enfocados en no darnos por vencidas, en perseverar, y muchos temas más. Mi jornada de extracción de leche comenzaba a las seis de la mañana y terminaba a las doce de la noche. Sentía que era una de las pocas cosas que podía hacer para sentirme parte del cuidado de mis hijos, mientras ellos permanecían en esa unidad. Allí tuve la oportunidad de conocer muchas mujeres, unas llenas de fe y anhelos, y otras llenas de temores y culpas. Con varias tuve la oportunidad de establecer un vínculo, escucharlas, darles palabras de ánimo y orar por ellas.

Una mañana, mientras extraía leche, escuché a alguien llorar desconsoladamente; era una mujer puertorriqueña, nueva en la unidad, quien había dado a luz a una preciosa bebé de 24 semanas, llamada Elisa. Salí del cubículo y le pregunté qué pasaba, ella me mencionó que el día anterior había nacido su hija y que los médicos les habían dado la opción de desconectarla de soporte de vida, pues las cosas no se veían bien con ella. Estaba muy angustiada, pues, aunque amaba a su hija, no sabía cómo podría enfrentar la vida con una bebita con complicaciones médicas y posibles discapacidades.

En ese momento le conté sobre Anna y Juan, y luego la llevé, junto con su esposo, a presentarle a Anna.

Al presentarles a mi princesa, vi en los ojos de ambos, lágrimas de esperanza. Les dije que estos niños habían venido a este mundo con un propósito y que los médicos daban diagnósticos y pronósticos, pero la última palabra sobre sus vidas, la tenía Dios.

Les invité a elegir la vida; de hecho, les dije que cada día trae un nuevo amanecer donde elegimos la vida; y les dije que sus palabras sobre Elisa impartirían el aliento de vida, que ella necesitaría cada amanecer, para salir adelante.

Nos abrazamos y me dijeron que ya sabían qué debían hacer. En ese momento le dije a Dios, con lágrimas corriendo por mis mejillas:

—¡Gracias! Si por la vida de Elisa tuvimos que venir aquí y permanecer aquí todo este tiempo y pasar todo lo que hemos pasado, ¡valió la pena!

 ## *Cuando parece que estás llegando al final y tienes que volver a comenzar*

Esa tarde estaba emocionada, no solo por haber sido luz para los padres de Elisa, sino porque por primera vez amamantaría a Anna. Al llegar a la unidad, me encontré con un escenario muy diferente de lo que había soñado, para ser honesta. Tenía dos enfermeras y una consultora de lactancia materna observando, así que lejos de ser un momento privado entre mi hija y yo, se convirtió en una prueba, que por cierto no superamos, pues Anna no logró succionar bien.

Debido a eso, le trajeron un biberón con leche materna, y, Anna empezó a succionar; lo cual fue un buen indicador de que ese acto reflejo ya estaba ahí. Sin embargo, la emoción por este logro duró poco, pues de un momento a otro ella se atoró y la leche que tomó se fue directo a los pulmones, en lugar del esófago y el estómago. Su respiración y nivel de oxígeno comenzaron a bajar rápidamente. Las enfermeras la tomaron de mis brazos y la llevaron a una zona de estabilización.

Me pidieron esperar fuera de la unidad y que cuando estuviera estable, ellos me llamarían. A las dos horas me llamaron, y me dijeron que regresara a la unidad. Al regresar me dieron la noticia de que Anna estaba en muy malas condiciones y tenía neumonía por aspiración. Me informaron que la pusieron en un respirador, y debido a su estado crítico, la tuvieron que llevar de regreso al cuarto A, al sitio donde la habían llevado al nacer. Uau, ¡de regreso al cuarto A!

Con lágrimas y dolor profundo en mi corazón, fui rápidamente a ver a mi hija. Al llegar al cuarto A, me di cuenta de que la pusieron al lado de Elisa, la niña de 24 semanas que sus padres habían considerado desconectar y quienes, al conocer a Anna, desistieron de la idea. Los padres de Elisa me miraron aterrados, como preguntándose ¿y ahora qué? Yo los miré y les dije:

—No se angustien por esto, mi hija salió adelante una vez, lo volverá a hacer y la de ustedes también, tengan fe.

No obstante, al salir al pasillo le dije a Dios:

—No me dejes en vergüenza, por favor, ellos creyeron en tu poder a través de mi testimonio; ¡respáldame! Y ayuda a mi hija, por favor, sácala de aquí.

En ese instante, Dios trajo a mi mente las sandalias de niña que por equivocación habían sido enviadas en lugar de mis zapatos; las cuales sirvieron para reafirmar el corazón de Steve, en ese entonces. Recordé que eran sandalias para una niña de tres años, así que mi fe se afirmó, y supe que lo que Anna estaba enfrentando no era para muerte. Dios sabía que necesitaría esa clase de reafirmación, a Él no se le escapan ni los más mínimos detalles. Así mismo es con tu vida, Él ha considerado hasta el más mínimo detalle, ¡no temas!

Pasaron los días y Anna salió del estado crítico y comenzó a recuperarse lentamente. Los exámenes médicos determinaron que cuando Anna nació y la entubaron para ponerla en el respirador, una de sus cuerdas vocales se dañó (las cuerdas vocales además de usarse para hablar protegen las vías respiratorias al evitar que los alimentos, los líquidos e incluso la saliva entren a la tráquea y nos ahoguen). Por esa

razón la comida se fue directo a las vías respiratorias, produciendo la neumonía por aspiración.

Ese día entendí por qué cuando Anna lloraba, no podíamos escucharla. Un par de semanas después, la volvieron a trasladar al cuarto D; parecía que la amenaza enfrentada se había superado. Me dijeron que íbamos a intentar alimentarla por la boca, nuevamente, pero a la leche teníamos que agregarle un cereal, para que esta se hiciera espesa y al pasar por la garganta no se fuera por la tráquea a las vías respiratorias. Una terapeuta del lenguaje vino para enseñarme a alimentarla e intentar nuevamente.

Mientras ella estaba tratando de alimentar a Anna, la niña volvió a bronco aspirar; fue un momento aterrador, y esta vez un pulmón colapsó por completo. Tuvieron que volverla a entubar y llevarla de regreso al cuarto A.

Le dije a Dios:

—Las sandalias son para una niña de tres años, así que no creo las palabras de muerte sobre mi hija; por la fe ella usará esas sandalias.

Ese día volví a creer y por tanto lo proclamé teniendo plena fe.

Una vez estabilizada me dijeron que tendría que ir al cuarto C; sí, de regreso al cuarto C.

La primera vez que ella fue a ese cuarto, la llevaron por no separarla de su hermano. Qué paradójico, Juan, de quien un doctor dijo que era un caso perdido, estaba en el cuarto D, en el proceso de ir a casa, mientras Anna, estaba ahora en el cuarto C, luchando por su vida.

💜 Lo que Dios comienza, lo completa

Las siguientes semanas no fueron fáciles. Juan y Anna estaban en cuartos separados y en diferentes etapas. Mi mamá, Steve (cuando venía a visitarnos) y yo tomábamos turnos para cuidarlos. Estando un día en el cuarto D, los terapeutas respiratorios, quienes ya eran mis amigos, me comentaron que se habían dado cuenta, varias veces, que Juan movía su mano cerca de la cara y se removía la cánula que tenía en la nariz

para recibir oxígeno, y que era capaz de respirar bien sin necesidad de oxígeno.

Me dijeron que como ya estaban preparando a Juan para enviarlo a casa, ellos querían atreverse a desconectarlo del oxígeno, aunque también me comentaron que los médicos no estaban de acuerdo, pues ya habían tomado la decisión de enviarlo a casa con oxígeno.

Me dijeron que si yo estaba de acuerdo querían, por lo menos, intentarlo. La siguiente noche, mientras lo tenía en mis brazos, le quitaron la cánula. Yo me asusté y, de hecho, sus niveles de oxígeno comenzaron a bajar, y el monitor de signos vitales a sonar. En ese momento, uno de ellos me dijo:

—Entrégame al niño y vete a descansar.

Ya eran casi las 10 de la noche. Mi mamá y yo salimos y nos fuimos a orar y a dormir.

A la mañana siguiente, el día 2 de agosto, llegamos al hospital a nuestra rutina diaria. Cuando llegamos, la enfermera me dio el reporte de cómo había pasado la noche. Yo no podía creer cuando me dijo:

—Tuvo una noche excelente, sigue respirando sin ayuda de oxígeno.

Yo le dije:

—¿Respirando por sí mismo?

—Sí, no ha tenido ningún problema.

Dios mío, yo había orado por meses porque Dios fuera formando sus órganos y desarrollando sus funciones, una a una, y ahora no podía creer que Juan estaba respirando sin ayuda de ninguna máquina. ¡Dios me sorprendió más de lo que imaginé!

De hecho, ni los médicos lo podían creer, y por eso pospusieron la ida de Juan a casa; decidieron tenerlo un par de semanas más en el hospital para ver si en verdad él podía respirar por sí mismo.

Pues bien, el día de irse a casa llegó. El mismo día que Steve regresó definitivamente de Haití, Juan fue a casa. No porque lo hubiéramos planeado así, pero así sucedió.

Más curioso aún fue el hecho que el doctor que estaba de turno, y firmó la orden de salida de Juan, fue el mismo médico que nos sugirió

desconectarlo de todo soporte de vida. El mismo médico que dijo a su colega que Juan era un caso perdido y que no creía que iba a poder ser desconectado del respirador; el mismo médico que nos dijo que teníamos un niño sumamente discapacitado.

Ese doctor vio, con sus propios ojos, lo que parecía imposible. El día 16 de agosto a las 3:30 de la tarde, salí del hospital, sentada en una silla de ruedas, cargando a Juan, acompañada de Steve y mi mamá. Esa tarde, por primera vez, nuestro amado Juan vio la luz del sol, y finalmente, llegó a casa.

No como lo soñé, pero aun así en el centro de Su voluntad

La emoción que tuvimos fue muy grande; sin embargo, no fue completa pues nuestra bella Anna se quedó en el hospital.

Luego de la última neumonía, Anna tuvo que volver a usar oxígeno permanentemente, y no pudimos volver a alimentarla por la boca. Los doctores nos dijeron que la única opción para que Anna pudiera ir a casa, era realizar una cirugía para poner un tubo en el estómago y que recibiera alimentos por ahí. Nos dijeron que, en algunos años, una de las cuerdas vocales que no estaba dañada podría compensar por la que se dañó; pero eso tomaría tiempo. Mi niña quien había estado sana y sin complicaciones, hasta ese momento, ahora tendría que ir a casa con oxígeno y con un tubo conectado a su estómago. La noticia me hizo desvanecer y aunque clamé con la misma intensidad que lo hicimos con Juan, las respuestas para ella no llegaron en la misma forma que llegaron para él. Entendí que Dios tiene formas diferentes de actuar con cada persona, de acuerdo con sus planes para nuestras vidas. No siempre será como yo lo quiero, pero no significa que sea malo para mí.

Tuvimos que esperar hasta que ella estuviera mucho más estable y fuerte, para realizar la cirugía; así que, hacia la primera semana de septiembre, se realizó la cirugía. La decisión fue muy dolorosa para

nosotros, y aunque no fue el anhelo de mi corazón que le pusieran ese tubo, supimos que eso le permitiría ir a casa y eso mitigó un poco nuestro dolor.

Después de la cirugía la llevaron al cuarto B; era una sensación extraña, pues sentía que Anna, en lugar de avanzar los últimos dos meses, había retrocedido.

Cuando nos llevaron allí, le dije a Dios:

—Aquí estamos otra vez, muéstrame ¿cuál es el propósito?

Y rápidamente, me lo reveló.

 ## *Por estas vidas valió la pena*

Anna, para ese momento llevaba casi seis meses en la unidad. Al llevarla al cuarto B, la pusieron en medio de dos niños que habían nacido una semana atrás. Uno de ellos, el del lado izquierdo, era Christian. Su mamá llegaba todos los días para estar con él. Poco a poco comenzamos a hablar y a hacernos amigas. Yo le hablaba de Juan y que tuviera fe, pues el niño estaba enfrentando una dificultad similar a la que Juan enfrentó con la respiración.

Un día le conté el milagro que Dios hizo para que a Juan lo pudieran desconectar del respirador. Estando en casa, un día, sonó el teléfono. Era la mamá de Christian, para decirme que iban a tratar de quitarlo del respirador y quería que la apoyara en oración. Al día siguiente, las enfermeras me comentaron que ella estuvo al lado de la incubadora de su hijo por casi 24 horas; y que cada vez que el nivel de oxígeno de Christian bajaba, ella oraba:

—En el nombre de Jesús, del mismo Jesús que respiró por Juan, yo afirmo que hoy Christian respira por sí mismo y va a resistir.

Fue tan lindo ver que fuimos utilizados para estimular la fe de una madre, quien se paró a pelear por la vida de su hijo.

Mientras tanto, del lado derecho de la cuna de Anna, se encontraba Ángel, quien nació de 22 semanas. Era demasiado frágil y pequeño y cualquier cosa podía pasar con él. Su mamá, una joven de 19 años,

llegaba cada día para visitarlo. Ella se sentaba en una silla, lejos de la incubadora, sin saber qué hacer. Me di cuenta de que siempre llegaba sola, y con cara de tristeza.

Un día me acerqué y le pregunté qué le pasaba; inmediatamente se puso a llorar. Me contó que ella quedó embarazada y que, aunque su familia la había rechazado por eso, ella decidió tener al bebé; pero me dijo:

—No sé cómo ser mamá.

Con lágrimas le dije:

Yo tampoco sabía, solo sé que Dios me dijo que amara a mis bebés y Él me daría todo lo que necesitaba. Dios va a sacar adelante a tu bebé, pues tú tomaste una decisión por la vida; y esta decisión será una que deberás tomar, todos los días.

Me refería a que cada día, a pesar de las circunstancias y diagnósticos, ella tendría que decidir confiar y orar vida sobre él, y seguirlo amando sin importar los pronósticos.

Luego le di algunos consejos:

—Vas a comenzar a venir con alegría, a hablarle y orar palabras de vida y bien sobre él; le vas a decir que lo amas y que todo va a estar bien, que es un niño bello y que sanará y tú estarás a su lado.

La invité a que usara sus labios para traer vida, en lugar de muerte (como dice **Proverbios 18:20-21**. También la animé a que se involucrara en el cuidado del niño; que viniera para ayudar a cambiar el pañal, limpiarlo y ayudar a organizar la incubadora; que trajera una cobijita y que adornara la incubadora, e hiciera de ese espacio, un espacio único para los dos. Ella siguió uno a uno esos consejos; fue lindo ver cómo se fue involucrando, y su semblante se transformó.

Yo, la mujer a quien alguien le había dicho que no sería buena mamá, estaba mostrando a otras mamás cómo ser una buena mamá. En medio de eso, sentí que no solo ella era bendecida, sino que Dios estaba sanando completamente mi corazón y, sí, yo poseía lo que necesitaba y, sí, había sido creada con la capacidad de ser mamá, de dar vida cada día; era valiosa ante los ojos de Dios.

En medio de eso, llegó la noticia de que, si todo seguía bien, Anna

iría a casa en una semana. Nos comenzamos a preparar para manejar el aparato para bombear leche al tubo que Anna tenía conectado al estómago, y también para manejar los monitores y el oxígeno que tendría que usar.

Cuatro días antes de que Anna se fuera a casa, la mamá de Elisa, la niña que había nacido a las 24 semanas, vino a decirme que ese día se iban a casa. Elisa estaba sana e iba a casa sin oxígeno y sin ninguna complicación médica. Nos abrazamos y ella me dio las gracias, me dijo:

—Gracias a Anna, Elisa está con vida.

Yo no aguanté y me puse a llorar, pues mi hija pagó un precio muy alto para que otros niños hubieran salido adelante. Pensé en el dolor tan grande que tuvo que haber experimentado, María, la madre de Jesús, ¡cuando vio a su hijo en la cruz, muriendo por cada uno de nosotros, para que pudiéramos vivir!

El día antes de ir a casa, Steve y yo fuimos al grupo de apoyo para los padres de los niños que estaban en la unidad de cuidados neonatales. La verdad, yo no había asistido con frecuencia, pero ese día decidí que como era mi última noche allí, quería asistir. Durante la reunión, había caras nuevas. Una mujer mayor a la que nunca había visto me dio la bienvenida y me dijo:

—Yo sé quién eres tú, he escuchado hablar de ti en la unidad.

Pensé que me conocía por las dificultades de mis hijos, todo lo que habíamos vivido, y por el tiempo que habíamos permanecido allí. Contrario a lo que pensé, me dijo:

—Tú eres la mamá que aconsejas a las mamás y oras por ellas en el cuarto de leche, y cuando te piden vas y oras por los niños en las incubadoras; y hay niños que han sanado y han mejorado mucho gracias a tus oraciones.

Me quedé impactada pues, cuando decidí orar por otros niños, lo hice de corazón y con entrega, sin siquiera pensar que había alguien observando. Esa noche entendí que nuestro paso por esa unidad había dado un fruto más allá del que habíamos imaginado, y que más vidas de las que creí habían sido impactadas.

Nunca me imaginé que mi canto de rendición en Haití, donde le dije a Dios: <<Me rindo ante ti, y solo vivo para ti...>>, era un canto de rendición ante tantos cambios en nuestra vida. Los meses en esa unidad nos llevaron a renunciar a centrarnos en nuestro propio dolor, y permitir que Dios brillara en medio de la oscuridad y trajera esperanza y vida en medio de la desesperanza y la muerte. Esa noche, Steve y yo oramos con los padres que estaban allí y dimos gracias a Dios por sus vidas, y nos fuimos.

Al día siguiente, Steve llegó con Juan y se pararon al frente de la puerta de la unidad de cuidados neonatales. El padre de Christian salió para conocer a Juan y tomarle una foto. Le dijo:

—Juan, eres un campeón, eres nuestro héroe, es un honor conocerte. Siempre recordaré esas palabras.

Finalmente, el momento tan esperado llegó. A las 6:30 de la tarde del 30 de septiembre del 2006, luego de seis meses, 4 días y 18 horas en la unidad de cuidados intensivos neonatales, Anna salió del hospital. Lo hizo rodeada de sonrisas, lágrimas y aplausos del personal médico que con tanto amor nos ayudó en esa temporada.

Esa fue la última vez que estuvimos en la unidad neonatal del hospital Joe DiMaggio, en Hollywood, Florida. No como soñé que sería la llegada de mis hijos a este mundo, y no como soñé que sería su arribo a casa, pero contra todo pronóstico nuestros dos milagros llegaron al nuevo sitio que llamaríamos ¡nuestro hogar!

♥ Reflexiona

¿Qué cosas has anhelado en tu vida, y aunque han llegado, no ha sido como soñaste que serían? ¿Has enfrentado la adversidad con quejas o con un corazón agradecido? ¿Has sentido que te ha tocado enfrentar tus retos, sin la ayuda de nadie, o que solo en tus manos está la respuesta para enfrentarlos? En medio de la adversidad, ¿cómo has sido luz para otros?

Actúa

- **Da gracias** en medio de la circunstancia que te encuentres. La gratitud, contrario al cuestionamiento, te posiciona para mirar tu situación desde otro nivel.
- **Entrega a Dios** tu idea de cómo debería haber sido tu sueño; dile a Dios: <<Aunque no es como yo lo soñé, tú no te equivocas; muéstrame tu propósito en medio de mi circunstancia>>.
- **Habla vida** sobre tu circunstancia; cada día es una nueva oportunidad para hablar vida sobre aquella circunstancia que estás viviendo, y sobre la cual quieres ver un cambio.
- **Apóyate en** otros. No enfrentes tu circunstancia en soledad. Dios nos da extensiones de Su amor. Pide que ponga en tu camino las personas que te pueden ayudar a que, a pesar de las circunstancias, puedas llegar al otro lado.
- **Piensa en** cómo has podido ayudar o ser luz para otros, a través, y en medio, de tu circunstancia. Y si no has ayudado a nadie, ¡comienza YA!

Recuerda

<<Ustedes son la luz del mundo...dejen que sus buenas acciones brillen delante de todos... >> *(Mateo 5 : 14-16, NTV).*

¡No importa la oscuridad alrededor tuyo, tú tienes la oportunidad de llevar luz a los demás!

4. Llegamos *a casa*

Finalmente, ¡llegamos a casa! Juntos, los cuatro, estábamos listos para emprender una nueva etapa en nuestras vidas.

Al llegar al apartamento fue especial. Estábamos emocionados y, a la vez, con mucha incertidumbre, pues por primera vez asumíamos el rol de padres, fuera del hospital.

¿Seríamos capaces de dar a los niños todo lo que necesitaban, para estar bien? ¿Qué actitud deberíamos tener ante el reto de tener dos bebés con condiciones médicas y discapacidades?

Juan, con un diagnóstico de parálisis cerebral (como resultado del sangrado que tuvo en el cerebro al nacer), y Anna, con una sonda conectada al estómago para comer, y con oxígeno permanente (como resultado del daño en su cuerda vocal). Ciertamente, un libreto muy diferente al que tuve en mi mente, cuando a mis veinte años Dios puso en mi corazón que un día sería mamá. Lo que ciertamente estaba presente, a pesar de todos los cambios, era el amor, que se convirtió en el motor de todo lo que hicimos, y cuyo poder curativo fue evidente.

Los primeros meses fueron de pura adaptación. Steve consiguió un trabajo a diez minutos de donde vivíamos, dirigiendo un tipo de negocio en el que nunca había tenido experiencia; pero era un trabajo que le permitía estar cerca de nosotros y generar los ingresos que

requeríamos. Yo, por mi parte, estaba en casa todo el tiempo con los niños. Poco a poco nos fuimos acostumbrando a la rutina de tener que administrar alrededor de diecinueve medicamentos para Anna y otros ocho medicamentos para Juan. Asumimos el hecho de que nuestra vida no era tan privada como nos gustaría que fuera, pues tuvimos que conseguir soporte de enfermería para Anna. Cada día llegaban dos enfermeras, una para el día y otra para la noche. Mi vida transcurría entre extraer leche, llevar los niños a citas médicas, coordinar sesiones de terapia, cuidar a Juan, y todos los quehaceres propios de una casa. De repente, lo que nos había causado tanta incertidumbre, al llegar a casa, era parte de una rutina a la que nos habíamos acostumbrado. Creo que, como nunca, Steve y yo aprendimos a trabajar en equipo.

Por sobre la ciencia y la tecnología, es Dios quien nos sostiene

Un asunto de la cabeza

Hacia finales del mes de noviembre, a los tres meses de haber ido a casa, Juan comenzó a vomitar, dejó de comer y comenzó a perder peso.

Cuando el vómito comenzó, fuimos de urgencia al hospital pues temíamos que la válvula que le habían implantado para controlar la hidrocefalia no estuviera funcionando bien (el vómito era uno de los síntomas). Efectivamente, luego de los exámenes se confirmó que la válvula no estaba funcionando bien; al parecer desde que se la habían implantado, seis meses atrás, no había funcionado. Ante nuestros ojos vimos un milagro, pues todos esos meses había estado, literalmente, dependiendo de la mano de Dios y no de la válvula que le había sido implantada para drenar líquido extra del cerebro. Tuvo que ir a cirugía para reemplazar la válvula; esta vez parecía que todo estaba funcionando bien.

Reafirmamos, en medio de esa experiencia, que quien tiene el control absoluto de nosotros es Dios. Por sobre la ciencia y la tecnología, Él nos sostiene.

 ## Un asunto del corazón

Luego de unos días en el hospital, fue a casa, pero el vómito y poco apetito seguían presentes. También comencé a notar que su color de piel lucía diferente; un color parecido a la ceniza. Tuvimos que llevarlo a urgencias varias veces para ser hidratado, pero los médicos lo enviaban de regreso a casa diciéndonos que la válvula en la cabeza estaba bien y que, posiblemente, lo que Juan tenía era un reflujo extremo. Ante mi comentario sobre su color de piel recibía burlas, y me preguntaban:

—¿Qué parte de su color no te gusta?

Y decían que tenía el color de piel canela, como el mío. En medio de mi desesperación, al ver que Juan se veía cada día más letárgico y sin vida, pedí a Dios que nos mostrara lo que estaba oculto, que por favor nos dejara ver qué estaba pasando.

En la mañana del 18 de diciembre del 2006, Juan tenía una cita de seguimiento; una cita que le programaron con un cardiólogo el día que salió de la unidad de cuidados neonatales (el mes de agosto). Aunque Juan estaba mal, lo arreglé y lo llevé a la cita. Cuando el doctor llegó para examinarlo, me preguntó:

—¿Qué pasa con tu hijo?, no me gusta su color.

Yo pensé: <<Gracias, Dios mío, finalmente alguien coincide conmigo en que algo no está bien con el color de Juan>>. Inmediatamente le hizo un ultrasonido del corazón. Sin haber terminado el examen, llamó a su asistente y le pidió comunicarlo con la unidad de cuidados intensivos pediátricos. Tomó el teléfono y les dijo que Juan iba para allá y que tenía que ser entubado y conectado a un respirador tan pronto llegara. Yo, por supuesto, no entendía qué estaba pasando. Al colgar, me dijo:

—A estas citas de seguimiento, pocos padres vienen. Estoy sorprendido de que estés aquí, pues de no haberlo hecho tu bebé estaría muerto en cuestión de horas. —Y agregó—: Tienes que salir ya mismo para el hospital, Juan tiene un problema cardiaco y le dio hipertensión cardiopulmonar extrema. En el hospital te están esperando; yo cancelaré mis citas y voy para el hospital.

No sabía cómo tomar lo que estaba escuchando, pero supe que Dios estaba a cargo y que había respondido a mi oración, la verdad había salido a la luz y, finalmente, sabíamos lo que estaba pasando con Juan. Conduje tan rápido como pude, y al llegar nos estaban esperando para conectarlo a un respirador. Más tarde nos dijeron que harían un procedimiento para saber cuál era el problema exacto en el corazón y tomar decisiones para tratarlo.

Pues bien, encontraron el problema; nadie sabía que, al nacer, la válvula mitral estaba cerrada y esto no permitía que hubiera paso adecuado de la sangre, aumentando así la presión arterial en el corazón. La razón por la cual Juan no comía y vomitaba era relacionada con el esfuerzo que su cuerpo tenía que hacer para respirar y que su corazón palpitara; así que aun comer le quitaba la poca energía para respirar y que su corazón siguiera trabajando, por lo que su cuerpo, simplemente, rechazaba la comida. Juan fue diagnosticado con una enfermedad congénita del corazón: estenosis de la válvula mitral[6].

A través del procedimiento que le hicieron, llamado cateterismo cardiaco, lograron abrir la válvula, pero nos dijeron que ese procedimiento era temporal y que solo estábamos ganando horas, días o semanas. Yo pregunté:

—¿Estamos ganando tiempo para qué?

Me dijeron:

—Antes de tener que realizar una cirugía de corazón abierto; más temprano que tarde, habrá que reemplazar la válvula mitral por una válvula artificial.

Fuimos a casa, pero pasaron solo unos pocos días y Juan volvió a presentar los mismos síntomas; así que tuvimos que regresar al hospital.

Una vez allí, le hicieron un nuevo examen y confirmaron que, nuevamente, la válvula estaba tapada, y tendrían que proceder a la cirugía que nos habían anunciado. Estando en el hospital, recibí una llamada de la enfermera que estaba en casa con Anna. Llamó para decirme que Anna tenía fiebre, y que estaba requiriendo más oxígeno. Steve se quedó con Juan, mientras yo regresé a casa para recoger a Anna y traerla al hospital. En cuestión de horas, Anna y Juan estaban de regreso en el mismo hospital que los había visto nacer, ahora en la unidad de cuidados intensivos pediátricos.

En el momento sentí que nuestra vida estaba en caos; pero pronto entendí que lo que dice el pasaje bíblico en *Romanos 8:28:* <<Y sabemos que a los que aman a Dios, todas las cosas les ayudan para bien>>, se hizo realidad para nuestras vidas en ese instante. No fue fácil tener a nuestros dos hijos hospitalizados al mismo tiempo; pero al tenerlos en el mismo sitio nos permitió estar con ellos, sin tener la angustia de tener a uno de los dos en casa y no poder estar allí para cuidarle.

Hay circunstancias donde todo parece fuera de control, pero cuando le hemos confiado nuestra vida a Dios, debemos tener la certeza que aun en medio del caos, Él tiene el control.

El 23 de enero del 2007, le realizaron a Juan su primera cirugía de corazón abierto. Luego de la cirugía, que duró alrededor de ocho horas, lo llevaron a un cuarto bajo la supervisión de un médico intensivista, de forma permanente, por 24 horas. Nos decían que esas horas eran críticas para asegurar que su corazón no dejara de latir. No pude reconocer a mi hijo al salir de cirugía. Fue un momento muy difícil para Steve y para mí, ver su pequeño cuerpo con una herida en la mitad de su pecho, conectado a tantas máquinas, y recibiendo tantos medicamentos a través de sus arterias y venas. Estuvo bajo sedación durante tres días. Luego de ese tiempo, comenzaron a despertarle. Comenzó a retener líquidos y tuvieron que darle la máxima cantidad de diuréticos para su peso y edad, pero no estaba respondiendo. En ese momento, llamamos a Colombia a un equipo de amigos que estaban orando por nosotros. Les dijimos:

—Por favor, comiencen a orar para que Juan pueda orinar; necesitamos que su cuerpo elimine todo el líquido que está reteniendo.

 ## La suave brisa de Su respuesta

Luego salí a respirar aire fresco, pues desde que habíamos hospitalizado a Anna, cinco días atrás, yo no había visto la luz del sol. Bajé y me senté en una banca ubicada en la entrada principal del hospital; ese día estaba frío y soplaba el viento, lo cual era poco común en la ciudad de Hollywood, Florida. Cerré mis ojos y comencé a disfrutar la brisa. De repente alguien me dijo:

—¿Está disfrutando la brisa? Se siente bien esta temperatura, ¿verdad? Yo abrí mis ojos y sonreí. Le dije:

—Sí, se siente bien.

Era una mujer que comenzó a contarme que su hijo estuvo en cuidados intensivos por un derrame cerebral y que le anticiparon que el niño iba a permanecer varios meses en el hospital, pero que, en cuestión de dos semanas, de forma milagrosa mejoró, y esa tarde se iban a casa. La felicité y le pregunté que, si ella creía en Dios, me dijo que sí, y le dije que yo también. En ese momento llegaron con su hijo y se fueron hacia el vehículo que llegó a recogerlos. De repente, ella se devolvió y me dijo:

—El mismo Dios que ganó la batalla por mi hijo, está dando la batalla por el tuyo, regresa a él, porque el milagro que pediste ya fue hecho.

—Ahí se dio vuelta y se fue.

Me quedé sin palabras, pues nunca, en esos pocos minutos de conversación, le mencioné a Juan, y mucho menos que estaba pidiendo por un milagro para él.

Subí corriendo a la unidad y la enfermera me dijo:

—Por fin comenzó a eliminar, ¡por fin!

Nunca creí en mi vida que iba a estar pidiendo a Dios por necesidades tan básicas como el que mi hijo pudiera eliminar los líquidos de su cuerpo. A veces damos por hecho que Dios solo se interesa por

cosas grandes y que sus milagros están relacionados con enfermedades crónicas o terminales.

¡Dios está interesado en todas las áreas de nuestras vidas, no solo en las que a nuestro juicio creemos que requieren su intervención, sino en todo, pues somos sus hijos! Con la certeza de una hija, pedí y mi Padre me escuchó. De la misma manera, puedes pedir, pues no hay petición que parezca pequeña para tu Padre en los cielos, quien te ama y está interesado en responder a todas tus necesidades.

 ## Dios acelera los tiempos

Por su parte, Anna estaba enfrentando su propia lucha. Poco a poco, comenzó a recuperarse de una infección respiratoria, razón por la cual fue hospitalizada. Ya estaba fuera de peligro, pero debía estar completamente estable antes de ir a casa. Estando allí, los doctores decidieron realizar un examen para observar cómo iban evolucionando las cuerdas vocales. El día del examen me puse nerviosa, pues este involucraba una prueba para que ella comiera por la boca; recordé que las dos únicas veces que ella había comido por la boca, había sufrido las dos neumonías que le colapsaron sus pulmones. Para mi sorpresa, ese día, Anna logró pasar el alimento sin ninguna clase de problema. Ante mis ojos vi que un proceso que podría llevar hasta tres años, según los doctores, solo tomó cuatro meses para ella. Los doctores confirmaron que la cuerda vocal que no estaba afectada había comenzado a compensar la otra cuerda vocal. Si Anna no hubiera estado en el hospital ese tiempo, hubiera tenido que esperar casi un año para ese examen; así que nuevamente comprobé que a los que ponemos nuestra confianza en Dios, ¡todo nos ayuda para bien!

Esa estadía en el hospital con mis dos hijos, no solo me dio la oportunidad de poderles cuidar a ambos en el mismo lugar, sino que pudimos adelantar procesos que de otra manera hubieran demorado mucho más. Luego de un mes en el hospital, los dos fueron a casa. Incluso, el regreso a casa había sido orquestado por Dios, pues les dieron salida ¡el mismo día!

♥ Un nuevo momento de rendición: entregando lo que creímos que nos había sido dado

Dos meses después de la cirugía, faltando un par de días para que cumplieran su primer año, Juan comenzó a manifestar los mismos síntomas de vómito y falta de apetito. Esa mañana tuvimos que salir de urgencia para el hospital, pues él se veía bastante mal. Al llegar, la respiración de Juan estaba muy acelerada, y su frecuencia cardiaca en 250 latidos por minuto. Inmediatamente lo intubaron y conectaron a un respirador; luego de un ultrasonido del corazón, nos dijeron que se había formado un coágulo en la válvula artificial, y que tenían que operarlo de urgencia; pues esta vez su condición estaba empeorando rápidamente.

Tuvimos que esperar unas horas, antes de que llevaran a Juan a cirugía, debido a que luego de que le pusieron la válvula artificial, él había comenzado a tomar un medicamento que mantenía la sangre muy líquida para que no se formaran coágulos. Así que tuvieron que darle medicamentos para que su sangre comenzara a coagularse y que no se desangrara en la cirugía. El cardiólogo vino a verlo y, con lágrimas en los ojos, le dijo:

—Juan, naciste para vivir, aguanta guerrero.

No sabía cómo interpretar las lágrimas del cardiólogo; pue si él que era un experto en el tema estaba llorando, tal vez yo debería prepararme para lo peor.

Poco después uno de los cardiocirujanos nos dijo que Juan estaba con fiebre y que tenían que hacer exámenes adicionales para asegurar que no hubiera infección. En ese momento, nuestro corazón de padres comenzó a desfallecer, así que decidimos hacer lo único que podíamos en ese momento: orar.

Nos fuimos a una pequeña capilla que había en el hospital. Allí nos sentamos y hablamos con Dios:

—Tú nos diste este regalo maravilloso, un hijo precioso, es tuyo, y aunque nos duele el alma la sola idea de perderlo, su vida es tuya y te pedimos tu voluntad perfecta sobre él.

Cuando terminamos de orar, abrí una Biblia que se encontraba en frente de la banca donde estábamos sentados. La abrí, sin buscar un capítulo específico. Me encontré frente a un versículo en **Apocalipsis 1:18** que dice: <<Yo soy el que vive. Estuve muerto, ¡pero mira! ¡Ahora estoy vivo por siempre y para siempre! Y tengo en mi poder las llaves de la muerte y de la tumba>> *(NTV)*. Nos abrazamos y le dije a Steve:

—No es el momento para que Juan deje este mundo; su misión aquí no ha terminado y tenemos que orar por su vida.

Subimos a la unidad de cuidados intensivos con nuestra fe fortalecida y dispuestos a pelear por su vida. A nuestra llegada nos dijeron que no encontraron infección, así que no sabían de dónde venía la fiebre, y que, aunque sus niveles de coagulación no eran óptimos, no podían esperar más para llevarlo a cirugía. Nos dijeron:

—Se nos está yendo.

Les pedimos que nos dejaran orar por Juan, antes de llevárselo. Yo puse la Biblia abierta sobre su cuerpo y dije en alta voz el versículo que acababa de leer. En ese instante, Steve vio un escudo dorado rodeando a Juan. Se puso a llorar y me dijo:

—No temas, Dios mismo lo tiene rodeado, esto no será para muerte.

Luego de pasar más de diez horas en el quirófano, salió de allí con vida. Mientras estaban en cirugía, le cantaron por su cumpleaños, pues, la cirugía terminó el día que Juan y Anna cumplieron su primer año de vida. Con solo un año de vida, Juan ya tenía más de cinco cirugías, ¡y las señales de sus victorias en su cuerpo!

Al día siguiente, sin importar que estuviera conectado a un respirador, y estar canalizado en varias venas para administrarle medicamentos, llevamos a Anna al hospital, y junto a mi mamá, una amiga, los médicos y enfermeras compartimos un pastel y cantamos el cumpleaños feliz. Juan estaba bajo sedación, pero cuando cantamos el monitor de signos vitales comenzó a sonar; el médico nos dijo:

—Él los puede oír.

Nunca olvidaré esa escena, pues estuvo muy, pero muy, lejos de lo

que soñé que sería la celebración del primer cumpleaños de mis hijos. Pero al recordarla, lo hago con una sonrisa; pues ese día en medio de la adversidad tuvimos la fuerza para celebrar; a pesar de tantas amenazas sobre la vida de Anna y Juan, llegamos a su primer año de vida.

Una nueva asignación. Úsame, Señor

Esa noche, Steve regresó a casa con Anna y con mi mamá (quien en octubre regresó a Colombia, pero volvió al comienzo del año para estar con nosotros y celebrar el cumpleaños de los niños), y yo me quedé en el hospital. Estuve orando un buen rato y preguntándole a Dios:

—¿Por qué estamos otra vez aquí?

No era en forma de reclamo, sino tratando de entender el propósito, pues en el fondo sentía que había algo más. No pasó mucho tiempo para entender cuál era el propósito por el cual estábamos ahí. Fui a la cocina de la unidad de cuidados intensivos a buscar un poco de agua para tomar.

Al llegar encontré a una mujer hispana que estaba con su cabeza recostada sobre una mesa, llorando inconsolablemente. Me acerqué y le pregunté si necesitaba ayuda, y qué le pasaba. Me cogió de la ropa y empezó a gritar que la ayudara. Yo le dije:

—¿Qué necesitas?

Y ella solo gritaba:

—Ayúdame, ayúdame, estoy desesperada. —Luego dijo—: Si tú estás aquí, es porque tienes un niño muy enfermo y me puedes entender.

Yo le dije que sí, que entendía su dolor de madre. Me contó que su hijo llevaba 24 horas con mucho dolor y fiebre, y a pesar de la morfina, no cesaba el dolor, y los doctores no sabían qué lo estaba produciendo. El niño tenía una condición de retardo mental, estaba en un respirador y comía por un tubo conectado al estómago; esto sucedió luego de que a sus tres años se ahogó en una piscina. De eso, habían pasado cuatro años.

En ese instante le dije que yo no podía ayudarla, pero si ella abría su corazón a Jesús, Él tenía todo el poder para hacerlo. Ella oró conmigo y recibió a Jesús en su corazón; luego comencé a orar por ella con firmeza y autoridad. Después de orar, le dije:

—Regresa al cuarto con tu hijo, pues lo vas a encontrar sin fiebre y sin dolor, y los médicos ya van a saber qué es lo que está pasando con él.

Ella se fue y no la vi más. Me quedé en la cocina, reponiéndome del momento, y me quedé pensando:

—Dios, ¿qué fue lo que dije? Solo sé que sentí que eso era lo que tenía que decirle; yo solo obedecí.

Yo oré, pero la respuesta no vendría de mí, sino de Dios. Cuando Dios te pida hacer algo, hazlo, pues no eres tú, sino Dios quien dará la respuesta.

Al día siguiente, mi mamá llegó para acompañarme. Bajó a la cafetería a comprar algo y mientras hacía fila comenzó a hablar con una señora. Esta le comentó que la noche anterior una mujer había orado por ella, y tal como esa mujer oró, sucedieron las cosas al regresar al cuarto de su hijo. Mi mamá sonrió y le dijo:

—Esa mujer es mi hija.

Y le contó que Juan era el niño que había tenido una cirugía muy delicada dos días atrás. La mujer no lo podía creer. Ella dijo a mi mamá:

—¿Su hija es la mamá del niño que mencionaban que estaba tan grave? ¿Y ella es la persona que me dio fuerzas?

Ese mismo día, vino a nuestra habitación con un globito para Juan, y una tarjeta que guardo hasta el día de hoy, que decía: <<Ayer nací de nuevo, acepté a Jesús, y tal como usted *horo* se dieron las cosas. ¡Su hijo es un campeón!>>

La palabra oró la escribió incorrectamente; me llamó la atención y reflexioné que Dios no está interesado en si escribimos y hablamos gramaticalmente bien, o no, en nuestras peticiones a Él, ¡sino en el corazón con el que elevamos nuestras peticiones ante Él! ¡No es la forma, sino tu corazón, lo que Dios busca de ti!

Las lágrimas rodaron por mis mejillas, pues una vez más comprobé que a pesar de nuestro dolor, al ver pasar a nuestro hijo por una nueva cirugía, Dios había usado nuestras vidas para ayudar a otras personas. En ese instante estaba confirmando que el propósito de nuestras vidas va más allá de nosotros mismos. En cada circunstancia que nos encontremos, debemos preguntarnos cuál es el propósito que Dios quiere cumplir en y a través de nuestras vidas, en ese momento.

Sí, está bien que pidamos por nuestras necesidades, pero cuando entendemos que vinimos a este mundo con un propósito, nuestras oraciones van dirigidas más allá de nosotros mismos para entender cuál es el propósito de Dios y cómo quiere usarnos, aun en medio de nuestra propia adversidad.

Esta vez, en lugar de estar un mes en el hospital, de manera sobrenatural, en diez días, estuvimos de regreso en casa. La recuperación de Juan fue milagrosa y parecía que la etapa de cirugías del corazón había sido superada, por lo menos, por algunos años.

♥ Reflexiona

¿Le confías a Dios el cuidado de todas las áreas de tu vida? ¿o crees que Él solo se ocupa de las cosas que aparentemente son más relevantes? ¿Has recibido promesas o hay sueños que Dios ha comenzado a cumplir y, luego de un tiempo, sientes que te los ha vuelto a pedir? ¿Qué te ha enseñado Dios en medio de la renuncia?

Actúa

- **Entrégale todas** tus necesidades y sueños a Dios. Dile que quieres que Él sea quien se ocupe de todo, lo grande y pequeño, en tu vida. ¡Será liberador! Y no temas pedir aún por los detalles, aparentemente pequeños, en tu vida.

- **Suelta el** temor. No temas si Dios te está pidiendo lo que te ha entregado; recuerda que Dios está interesado en formarte en el proceso.

- **Haz una** lista de lo que estás aprendiendo, o lo que Dios está formando en ti, mientras renuncias a lo que creías tuyo. Guárdala en un lugar especial para que puedas mirarla en un futuro y agradecer por todo lo que ha sido formado en ti.

Recuerda

¡Dios nunca te dará algo para quitártelo! Si aparentemente te lo está quitando, es porque está formando algo en ti, ¡para darte algo mayor -aunque sea diferente a lo que soñaste!

5. Activando las respuestas que vienen *directamente del cielo*

Cuando Anna y Juan cumplieron un año, el seguro médico del gobierno que ayudaba a cubrir los costos que nuestro seguro no cubría, se terminó. Me llamaron para informarme que, a partir de la siguiente semana, ellos no tenían la cobertura requerida para las terapias y que tendríamos que cubrirlas de nuestro bolsillo. Esto era imposible para nosotros en ese momento, pues cada uno de ellos recibía seis sesiones por semana, y cada sesión tenía un costo cercano a los ochenta dólares.

Mi respuesta viene del cielo no de la oficina del seguro social

Decidí irme a la oficina del seguro social, pues pensé que podría convencerles de seguir ayudándonos. Mientras esperaba mi turno, una señora que estaba sentada a mi lado, me dijo:

—¿Por qué no se divorcia? Y, claro, sigue viviendo con su marido; así podrá recibir todas las ayudas del gobierno.

La miré y le dije:

—No, gracias; no creo que sea correcto mentir para obtener un beneficio del gobierno.

Eso ni lo consideré, no podría ir en contra de mis valores y principios; pero me dio tristeza que en ese tipo de tácticas estuviera la confianza y esperanza de la gente, creyendo que del seguro social y no de Dios venía la provisión para sus vidas.

Cuando llegó mi turno, pasé a la ventanilla y la primera pregunta fue: ¿casada o soltera? Luego me preguntaron si tenía una vivienda propia (así fuera en otro país), y si tenía un vehículo. A todas las preguntas dije sí (pues teníamos una casa en Colombia); así que me dijeron que no podían ayudarme, que no calificaba para ningún beneficio del gobierno.

Salí con tristeza, pero con la certeza que no era con mentiras que conseguiría las cosas, y que mi Padre en los cielos sabía que mis hijos necesitaban esas terapias.

Al llegar a casa, la enfermera que me ayudaba a cuidar a Anna me dijo que me habían llamado de un centro de apoyo a niños e infantes y que les devolviera la llamada. Inmediatamente me comuniqué con ellos y, para mi sorpresa, era para notificarme que ahora que el seguro del gobierno había acabado, alguien les notificó del caso, y ellos habían aprobado pagar por las terapias de Anna y Juan hasta que tuvieran 3 años. Adicionalmente, me compartieron que las terapias seguirían en los horarios y frecuencia que tenían, aun cuando ellos regularmente solo apoyaban con una sesión semanal.

Colgué el teléfono y comencé a saltar de la alegría. De mis labios solo salían palabras de gratitud hacia mi Padre en los cielos.

Experimenté el amor y el cuidado de Padre que Dios tiene sobre nosotros; esa clase de amor que se anticipa a nuestras necesidades y nos da más de lo que podemos imaginar. No era usando mentiras, violentando mis valores y principios, sino creyendo que aquel que conocía

todo de mí, Dios, sabía qué necesitaba y lo iba a proveer a Su manera. Así, Juan y Anna continuaron recibiendo el soporte de profesionales que trabajaron con dedicación, junto a nosotros, para apoyarles a enfrentar y superar sus retos.

Un diagnóstico de parálisis no significa una sentencia de parálisis

Al pasar los días, cada vez eran más evidentes las secuelas que dejó el sangrado que Juan tuvo en el cerebro, y que desencadenaron en un diagnóstico de parálisis cerebral espástica. Juan tenía un aumento excesivo del tono muscular (hipertonía) que hacía que sus músculos estuvieran contraídos todo el tiempo, acompañado de mucha rigidez (espasticidad) en los músculos de las piernas y el brazo izquierdo. Los médicos nos advirtieron que los problemas de tono muscular interferirían en la realización de los movimientos como sentarse, gatear, mover los brazos y caminar. El médico nos dijo que, en algunos casos, existe una pequeña posibilidad de que los niños con este diagnóstico puedan llegar a pararse y dar pasos con la ayuda de un caminador, pero en el caso de Juan era poco probable, por la severidad del daño cerebral.

El creador de tu cerebro es el que expande tus capacidades

Me acordé de las palabras del neurocirujano que me habló de la plasticidad del cerebro, y cómo otras partes de su cuerpo podrían asumir las funciones de otras zonas del cerebro que habían muerto por el sangrado. Así que lejos de temer a estas nuevas palabras, le dije:

—Un día mi hijo va a entrar caminando. Esa pequeña posibilidad de la que usted me habla es todo lo que necesitamos; haremos lo que nos toca y Dios hará su parte, pues es experto en hacer que lo imposible, ¡sea posible!

El doctor sonrió y me dijo:

—¡No sé si tratarla de soñadora, pero la felicito por su fuerza, ya veremos!

No sé cuántas veces te hayan dicho no, o hayas sentido que tus oportunidades están acabadas, aún antes de haberlo intentado; ese día me sentí así. No trates, no pierdas tu tiempo, pues en tu caso no hay posibilidad o la posibilidad es muy mínima. Sin embargo, en lugar de paralizarme, salí de la oficina del médico con la determinación de hacer mi parte, lo que me correspondía como mamá: trabajar junto a las terapeutas, esforzándonos cada día, y creyendo que, ¡de lo imposible Dios se encargaría!

 ## Guía divina en medio del desierto

Con esa determinación seguimos trabajando, haciendo los ejercicios que las terapeutas preparaban para él. En ocasiones, parecía como arar en un desierto: no pasaba nada; apenas podía sostener su cabeza y sus extremidades permanecían muy rígidas y sin respuesta, a pesar de los ejercicios. No obstante, Dios enviaba personas que eran como ángeles, que nos iban dando consejos y tácticas para estimular la columna vertebral y las extremidades de Juan; eran personas enviadas por Dios para que mi esperanza se reafirmara; sobre todo en los momentos cuando las fuerzas menguaban, luego de tratar y tratar, sin ver resultados.

Un día, por ejemplo, la enfermera habitual de Anna no pudo venir, y en su lugar llegó una enfermera que al ver a Juan me mostró cómo hacer masajes para estimular su columna vertebral, y añadió:

—Cada día, mientras estimulas su columna, ora declarando vida y respuesta de su cerebro para mandar la orden a sus piernas, para que estas respondan.

Yo pensé: <<¿Por qué no hice eso antes?>> Sin embargo, vi que tal como Dios me había dicho, tiempo atrás, habría un equipo rodeando este proceso sobre su vida.

Luego, un neurólogo que atendió a Juan en urgencias, durante el primer viaje que hicimos con los niños a Colombia, en diciembre del 2007, nos dijo que era un milagro y que para todo el daño que había sufrido su cerebro al nacer, no se suponía que estuviera tan bien, y agregó:

—No se den por vencidos, sigan trabajando con él.

Y nos recomendó otros ejercicios específicos para estimular las piernas. Al final nos dijo:

—Yo creo que, contra todo pronóstico, un día verán a su hijo caminar, no dejen de intentar.

Esa fue la primera y última vez que vi a ese médico.

Esas personas que Dios pone para animarnos en medio del desierto son personas valiosas que, tal vez llegan por un instante, pero dejan una huella poderosa para ayudarnos a avanzar hacia nuestro destino. ¿Alguna vez te has encontrado a alguien así? Da gracias por esas personas, pues son una muestra del amor de Dios sobre tu vida.

 ## Un pequeño paso, la esperanza de caminar

Los meses pasaron y no veíamos resultados; de hecho, comenzamos a ver que se acostaba en el piso, boca arriba, impulsándose con la cabeza y la pierna derecha, hacia atrás, para desplazarse de un lugar a otro (un movimiento muy común de niños con parálisis cerebral). No era fácil ver que en lugar de gatear se arrastrara así.

De repente, una tarde de abril del 2008, mientras estábamos en la sala, observé algo que nunca había visto: se puso sobre el estómago y, momentos después, puso su mano derecha (la única que podía mover) sobre el sofá, e hizo fuerza para levantarse. ¡Mi corazón se aceleró! Llamé a Steve a su oficina y comencé a gritar:

—¡Steve, Steve, Juan va a caminar, va a caminar, Juan va a caminar!, ¡Dios oyó nuestra oración!

Del otro lado, Steve estaba entre confundido y emocionado; cuando le conté lo que había sucedido, se puso a llorar también.

Esa pequeña señal fue un gran logro para nosotros, sentimos que pronto lo veríamos caminar. Le conté a las terapeutas y ellas, diligentemente, comenzaron a hacer ejercicios que promovieran que Juan se tomara de un mueble para tratar de llevar su cuerpo hacia adelante. Un par de meses después, Juan se levantó y, por primera vez, con el apoyo de una de las terapeutas, pudo dar un par de pasos agarrado de un sofá. Nos abrazamos con la terapeuta, y comenzamos a llorar, pues ante nuestros ojos vimos que la pequeña posibilidad se había convertido en una realidad.

Los meses siguientes fueron de trabajo, fortaleciendo la parte muscular. Eventualmente Juan comenzó a dar pasos, apoyándose en un caminador, sobre el que Anna se sentaba para que este pesara un poco más.

Un día, poco antes de cumplir sus tres años, ¡Juan dio sus primeros pasos solo, y cuando lo hizo, comenzó a caminar hacia mí! Esa imagen, es una de las imágenes que seguirá guardada en mi memoria para siempre.

Tal vez esta historia te haga pensar en momentos donde has tratado y tratado, y no ves resultados. O tal vez has visto pequeños pasos hacia lo que has soñado que se haga realidad; o puede ser que te hayan dicho que es muy poco probable que alcances aquello que has anhelado. Te invito a creer, tratar, esforzarte y valorar cada pequeña señal o paso, hacia el cumplimiento del sueño que deseas alcanzar. No te rindas; si hoy estás dando los pasos iniciales, un día con seguridad, ¡caminarás!

Retornando al orden de Dios para comer

Luego que los médicos comprobaron que las cuerdas vocales de Anna habían comenzado a mejorar y que podía comer por la boca, creímos que pronto el tubo conectado al estómago sería retirado; sin embargo, eso no fue así. Debido al tiempo que Anna estuvo recibiendo alimentos por la sonda, desarrolló aversión a recibir alimentos por

la boca. A esto se unió un reflujo muy severo que le producía mucho vómito, y había desarrollado hipersensibilidad sensorial (común en algunos niños prematuros), haciendo que Anna no tolerara ciertas texturas ni sonidos, y al ver la comida comenzara a vomitar. Las terapeutas trabajaban con ella para ayudarla a desensibilizarse ante los estímulos externos, y poco a poco acercar alimentos a su boca.

En mis tiempos con Dios comencé a orar y pedir su dirección, pues, aunque los retos con Juan no eran fáciles, los retos de Anna nos hacían sufrir. Nos dolía ver que, aunque ya había superado el problema físico que le impedía comer por la boca, tenía retos sensoriales que no le permitían comer de manera normal.

 ## Hablando vida para restaurar el orden de Dios

Un día, mientras oraba, Dios me llevó a recordar una paciente que había atendido años atrás, cuando ejercía como psicóloga clínica. Esa paciente padeció de desórdenes alimenticios. Recordé que, además de tener mis sesiones de terapia con ella, comencé a orar que el orden de Dios para comer fuera restablecido en su vida. Así que decidí orar por Anna en la misma dirección que lo hice por mi paciente años atrás.

Comencé a decirle que, si Dios nos dio la boca para ingerir los alimentos y que estos provean nutrientes, proteínas, minerales y vitaminas a nuestro cuerpo, no era el orden de Dios que mi hija viera comida y quisiera vomitar, así como tampoco era el orden de Dios que la ingesta de alimentos fuera por una sonda conectada al estómago.

Decidí hablar vida, en vez de enfocarme en el panorama desesperanzador que teníamos delante de nosotros. No era negación de la realidad, sino la necesidad de hablar vida sobre lo que no parecía tener vida, y como dice la Biblia en *Romanos 4:17*: <<llamar las cosas que no son, como si fuesen>>. *(NTV)*

 ## Una luz de esperanza, de camino a la restauración

A los pocos días de haber comenzado a orar en esa forma, una enfermera de la unidad cardiaca que atendía a Juan me llamó para darme el nombre de un gastroenterólogo infantil que atendía en otro hospital. Me dijo:

—Podría perder mi puesto por hacer esto, pero he visto el sufrimiento de ustedes con su niña y siento que él puede ayudarles.

Sin dudarlo, llamé y pedí una cita con ese médico. Durante la cita, lo primero que ese doctor hizo fue suspender varios de los medicamentos que ella estaba tomando; ordenó un examen del esófago y del estómago, y nos envió a casa con un nuevo plan para ayudar a disminuir el reflujo. Antes de salir nos dijo que el camino sería largo y que nosotros, muy probablemente, no veíamos la salida del túnel; pero él había visto varios niños salir al otro lado. Nos despidió, diciendo:

—Tengan fe, ¡Anna llegará al final del túnel y saldrá de él!

Tal vez en tu vida has experimentado algo parecido, ya sea con respecto a un hijo o cualquier otra circunstancia que parece no tener salida. En esos instantes tenemos que aferrarnos a creer que, aunque no veamos el final del túnel, ¡llegaremos y veremos la luz!

Un par de semanas después, comenzamos a ver cambios positivos en Anna. Tenía menos reflujo y toleraba más los alimentos suministrados por la sonda. Para ese momento ya permitía que le tocáramos la cara, pero no nos permitía acercarle comida a la boca. El momento del día en el que tratábamos de brindarle comida por la boca, se había convertido en un momento poco placentero para Steve y para mí; creo que nos llenábamos de tensión, y sin darnos cuenta, hasta nuestra expresión facial cambiaba, y ella lo percibía.

 ## Los de repentes de Dios que aceleran la restauración

En el primer viaje que hicimos a Colombia con los niños, nos hospedamos con mi hermano y su esposa. A la mañana siguiente, después de haber llegado, mi cuñada nos preparó el desayuno. Puso todos los alimentos sobre la mesa para que cada cual sirviera lo que quisiera. Steve y yo nos miramos con cara de angustia, pues sabíamos que tan pronto Anna viera la comida tendríamos una escena un poco desagradable, para quienes no estaban acostumbrados. Le dijimos a mi cuñada:

—Tal vez esta no es una buena idea.

A lo que ella respondió:

—Que pase lo que tenga que pasar.

Trajimos a Anna a la mesa y mi cuñada la sentó sobre las piernas y nos pidió que comenzáramos a comer. Steve y yo quedamos totalmente sorprendidos al ver a Anna relajada, y disfrutando a los tíos. De un momento a otro, Anna dijo:

—¿Puedo tener una galleta?

Steve y yo no podíamos creer lo que estábamos escuchando, y pensamos: <<ahora sí viene el momento trágico, una vez le acerquen la galleta>>. Mi cuñada, por su parte, estaba tranquila y tomó la galleta, y se la entregó en la mano. Para nuestra sorpresa, ¡Anna comenzó a comer! Nosotros estábamos sorprendidos y conmovidos. Pedimos tanto por este momento, y en el instante menos esperado, en los de repentes de Dios, en un cerrar y abrir de ojos estábamos viendo el milagro por el cual tanto habíamos orado y llorado. Sin más ni más ¡Dios restauró el orden para comer, en la vida de nuestra hija!

Ese mismo día llamé a la oficina del gastroenterólogo en los Estados Unidos para dejarle saber lo que había pasado. Él respondió mi llamada y me dijo:

—Eso tengo que verlo para creerlo. Un niño con esa clase de aversión a la comida no comienza a comer pollo, galletas, sopa y mango

de un día para otro; usualmente comienzan por algo muy simple y, es más, muchos no llegan a comer todas esas cosas.

—Pues lo verá doctor, porque así sucedió —le contesté.

Creo que así son los de repentes de Dios en diferentes áreas de nuestras vidas. Por tiempos, parece que nada sucede y, de repente, en un instante Dios cambia todo y no solo eso, sino que acelera los tiempos para el cumplimiento perfecto de su plan y propósito en nosotros.

A nuestro regreso a los Estados Unidos, hice una cita con el médico, quien al verla comer me dijo, emocionado:

—Realmente, esto es un milagro.

Yo, en mi anhelo de ver todo el orden de Dios restaurado en mi hija, le dije:

—Doctor, por favor retírele la sonda del estómago.

—No tan rápido, el hecho que esté comiendo por la boca no nos garantiza que seguirá haciéndolo, y además ella necesita ganar peso para quitarle el tubo —me respondió.

Yo me entristecí, pues quería ver el proceso completado, inmediatamente. Al final, en mi diálogo interno con Dios, le dije: <<Está bien, Señor, si ya hiciste lo más grande, esperaré a que termines la obra completa en Anna; no tengo por qué temer>>.

Pasaron más de seis meses y Anna no ganaba el peso suficiente, y yo me sentía un poco impaciente, pues otra vez parecía una espera eterna. Sin embargo, en medio de mi impaciencia, pronto volvía a mi centro: Jesús. Me decía a mí misma: <<Si el mayor milagro se dio, lo que falta se completará>>. Así que seguía declarando sobre mi hija que el orden de Dios para comer se restablecería por completo.

 ## Una restauración total

Un día cualquiera, mientras oraba, Dios puso en mi corazón que vendría algo nuevo sobre la vida de Anna, y que pronto lo veríamos. Esa semana, fuimos a una nueva cita con el gastroenterólogo. Al entrar a la cita, luego de haberla pesado, me dijo:

—¿Estás lista?

Yo le respondí:

—¿Para qué?

—Llegó el día —me dijo.

Seguía sin entender, así que le respondí:

—¿El día de qué?

—El día que habías estado esperando: ya podemos retirar el tubo del estómago; Anna ha demostrado que puede tomar todas sus comidas por la boca, sin problema, y llegó al peso óptimo que necesitaba. —Añadió—: Es más, Anna se salió de las estadísticas para niños que tienen condiciones similares a las de ella, come cosas que otros niños sin haber vivido lo que ella vivió, muchas veces no las comen. ¡Tienes una niña sana!

La alegría que nos dio ver ese milagro en la vida de nuestra niña, nunca he sabido explicarlo. Solo sé que verla comer y disfrutar los alimentos fue una oración cumplida, tal como lo habíamos pedido.

En la espera, Dios formó mi carácter, mi persistencia y mi capacidad de espera. Dios restauró el orden para comer en la vida de Anna; volvimos al diseño original de Él para ella. Así que si has pasado o estás enfrentando una situación ya sea en el área de desórdenes alimenticios o cualquier otra área donde veas muy poco progreso y tal vez, no estés viendo nada; no te rindas, ¡sigue haciendo tu parte, y sigue pronunciando vida y creyendo en aquel que todo lo puede, y nos sorprende más allá de lo que podemos imaginar!

♥ Tornando nuestra fe en actos de fe

Cerramos el 2008, un poco más de dos años después de ir a casa, con muchos milagros y frutos, producto de la fe. Los más visibles: Juan caminó y Anna comió por la boca. La Biblia en *Santiago 2:14 y 17* nos habla que la fe, si no tiene obras, es muerta en sí misma; y nosotros sí que lo comprobamos.

La fe requiere acción, esfuerzos congruentes con lo que anhelamos y creemos que alcanzaremos. Aunque muchos milagros suceden instantáneamente, muchos otros milagros incluyen un proceso donde a través de la espera crecemos en dependencia y confianza.

En el caso de Anna, por ejemplo, oramos y confiamos en que comería por la boca y que pronto el tubo gastroesofágico le iba a ser retirado; sin embargo, ese milagro llegó en etapas. Ver completado el milagro no tomó ni uno, ni dos, sino nueve meses, luego de que ella comió por la boca por primera vez. En el caso de Juan, comenzamos a orar por un milagro de sanidad y que un día él caminaría y llegaría a mover su brazo izquierdo. Todo el 2007 trabajamos sin ver ninguna respuesta positiva; y solo en abril del 2008 vimos el primer paso hacia el milagro de caminar, cuando se paró por primera vez. Sin embargo, solamente hasta el mes de noviembre del 2008, Juan dio sus primeros pasos sin el soporte de un caminador.

La llegada de Juan y Anna nos puso en un camino donde de lo único que tuvimos certeza fue de que Jesús mismo nos tomó de la mano y nos dijo: <<No teman>>. Esos dos primeros años no fueron nada fáciles, pero en el proceso aprendimos lecciones de vida que nos acompañarán por siempre; tal vez, la más importante: entender que, si Dios nos confió a Anna y a Juan, con todo y lo que había implicado, lo hizo porque nos encontró dignos de confiarnos esos bellos hijos. Dios nunca nos confiará algo para lo que Él no nos encuentre confiables. Lo que nos confíe —ya sean hijos, negocios, ministerios, sueños, desafíos, dolor, etc.—, lo hace porque en el diseño de nuestras vidas, sabe que puede confiárnoslo para cumplir propósitos que van más allá de nosotros mismos.

♥ Reflexiona

¿Qué pasos estás dando para que esos sueños y promesas que Dios te ha dado se hagan realidad?, ¿estás tornando tu fe en actos de fe?

Actúa

- **Haz una** lista de pasos de fe que tienes que dar para que los sueños que tienes se realicen.
- **Comienza a** dar esos pasos. Te sorprenderá ver cómo Dios activa esos sueños y promesas, cuando comienzas a andar en ellos.

Recuerda

<<...¿de qué le sirve a uno decir que tiene fe si no lo demuestra con sus acciones? ¿Puede esa clase de fe salvar a alguien? Supónganse que ven a un hermano o una hermana que no tiene qué comer ni con qué vestirse y uno de ustedes le dice: «Adiós, que tengas un buen día; abrígate mucho y aliméntate bien», pero no le da ni alimento ni ropa. ¿Para qué le sirve? Como pueden ver, la fe por sí sola no es suficiente. A menos que produzca buenas acciones, está muerta y es inútil.>> *(Santiago 2:14-17, NTV)*

¡La fe requiere acción, esfuerzos congruentes con lo que anhelamos y creemos que alcanzaremos!

6. Mamá doctora con dos especializaciones: *Anna y Juan*

Durante la última visita de Juan al hospital, en el 2019, cinco profesionales de la salud me preguntaron:

—¿Usted es médico?

—Sí —dije jocosamente—. He estudiado medicina con el mismo paciente por los últimos trece años. ¿Por qué la pregunta?

—Porque usted habla como si fuera médico —me dijo uno de ellos. Por supuesto que después les respondí que no, pues esa no es mi profesión. Sin embargo, mi rol de mamá, para el que fui escogida, ha incluido investigar, aprender, entrenarme y reinventarme en temas médicos. Permítanme devolverme un poco en el tiempo para contarles cómo obtuve el título de mamá doctora, especializada en Anna y Juan.

Reinventándonos para asumir nuestra asignación

Cuando Anna y Juan nacieron, me reinventé. Pasé de ser consultora de programas de apoyo a los más necesitados, conferencista, consejera y muchas otras cosas; a estudiar temas relacionados con los retos

de mis hijos y a aprender cómo manejar equipos médicos de diversa índole. Mis habilidades para la investigación —que he tenido desde mi niñez— se redireccionaron hacia áreas que nunca se cruzaron por mi mente. Lo hice porque entendí que en mi nueva asignación —mamá de dos niños con condiciones médicas y discapacidades—, no podía poner el futuro de ellos en las manos de los expertos; pues yo soy la mamá y el Señor me los confió a mí. No es que yo pensara que el rol de los profesionales de la salud no era importante; sino que yo tendría que informarme bien para poder hacer equipo con ellos y lograr máximos resultados en los procesos de mis hijos. Así que mi responsabilidad fue informarme y ganar las habilidades que me ayudarían a cumplir con el rol que se me encomendó.

Entrenamiento intensivo en la unidad de cuidados intensivos neonatales

Durante los seis meses, cuatro días y 18 horas que estuvimos en la unidad de cuidados intensivos, aprendí de cuidados médicos, como nunca en mi vida. Aprendí cómo funcionaban los monitores y cables a los que estaban conectados mis hijos; cómo interpretar los resultados de laboratorio, a identificar cuando mostraban señales de problemas respiratorios; cómo alzarles, darles un baño y cambiar su pañal, aunque estuvieran conectados a un respirador. Aprendí a no angustiarme cuando a uno de ellos se le bajaban los niveles de oxígeno, y su frecuencia cardiaca y respiratoria disminuía rápidamente.
Comencé a reconocer qué les producía estrés, cómo reaccionaban ante los estímulos externos, y cómo ayudarlos a calmar con masajes que una terapeuta ocupacional me enseñó a darles. Desde ese entonces, entendí que cada uno tenía preferencias para recibir muestras de afecto, y lo que era agradable para uno, no necesariamente lo era para el otro.
Estudié toda clase de temas, desde hidrocefalia hasta retinopatía, para saber cómo hablar con los médicos y hacerles preguntas relacionadas

con los exámenes diagnósticos que les realizaban a los niños. Sin querer, me encontré frente al valor que tienen las consultoras de lactancia materna. Aprendí a sacar leche materna de forma tal que pudiera diferenciar cuál leche estaba con más grasa y cuál con más proteína; para ayudar a que la leche que Anna consumía estuviera lo suficientemente balanceada para que ella ganara peso. Aprendí que la consistencia en usar una máquina para extraer leche materna, cada tres horas, todos los días fue la clave para que mi cuerpo produjera la leche necesaria para mis dos hijos, y descubrí que la primera leche o calostro es el regalo más maravilloso que pueden recibir los recién nacidos para prevenir infecciones.

Cada día llegué a la unidad para involucrarme en el cuidado de mis hijos. Aun cuando había un grupo de médicos, enfermeras, terapistas y terapeutas, siempre estuve ahí, aprendiendo e involucrándome en el cuidado de ellos.

El último mes en la unidad de cuidados intensivos, me enfoqué en prepararme para ser mamá fuera de esa unidad, en entender cómo serían las cosas una vez Anna y Juan salieran del hospital. Tuvimos que educarnos en cómo asumir la cotidianidad con un hijo con parálisis cerebral, y entrenarnos en cómo manejar el condensador de oxígeno y la máquina de bombeo de alimentos para Anna. Aprendimos cómo cambiar el tubo del estómago en caso de que éste se saliera de su lugar, y cómo hacer resucitación cardio pulmonar, en caso de ser necesario.

 ## *Preparando el nido para la llegada a casa*

Los preparativos para la llegada de Anna y Juan a casa estuvieron muy lejos de lo que había soñado. En mi libreto de cómo sería la preparación del nido, me veía eligiendo unas cunas lindas con adornos rosados y azules, y con muchos detalles. Me veía celebrando un baby shower rodeada del amor de familia y amigos, y disfrutando la sorpresa de abrir los regalos, uno a uno.

En la realidad, los preparativos se convirtieron en planeación para

asegurar que ellos tuvieran los aparatos, medicamentos y soporte de enfermería necesarios para su cuidado. En lugar de una bella decoración de cuarto, tuvimos que planear cómo optimizar el espacio del apartamento (dos habitaciones y un baño), para asegurar que los tanques de oxígeno, monitores de signos vitales de Anna y la máquina de bombeo de alimentos cupieran de manera adecuada. La sala se convirtió en el cuarto de Anna, y la cuna de Juan la ubicamos en nuestro cuarto, mientras la otra habitación servía para hospedar huéspedes y almacenar tanques de oxígeno, sondas y otros materiales médicos. En lugar de pensar en celebrar la vida de los niños con familiares y amigos, tuvimos que hacernos a la idea de que tendríamos a enfermeras sentadas en la sala, todos los días, las veinticuatro horas del día.

En vez de leer libros de cómo criar hijos, paso a paso, en cada etapa, terminamos leyendo manuales de cómo manejar equipos médicos y de primeros auxilios, y libros para ayudarnos a entender cómo podría ser la vida con un niño con discapacidades.

La vida, frecuentemente, la asumimos desde los *debería ser así* o los *ideales*. El mundo del que hacemos parte tiene libretos preestablecidos de cómo deben ser las cosas, y nosotros nos acomodamos a estos y creemos que todo debe ser de esa forma; y cuando las cosas no pasan de acuerdo con estos, podemos pasar por momentos de gran decepción, frustración y abatimiento. Sin embargo, cuando entregamos el libreto de nuestra vida a Dios y le decimos: a tu manera, no a la mía; escribe los capítulos del libreto de mi vida como tú quieras; nuestra decepción se convierte en reinvención.

Eso fue lo que Steve y yo decidimos hacer. Entendimos que era una bendición el solo hecho de haber ido a casa con Juan y Anna. No haber podido decorar la habitación como queríamos, no haber tenido un baby shower, no haber podido comprar todos los vestidos bonitos que queríamos, no nos quitaron la ilusión de la llegada de nuestros hijos a casa. Cada cosa que aprendimos, como preparación a su llegada, la tomamos con responsabilidad, pues supimos que Dios nos dio

el privilegio de ser sus padres, y comprendimos que vinieron a este mundo con un propósito, y nosotros teníamos el privilegio de haber sido escogidos como sus padres para ayudarlos a que ese propósito en ellos, y a través de ellos, se cumpliera.

La madre de un niño con parálisis cerebral y una enfermedad congénita del corazón

Cuando nos dieron el diagnóstico de Juan, parálisis cerebral, nuestro corazón se entristeció. Sentí como si una gran montaña se hubiera puesto delante de mí y entendí que tenía dos caminos: uno me llevaría a dar pasos para conquistarla y hacer lo que estuviera en mis manos, sabiendo que de Dios era el resultado final. El otro me llevaría a no hacer nada ante lo difícil que sería conquistarla, a decir: <<pobrecita yo y pobrecito mi hijo>>.

¡Opté por conquistar la montaña!

En un tiempo de oración, le pregunté a Dios

—¿Cómo vamos a hacer para conquistar esa gran montaña?

No puedo decir que escuché una voz audible; pero tuve la certeza de que tenía herramientas para hacerlo. Sentí que Dios me dijo que las habilidades que un día me entregó para dar vida a proyectos que parecían imposibles de realizar, eran las mismas habilidades que ahora Él usaría para ayudar a mi hijo.

Me dijo que la misma esperanza con la que, en el pasado, atendí a cada paciente (cuando ejercía la psicología era la misma esperanza con la que tenía que creer que cada paso, por pequeño que fuera, serviría para potenciar su vida. Mientras estaba arrodillada, orando, sentí que Dios me había diseñado para esta asignación, y fui empoderada para asumirla.

Cuando Juan comenzó las terapias en casa, decidí hacer una reunión con las terapeutas física, ocupacional y del lenguaje. Les dije que éramos un equipo, que yo no sabía nada de terapias y que no sabía qué debía hacer, pero quería aprender al lado de ellas. Les mencioné que

debíamos tener metas comunes y metas particulares de cada especialidad. Una de ellas me dijo:

—Nunca había iniciado un proceso de terapias así, ¡es muy corporativo!

Tuvimos muchos momentos difíciles por superar. Por ejemplo, ver que a pesar de que todos los días hacíamos ejercicios con Juan, y yo oraba porque hubiera nuevas conexiones neuronales y su cuerpo respondiera para caminar, parecía que arábamos en el desierto. O la temporada cuando su avance en el uso del lenguaje frenó; ese día fue aterrador y me puse a llorar. La terapeuta del lenguaje me dijo que ella creía que las habilidades de Juan habían llegado a su límite, y que no creía que fuera a darse mayor progreso con su capacidad para comunicarse.

Ese día me fui a orar, a preguntarle a Dios: ¿y, ahora qué? Salí de ahí fortalecida y determinada a convocar una nueva reunión de equipo. Les dije que necesitábamos un nuevo plan y estrategias para incluir en todas las sesiones de terapias. Le pedí a la terapeuta del lenguaje que nos diera un plan y que por favor no se diera por vencida; que siguiera intentando y que confiara, que Dios haría su parte. Comenzamos a usar lo que ella nos había sugerido. Tal vez, ante los ojos de ella, yo me veía como una mamá viviendo en negación; pero para mí, ese aparente estancamiento de Juan tenía alguna explicación, e iba a requerir más esfuerzos de nuestra parte. Me puse a investigar, y una de las cosas que aprendí es que niños que viven en ambientes bilingües demoran más tiempo en hablar, pero a su tiempo comienzan a desarrollar los dos idiomas en simultánea. Un par de meses, después, Juan retomó su curva de progreso para comunicarse y continuó avanzando hasta convertirse en un niño totalmente bilingüe.

Cuando nos dijeron que Juan tenía una enfermedad congénita del corazón, tampoco fue fácil, pues nos dijeron que nunca podría practicar deportes de contacto, que tendría que tomar un medicamento diario de por vida, y chequear sus niveles de coagulación, semanalmente por el resto de su vida. Ante ese nuevo camino, totalmente

desconocido, Steve y yo nos dimos a la tarea de aprender cómo funcionaba el corazón, cómo medir el nivel de coagulación en la sangre, y cómo determinar —junto con los médicos— las dosis adecuadas de medicina anticoagulante. Aprendimos qué alimentos debíamos evitar para que estos no afectaran los niveles de coagulación. Elaboramos horarios, tablas para observar variaciones en los niveles de coagulación y hasta llegamos a detectar que cuando Juan tenía gripa, sus niveles se alteraban; así que durante procesos gripales debíamos medir sus niveles más frecuentemente. Aprendimos a manejar la máquina para chequear su sangre; al comienzo nos equivocábamos y teníamos que intentar de nuevo. Me acuerdo de que llorábamos en medio de nuestra equivocación, pues Juan tenía que recibir un nuevo chuzón en sus deditos. Pero, poco a poco, sin darnos cuenta, no nos transformamos en médicos, sino en padres que entendían las condiciones de su hijo, y la importancia de estar bien informados, para ayudar a tomar decisiones médicas correctas. Fueron muchas charlas con los médicos, tomando decisiones como equipo, entendiendo lo que ellos sabían, y compartiendo lo que nosotros sabíamos; ya que vivíamos con él la mayor parte del tiempo, y conocíamos lo que los libros de medicina no conocían sobre nuestro hijo.

Fuimos creando oportunidades para él, dentro de las limitaciones de sus condiciones; pues no podíamos promover que practicara deportes que lo pusieran en riesgo de sangrado interno, pero no queríamos que dejara de ser niño. Queríamos que, al crecer, él entendiera que, aunque le habían cambiado el libreto de lo que un niño generalmente haría, él podía seguir viviendo y cumplir su propósito en la vida. Por ejemplo, ante la imposibilidad de jugar baloncesto, Juan decidió comprar una cesta para instalarla detrás de la puerta en su cuarto. Allí comenzó a ganar destreza y a disfrutar de horas enteras de diversión, mientras pretendía ser un Stephen Curry (uno de sus jugadores favoritos), al punto que un día, un maestro que no le conocía, le dijo que a qué liga de baloncesto pertenecía pues lanzaba super bien, y eso que solo usaba la mano derecha; ¡ese día Juan se sintió todo un campeón!

La madre de una niña con síndrome de procesamiento sensorial y aversión a la comida

En el caso de Anna, comenzamos por comprar libros que hablaban de su condición. A través de éstos aprendimos cómo reducir su sensibilidad sensorial, cómo cepillar su cuerpo tres veces al día para ayudar a que ella se calmara, pues le producía un estímulo sensorial que reducía sus niveles de estrés. ¡Este sí que fue un mundo, totalmente nuevo para mí! Con Anna aprendimos que en la vida los procesos de cambio pueden tardar bastante tiempo, pero necesitamos perseverar. ¡Aprendí que no era a mi manera, y que cada persona tiene un ritmo propio; vaya que sí me enseñó a tener paciencia!

Al inicio, los ejercicios estaban centrados en bajar los niveles de sensibilidad al tacto, y para ello recibía masajes en las piernas y brazos, con la esperanza de que poco a poco pudiéramos llegar hasta la boca. El tiempo pasaba y el avance era mínimo; a veces pensaba: <<Dios, a este ritmo tal vez pasen veinte años antes de que la terapeuta del lenguaje pueda acercar su mano a la cara de Anna, y ella quiera comer por la boca>>. A esto se unía un reflujo gástrico excesivo, que hacía que lo que ella ingería por la sonda gástrica no proveyera los nutrientes suficientes, pues vomitaba frecuentemente. No ayudaba tampoco el número de medicamentos (diecinueve) con los que había ido a casa, luego de haber permanecido más de seis meses en cuidados intensivos; todos esos medicamentos tenían como efectos secundarios: nausea y vómito.

Así que comencé a estudiar los efectos secundarios de los medicamentos, y luego empecé a llamar a los médicos de Anna. Uno a uno les pedí que formáramos un plan para que en un plazo de seis meses hubiéramos rebajado el número de medicamentos a una tercera parte. Uno de ellos, el neumólogo, soltó la risa cuando le hablé del plan, y me dijo:

—¿Quién le puede decir no a la mamá doctora? —Luego agregó—: El plan tiene lógica, cuenta con mi apoyo.

Así que comenzamos a reducir dosis de unos medicamentos que no eran esenciales, pero ella estaba tomándolos. Al cabo de tres meses habíamos reducido los medicamentos a diez. De otro lado, como Anna había ido con oxígeno a casa; con el neumólogo formamos un plan para reducir los litros de oxígeno, y monitorear cómo reaccionaba. Nueve meses después logramos desconectarla del oxígeno y nunca lo volvió a necesitar.

Aprendimos a combinar alimentos, texturas; la expusimos poco a poco a diversos estímulos y que ella aprendiera que podía convivir con ellos y, eventualmente, ignorarlos, para que no le causaran desestabilización. Cuando comenzó a comer, continuamos cambiando el volumen de las comidas, llevando cuadros y gráficas para ayudarnos a entender cuál era la dieta más adecuada para ganar peso.

Todo esto, hasta que Anna llegó a comer de todo, ¡hasta pulpo, sushi y tofu, son parte de sus comidas preferidas el día de hoy!

Compartiendo lo aprendido

Los procesos y desafíos vividos en la parte médica, desde que Anna y Juan fueron a casa en el 2006, son muchos; sería imposible describirlos todos en estas páginas. Lo más relevante es que lo que aprendimos no solamente nos ayudó a nosotros, sino que pudimos ser de ayuda a otros padres que —como nosotros al principio de nuestra asignación—, no sabían qué pasos dar, cómo enfrentar la discapacidad de sus hijos, cómo reinventarse en el día a día en casa, y hasta cómo participar en la toma de decisiones médicas más complejas relacionadas con sus hijos.

Cada estadía en el hospital, cada espera antes de ver a un médico, cada hora en el cuarto de lactancia materna o en la cafetería del hospital; se convirtió en una oportunidad de dar esperanza y compartir consejos prácticos que no se aprenden en los libros, sino en el día a día, de la universidad de la vida.

Todos necesitamos en algún momento de nuestras vidas, alguien que llore con nosotros, pero que también, de manera práctica, nos ayude a ver cuáles son las habilidades que tenemos, y si no las tenemos, cómo podemos desarrollarlas.

Y, lo más importante, si Dios nos confió una asignación que requiere una total reinvención, no lo ha hecho en el vacío. El usará las habilidades y capacidades con las que nos creó, aun cuando nos saque de nuestras zonas de confort para cumplir nuestra nueva asignación.

De no creer que podía ser mamá, llegué a ser la mamá doctora ¡especialista en Anna y Juan!

Tal vez tus retos no están relacionados con hijos. Sin embargo, sean cuales sean los retos, Dios te lleva a usar las habilidades y capacidades que te dio para que asumas tu nueva asignación. Te corresponde a ti informarte, aprender, estudiar y asumir tu nueva asignación con responsabilidad. Dios potenciará lo que te ha entregado y ¡lo verás florecer y dar fruto!

Reflexiona

¿Hay circunstancias que Dios ha permitido en tu vida que te han llevado a reinventarte? ¿Los cambios en tu vida han llegado de repente y sin pedirlos, o como parte de una decisión de dar un giro a tu vida? ¿Has tenido que aprender algún nuevo oficio o profesión?, ¿cómo has asumido esos cambios?, ¿cómo has cambiado en medio de esos cambios? ¿Has podido ayudar a otros?, ¿cómo?

Actúa

- **Haz una** lista de las cosas que has aprendido como parte de los cambios que han llegado a tu vida.
- **Haz una** lista de cómo has usado lo aprendido para ayudar a otros.
- **Piensa en** qué pasos puedes dar para ayudar a otros, usando lo que has aprendido.
- **Da un paso** para ejercitar lo que has aprendido.

Recuerda

¡Al corazón del necesitado se llega a través de dar respuesta a su necesidad! ¡No te quedes en la necesidad, llega a su corazón!

Parte II

Partie II

7. Un compañero de viaje

Dedicado a un viajero imperfecto, aun así,
el compañero perfecto de mi viaje

En todas las historias que he compartido hasta aquí, Steve Callison fue el protagonista masculino. Desde que lo conocí se convirtió en mi mentor, maestro, promotor, cómplice, mi mejor amigo, y en el tiempo de Dios: en mi esposo y el padre de nuestros hijos. Un hombre lleno de matices, de pasiones y anhelos. Llegó a Colombia en 1988, pues su pasión por mostrar de manera activa el amor de Jesús por la humanidad, le llevó a dejar la comodidad de su país natal, los Estados Unidos, para lanzarse a muchas aventuras que le llevaron a establecer su base en Colombia. Sin embargo, desde allí recorrió el mundo, pues logró dejar huella en más de 55 países, según lo registra su pasaporte. Su legado en favor de los más pobres de las naciones, para que vieran el amor y favor de Dios, ha dado origen a instituciones de renombre internacional y a proyectos que han ayudado a miles de personas alrededor del mundo. En las siguientes líneas, me centraré en algunas historias que compartimos desde el día que, inesperadamente, tuvimos que salir de Haití hacia los Estados Unidos.

Yo soy el Dios de tu vida, incluyendo tus finanzas

¿Confías en mí? Fe relámpago[7]

La llegada de Anna y Juan a nuestras vidas estuvo marcada por muchos retos; uno de ellos: el financiero.

Luego que mi fuente se rompió y supimos que nuestra salida de Haití era inminente; Steve pasó horas en el teléfono con la compañía de seguros, el médico que tenía que autorizar nuestro traslado, nuestro ginecólogo en Haití y compañías de ambulancias aéreas. Cuando finalmente todo estaba arreglado para nuestra salida, le dijeron a Steve que teníamos una cobertura de seguro de hasta $10,000 dólares americanos para la evacuación de un país a otro, en caso de emergencia médica. En ese momento le dijeron:

—Señor Callison, ¿cómo quiere pagar el excedente por la ambulancia aérea? ¿Quiere ponerlo en su tarjeta de crédito?

—¿Cuánto es la diferencia? —él preguntó.

—La diferencia es de $21,000 dólares americanos —le respondieron.

Steve pensó: <<Señor, acabamos de mudarnos aquí hace unos meses. Tuvimos que comprar un carro, muebles, y lo que necesitábamos para la casa. La idea era ahorrar algo de dinero durante estos meses para los gastos adicionales, con la llegada de los bebés. ¡Dios, no tenemos el dinero!>> Y entonces sintió una voz, tan clara que le dijo: <<Stephen, si no estás dispuesto a confiar en mí por $21,000 dólares, y estás dispuesto a arriesgar la vida de tu esposa y casi segura muerte de tus bebés, ¿qué clase de fe tienes?>> <<Ay>>, exclamó Steve: <<Sí, Señor, tienes razón>>.

Ahora, permítanme recordarles, que este diálogo interno de Steve con Dios sucedió en cuestión de segundos; mientras del otro lado del teléfono tenía a la representante de la compañía de ambulancia aérea. Él contestó:

—Sí, por favor, cárguelo a mi tarjeta de crédito.

Ese fue un paso de fe muy fuerte para un hombre que no le gustaba tener deudas y le gustaba tener control de sus finanzas; ese día Dios le enseñó que juntamente con el gasto, le daría la provisión para cubrirlo, pues el dueño de los recursos era Dios, no Steve.

 ## Sí confío en ti, mi provisión no viene de un empleador

Después de que Anna y Juan nacieron, Steve tuvo la opción de seguir viviendo en Haití, sirviendo a personas muy necesitadas e involucrado en un trabajo que lo llenaba de grandes satisfacciones. Sin embargo, él tuvo claro que la familia era su mayor prioridad y llamado. Así que tomó la decisión de renunciar y preparar su salida de Haití. El día que salió de Haití, para nunca más volver, llegó a la Florida sin tener un trabajo, con cuentas por pagar, ¡incluyendo la cuenta de la ambulancia aérea! No obstante, él llegó con la certeza de que Dios sería, siempre, nuestro proveedor y pronto nos daría una fuente de ingresos.

Un día después de su llegada, un amigo de años atrás lo llamó para decirle que había adquirido una compañía de material publicitario (algo que Steve nunca había hecho en su vida); que esta estaba prácticamente en la quiebra, pero que le veía potencial y por eso la había comprado. Le dijo que cuando la compró, pensó que Steve podía hacerse cargo de levantarla, y luego venderla. Cuando Steve colgó el teléfono, con lágrimas en sus ojos, me dijo:

—Sandrita, tenemos trabajo; manejaré una compañía de la que no sé nada, pero queda ubicada a diez minutos de la casa.

No podíamos pedir más de parte de Dios. ¡Esa fue una respuesta instantánea que nos afirmó que estábamos en el centro de la voluntad de Dios para nuestras vidas, y que nuestra provisión no depende de un empleador!

Dos años después, en septiembre del 2008, luego de que la compañía comenzó a generar ganancias y se posicionó nuevamente en el mercado; Steve llamó al dueño y le dijo que ante la inminente crisis que se veía venir (refiriéndose a la recesión económica que golpeó los Estados Unidos a finales del 2008), vendiera el negocio. Eso significó para Steve, perder su trabajo. Sin embargo, no vi ningún temor en él; me sorprendía cómo había crecido en la dependencia de Dios como nuestro proveedor.

Antes de la venta, Steve le pidió al dueño que indemnizara a los empleados que llevaban bastantes años vinculados a la compañía. El dueño le dijo:

—Steve, no me pediste nada para ti, pero quiero que sepas que voy a seguir pagando tu salario y cubriendo el seguro médico de tu familia, hasta que encuentres un nuevo empleo.

Durante seis meses, Steve y yo continuamos recibiendo salario y cubrimiento de seguro médico para nuestra familia. Al final de este tiempo, sentimos que ya no debíamos aceptar más esa ayuda, así que Steve llamó a nuestro amigo para agradecerle y decirle que, a partir de ese momento, no aceptaríamos su soporte. Aunque aún no teníamos trabajo, tuvimos la certeza de que íbamos a crecer a nuevos niveles de dependencia en la provisión de Dios, y para eso necesitábamos estar libres de toda dependencia humana.

 ## ¿Cambio de empleador?

A finales del 2008, encontramos una iglesia para reunirnos. El pastor de la iglesia le dijo a Steve que venían orando por unos pastores de jóvenes, y que sentían en su corazón que nosotros éramos los llamados a esa asignación.

Ese mismo día yo estaba en casa, y mientras oraba entendí en mi corazón que estaríamos trabajando con los jóvenes de esa iglesia. Al llegar a casa, Steve me contó de su charla con el pastor y yo le conté lo que había sentido. Así que, sin pensarlo más, dimos el paso

de convertirnos en los pastores de jóvenes de la iglesia Centro Bíblico Internacional en Miami Lakes.

Durante dos años y medio nuestras vidas se volcaron completamente para liderar este grupo de jóvenes; la gran mayoría: hijos de inmigrantes hispanos. Los jóvenes de RESET, como se llamaba el grupo, se convirtieron en una parte muy importante de nuestras vidas; como otros hijos y hermanos mayores de Anna y Juan. Ellos amaron y aceptaron a nuestros hijos tal como eran, y les brindaron el afecto de familia que no podían recibir de nuestras familias, pues ni la familia de Steve ni la mía vivían en la Florida.

Durante los dos primeros años de vida de Anna y Juan, Steve y yo aprendimos mucho a trabajar en equipo, lo cual nos ayudó a asumir este nuevo rol de manera muy dinámica; reconociendo y aprovechando las fortalezas que el uno y el otro teníamos, y apoyándonos en nuestras áreas de debilidad.

Anna y Juan no fueron impedimento para involucrarnos con los jóvenes. Cada viernes ellos nos acompañaban a las reuniones, y formaban parte de todas las actividades que hacíamos con RESET. De repente, Steve y yo teníamos una familia grande a la que llegamos a amar con todo el corazón.

 ## Dar para recibir

Paralelo a nuestro trabajo voluntario con los jóvenes, cada semana Steve enviaba solicitudes de empleo a diferentes lugares, pero sin respuesta positiva de ninguno de ellos. Es como si Dios hubiera querido que nuestra asignación a tiempo completo fueran los jóvenes de RESET.

Aun cuando no teníamos un trabajo que generara ingresos, esos dos años vimos la provisión económica de Dios, de manera sobrenatural. Tal vez el episodio más impactante durante esa temporada vino en la forma de un milagro para pagar nuestros impuestos.

Steve fue a reunirse con la contadora, y luego de la reunión me llamó para decirme que tendríamos que hacer un pago de alrededor de

$8,000 dólares en impuestos. Yo me puse a llorar, pues la verdad no contábamos con ese dinero. Steve me dijo:

—No te preocupes que yo ya le pedí a Dios que nos muestre cuál es el pez que tiene la moneda para pagar nuestros impuestos.

Se estaba refiriendo al pasaje en *Mateo 17:24-27* donde Jesús le dio la orden a Pedro de ir y buscar el primer pez que encontrara y abriera su boca, porque éste tendría las monedas para pagar sus impuestos.

Pues bien, no pasaron ni dos semanas, cuando Dios nos mostró ese pez.

Steve salió a recoger la correspondencia, y a su regreso venía llorando con una carta en la mano. Yo tomé la carta de sus manos y comencé a leerla. La carta era de un amigo a quien casi veinte años atrás, Steve le había dado dinero para ayudarlo a iniciar una empresa. En ese entonces, su amigo le había dicho: <<Algún día, esto que tú has sembrado en mí, dará un fruto y yo te devolveré tu dinero>>. Pues bien, casi veinte años después, ese día había llegado.

La carta le decía a Steve que le agradecía por su amistad y por haber creído en él; que la empresa nunca había dado ganancias, sino hasta ahora, y que le quería pagar lo que Steve le había dado y compartirle ganancias con base en todos esos años. ¡Uau!, en medio de la recesión económica su negocio floreció, y buscó a Steve para devolverle lo que le había dado, ¡y triplicado!

Aquí se cumplió un texto de la Biblia que dice: <<Den, y recibirán. Lo que den a otros les será devuelto por completo: apretado, sacudido para que haya lugar para más, desbordante y derramado sobre el regazo. La cantidad que den determinará la cantidad que recibirán a cambio>> *(Lucas 6:38 NTV).* No solo nos alcanzó el dinero para pagar los impuestos, sino para cubrir nuestros gastos por los siguientes tres meses.

Cuando aprendemos a depender de Dios y de Su provisión, entendemos también que los recursos a los que nos permite acceder no son nuestros, sino que Él los pone en nuestras manos para que los multipliquemos de diversas maneras.

¡Dar es un principio que no comienza en la acción, sino en el corazón! ¡Si logramos conquistar nuestro corazón para dar, la cosecha y abundancia será sin límites!

¿Una marca en la cara? No, un nuevo episodio, lejos de lo que imaginamos

A comienzos de diciembre del 2010, mientras adornábamos el apartamento por la temporada decembrina, observé un salpullido en la cara de Steve, el cual no se quitó por varios días. Esto nos preocupó lo suficiente para que él decidiera ir al médico. Cuando este lo examinó, le dijo que era una alergia y que desaparecería en pocos días. Sin embargo, le dijo que le preocupaba una pequeña protuberancia en su brazo izquierdo, similar a una picadura de mosquito, así que lo envió a un dermatólogo. Este le tomó una muestra para biopsia y le dijo que no se preocupara que, en el peor de los casos, se trataba de un cáncer localizado, y que él mismo removería esa pequeña protuberancia después de Navidad. Sin embargo, a los dos días de haber tomado la muestra, el dermatólogo llamó a Steve para decirle que tenía malas noticias: la muestra salió positiva para cáncer; le dijo que tenía lentigo melanoma, el tipo más maligno de cáncer de piel. Le informó que debía hacer una cita de urgencia con un cirujano oncológico para remover, cuanto antes, la pequeña protuberancia, y sacar ganglios de la zona afectada para saber si el cáncer se había expandido. Esa noticia fue aterradora; nuestro mundo se conmovió. Ahora que ya teníamos una vida establecida y habíamos superado tantas pruebas con los niños y todo parecía estable. ¡Cómo era posible que ahora nos llegara esto!

Al día siguiente, nos dijeron que otros exámenes de laboratorio que le habían tomado salieron anormales. Nos mandaron a pedir una cita urgente con un urólogo, pues los antígenos de la próstata estaban demasiado elevados y era muy probable que tuviera cáncer de próstata. ¡Cómo! En menos de dos días, estábamos enfrentando algo que nunca nos imaginamos, ¡cáncer en dos partes del cuerpo!

Una sentencia de muerte llamada cáncer

El mes de diciembre, lejos de estar lleno de celebraciones, se convirtió en visitas a médicos, más exámenes, una cirugía para remover el cáncer del brazo izquierdo y la confirmación de que, efectivamente, Steve tenía cáncer de próstata. Luego de la cirugía, al finalizar el 2010, recibimos la buena noticia de que el cáncer de piel no hizo metástasis a otras partes del cuerpo, lo cual fue un alivio en medio de la turbulencia. Sin embargo, a mediados de enero del 2011, el urólogo nos dijo que el cáncer de próstata que Steve tenía era muy agresivo e hizo metástasis a la columna vertebral y estaba en su fase más avanzada (estado 4); y por lo tanto, era incurable.

Esa palabra fue como una sentencia de muerte de la cual no parecía haber retorno ni forma de levantarnos. Y agregó:

—En el mejor de los casos, le quedan alrededor de seis meses de vida.

Nos mencionó que para mejorar su calidad de vida esos meses, tenía que comenzar un tratamiento inmediatamente. Era uno que costaba aproximadamente $3,600 dólares al mes.

Salimos de ahí llorando, sin saber qué decir o qué hacer; no sabíamos qué camino tomar; tampoco sabíamos de dónde sacar los recursos para ese tratamiento, y ahora menos que nunca se divisaba que a Steve le fuera a salir un trabajo. Yo, por mi parte desde el 2007 había retomado mi trabajo como consultora, pero no eran ingresos estables, y la mayoría de las consultorías que llegaban requerían que yo viajara, lo cual era bastante difícil por las demandas de cuidado de Juan, y ahora la situación de Steve.

Mi mundo se volteó al revés, sentía que el libreto de mi vida, ¡una vez más había sido cambiado!

Nos sentimos como si nos hubieran lanzado a un abismo, un hueco oscuro donde no era fácil divisar la luz ni la salida. Yo comencé a llenarme de miedos y preguntas: ¿cómo iba a hacer sin Steve?, él era mi compañero, éramos un equipo en todo el sentido; Juan y Anna necesitaban a su papá; no teníamos los recursos para un tratamiento para

extender la vida de Steve. Sentí que mi mundo estaba colapsando y sólo tuve un lugar seguro al cual ir y refugiarme: los brazos amorosos de mi Padre en los cielos.

Corrí a él y llorando le dije:

—Pase lo que pase no me sueltes. —Y agregué—: Te he visto, he experimentado tu poder, no entiendo nada en este momento, y aunque estoy muy asustada, confío en ti; me refugio en ti. Te entrego mi temor y sé que Steve solo se irá contigo, cuando tú lo decidas.

Fue un momento liberador, donde tuve que volverle a pedir, como un día lo hice con Juan, que respirara por mí.

Toda mi familia en Colombia se solidarizó con nosotros. Me conmovió ver a mi familia reuniendo recursos, no de lo que les sobraba, sino haciendo un esfuerzo para darnos su apoyo, para que pudiéramos comenzar el tratamiento de Steve. Mientras tanto, una de mis tías en Colombia llevó los resultados de Steve a un urólogo muy conocido en el país. En nuestra humanidad teníamos la esperanza y queríamos pensar que los médicos que lo estaban atendiendo estaban equivocados. Para ella fue muy duro darme la noticia de que el doctor coincidía con el diagnóstico de los médicos en los Estados Unidos. A menos que ocurriera un milagro, a Steve le quedaban, a lo sumo, seis meses de vida.

Para ese momento, el pastor principal de la iglesia donde Steve y yo habíamos servido en Colombia antes de salir a Haití, la iglesia Filadelfia de Puente Largo, vino a Miami para liderar un taller para los líderes de la iglesia, por invitación nuestra. Aun cuando estábamos en medio de la turbulencia, nos centramos en los talleres, pues los veníamos planeando desde hace tiempo. No dejamos que los diagnósticos y pronósticos que habíamos recibido frenaran lo que Dios nos había dado para hacer. El pastor vino con otro pastor de su equipo.

Durante el último día de su visita, el otro pastor me llamó aparte y me dijo que había estado orando por mí y que Dios le había puesto en el corazón decirme que no me quedaría en Miami, pero tampoco regresaría a Colombia. Me dijo:

—Dios me mostró, mientras oraba, un sitio verde, lleno de árboles y agua; es un sitio hermoso y esa será tu próxima estación.

Me puse a llorar, pues esa semana había estado orando y pidiendo a Dios dirección para nosotros sobre dónde vivir. Le había pedido a Dios, específicamente, que me mostrara si nos debíamos quedar en Miami o volver a Colombia. Me sorprendió que la respuesta de Dios fue: que ni nos íbamos a Colombia, ni nos íbamos a quedar en Miami. Así que esa noche me puse a orar y pedirle a Dios, claridad sobre nuestro futuro.

 ## ¿Una sentencia de muerte? No, un nuevo trabajo

Al día siguiente, fuimos a llevar a los pastores al aeropuerto. Antes de llevarlos paramos en un centro comercial. Estando allí, Steve recibió una llamada para una entrevista de uno de los sitios a los que él había enviado solicitudes de empleo tiempo atrás; en el transcurso de la semana recibió otras dos llamadas para entrevistas de trabajo. ¿No era paradójico? Steve llevaba dos años aplicando para trabajos; y justo dos semanas después de que lo sentenciaron a muerte, con un cáncer terminal, lo llamaron de tres sitios interesados en ofrecerle trabajo.

De las tres opciones, la más viable era la de una organización internacional con presencia en muchos países, y el rol encajaba perfectamente con las habilidades de Steve. El día de la entrevista les compartió que estaba enfrentando un cáncer y le dijeron que a ellos les importaba la experiencia de él y que, siempre y cuando el pudiera hacer su trabajo, eso era lo importante. Una semana después lo llamaron para decirle que el trabajo era de él y que la base sería Atlanta: ¡una ciudad llena de árboles y mucha vegetación, con bellas cascadas y lagos!

Una vez más Dios estaba superando nuestra mente finita, ¿cómo era posible que ahora, y no antes, recibiéramos una oferta laboral?

No es que Dios no quiso respondernos antes, sino que su plan para nosotros fue enfocarnos en servir y apoyar al grupo de jóvenes

RESET, y Él se encargó por dos años de traer la provisión a Su manera para que pudiéramos dedicarnos a esa hermosa e intensa labor.

Entendimos también que el cáncer de Steve no tomó a Dios por sorpresa, y aunque los médicos nos daban a lo máximo seis meses de vida, ahora Dios nos decía que venía una nueva etapa, y no era precisamente de muerte, sino de provisión para que Steve recibiera los cuidados con un seguro médico que cubriría por el tratamiento que él necesitaba. ¡Dios se había anticipado, una vez más, a nuestra necesidad! Tal vez has sentido en algún momento que Dios se olvidó de tu necesidad, o tu situación se le salió de las manos, y tu grito pidiendo ayuda no ha llegado ante Él. Sin embargo, cuando ponemos en Dios nuestra plena confianza, aun lo que no tiene sentido tiene propósito en las manos de Él, y en Su tiempo trae las respuestas y suple nuestras necesidades, más abundantemente de lo que imaginamos.

Con este nuevo panorama en nuestras vidas, Steve comenzó a trabajar desde Miami, ya que el empleador de Steve nos dio unos meses para organizar nuestra salida hacia Atlanta. Así pudimos desprendernos de nuestro rol en la iglesia, y sobre todo preparar nuestro corazón para desprendernos de nuestros hijos de RESET.

Ni Colombia ni la Florida, nuestro próximo destino: Atlanta

El día 27 de junio del 2011 llegamos a East Cobb, Georgia, una zona ubicada en las afueras de Atlanta. Llegamos a una casa que compramos con el dinero de la venta de nuestra casa en Colombia. Encontramos un colegio para que Anna y Juan comenzaran su etapa escolar, pues para ese momento ya tenían cinco años. Mi mamá y una de mis hermanas vinieron desde Colombia para apoyarnos en la mudanza, y el proceso de adaptación al nuevo lugar. Ubicamos prontamente médicos especialistas para Juan y para Steve, y así pudieron tener continuidad de sus tratamientos médicos. Realmente, sentíamos que era un nuevo comienzo. Todo en nuestra vida parecía estar encajando en su lugar.

El primer día de Steve en su oficina estuvo marcado por un despido masivo de empleados, como rezago de la recesión económica del 2008. Fue muy singular, que el mismo día que más de 75 personas estaban perdiendo sus empleos, Steve estaba siendo relocalizado a Atlanta para iniciar sus labores desde la sede principal de la organización. No nos cabía duda de que estábamos viendo el favor de Dios sobre nuestras vidas.

Los seis meses de vida que le dieron a Steve pasaron, y él se veía estable. Nosotros decidimos no centrarnos en el diagnóstico, y mucho menos el pronóstico; decidimos dejar que cada día trajera su propio afán.

En las mañanas, mientras salía a llevar a los niños al paradero del bus escolar, me detenía a escuchar a los pájaros y la brisa de los árboles; sentía que estos me recordaban las misericordias de Dios, que son nuevas cada mañana, como dice la Biblia en *Lamentaciones 3:22-23*. Cada día daba gracias porque entendía que solo por su misericordia, Steve estaba con nosotros, un día más.

Esta nueva etapa para Anna y Juan incluyó su ingreso en el sistema de educación pública. Así que mi rol se dividía entre las labores de la casa, cuidado de los niños, aprender a entender el sistema escolar y de educación especial, llevar a Juan a terapias y acompañar a Steve a sus citas semanales al hospital, y continuar trabajando en algunos proyectos de consultoría

¿Coincidencia o anticipación divina?

Cuatro meses después de haber llegado a Atlanta, recibí una llamada de un consultor con quien iba a interactuar en un proyecto para una de las organizaciones con las que hacía consultorías. Esta organización con presencia mundial tiene su oficina principal en Atlanta, y el consultor me pidió si podíamos reunirnos allí. Dos días antes de la reunión recibí un mensaje de uno de los vicepresidentes de esa organización para decirme que le gustaría conocerme. El día de la reunión Steve

me dijo que sentía en su corazón que me iban a ofrecer un trabajo, y yo me reí. Al final de la reunión, el vicepresidente que me había contactado me dijo que si me podía acompañar hasta la puerta; mientras caminábamos me dijo que me querían ofrecer un trabajo a tiempo completo. Uau, ¡Steve estaba conectado escuchando la voz de Dios! Aunque fue difícil para mí aceptar la oferta, pues no tendría la misma flexibilidad de tiempo para estar con mis hijos, tuvimos la certeza que era el paso correcto en nuestras vidas.

En febrero del 2012 comencé a trabajar con esa organización. Esto no solo trajo unos recursos importantes para continuar con los tratamientos de Steve, y asumir los gastos normales de nuestro hogar, sino que también me brindó la oportunidad de estar involucrada en otras actividades que daban sentido a mi vida, siempre ayudando a los más pobres, ahora en temas de vivienda. En la organización me permitieron trabajar desde casa los lunes y los viernes, lo que me ayudaba para llevar a Juan a las terapias y citas médicas, y acompañar a Steve al hospital —los viernes— cada semana para recibir sus tratamientos paliativos.

Entendí que el tiempo que trabajé como consultora para esa organización fue una anticipación divina. En el 2007, un amigo me había llamado para trabajar con él y a través de él conocí esta organización. En ese entonces, en medio de nuestros retos con Anna y Juan, lideré un proyecto para ellos que dio mucho fruto en Latinoamérica, para ayudar a personas muy pobres a tener vivienda, y ahora querían expandirlo al resto del mundo. Así que cuando supieron que me había trasladado a Atlanta, no dudaron en ofrecerme el trabajo. ¡Dios nos trajo a un lugar de provisión, que sería clave en los próximos años de nuestra vida!

¡Dios tiene los hilos de nuestra vida, totalmente entretejidos en sus manos!

La cita semanal

Los viernes se convirtieron en una rutina especial para nosotros, pues ese día Steve iba al hospital a recibir tratamientos de quimioterapia. Llegábamos al hospital en la mañana, y algunas veces pasábamos allí todo el día. Mientras Steve recibía tratamientos, yo me sentaba a su lado con mi computadora portátil, para trabajar. Por su parte, Anna y Juan iban al colegio, y allí permanecían hasta que llegábamos a recogerlos, en horas de la tarde.

Durante esa cita semanal, en ocasiones, escuchábamos una campana que sonaba; el sonido de la campana significaba que un nuevo paciente había vencido el cáncer; luego todos comenzábamos a aplaudir, pues esa persona no regresaría a ese lugar. Un día Steve me miró y me dijo:

—Para mí, ese día nunca va a llegar.

Mis ojos se llenaron de lágrimas y le dije:

—Aun si nunca escuchas el sonido de esas campanas aquí, las campanas sonarán por ti en el cielo; sonarán de alegría al recibir a un hombre maravilloso. —Sin embargo, en mi corazón, pensé: <<Dios, permíteme escuchar estas campanas, aquí>>.

Poco a poco, lejos de ver mejoría, los dolores en el cuerpo de Steve fueron aumentando, pues el cáncer se había expandido a toda la columna vertebral y parte de los brazos y las piernas. El oncólogo nos habló de un tratamiento que se había implementado entre pacientes con cáncer de próstata que, al parecer en el pasado, había tenido buenos resultados. Para poder entrar en ese tratamiento, el médico le dijo a Steve que no podría volver a viajar, pues su sistema inmunológico iba a estar muy débil. El trabajo de Steve requería viajes a Asia, Africa y Latinoamérica, sin embargo, sus jefes hicieron los ajustes necesarios para que él dejara de viajar.

El primer día del tratamiento fue muy difícil; Steve tuvo un paro cardio respiratorio, y estuvo a punto de morir. Comencé a clamar a Dios,

con todas mis fuerzas, mientras los médicos hicieron lo suyo. Sentí en mi corazón que ese no era su tiempo, ni tampoco la forma de irse. Gracias a Dios, volvió en sí y la crisis fue superada. Pensé, por un momento: <<¿Qué les hubiera dicho a los niños, si su padre hubiera muerto ese día?>>

Las sesiones para el nuevo tratamiento continuaron; todos los viernes seguíamos acudiendo a nuestra cita semanal. En cierto punto los dolores en el cuerpo de Steve incrementaron, y el nuevo tratamiento que recibió, no funcionó; el doctor dijo a Steve que su recomendación era que dejara de trabajar. Él se sintió muy mal, pues me dijo que no quería ser una carga para mí. Ese día le recordé que cuando me casé, hice un voto de estar con él en la riqueza y pobreza, y en salud y enfermedad; le dije:

—Ese no fue un voto a la ligera; el día de la prueba de ese voto llegó, y yo estoy aquí luchando contigo.

Dentro de mí, sentía dolor, pues estaba viendo ante mis ojos cómo la vida de Steve, mi compañero de viaje estaba menguando.

Su condición física comenzó a ser evidente para los niños; los tuvimos que comenzar a involucrar más, y ayudarlos a entender con mayor detalle de qué se trataba la enfermedad de su padre. Juntos orábamos por sanidad completa sobre la vida de Steve.

Los niños comenzaron a presentar algunos síntomas de ansiedad. Juan comenzó a somatizar la ansiedad que le producían las visitas semanales de Steve al hospital. Varios viernes tuve que regresar del hospital, ubicado a una hora desde casa, para recogerlo del colegio pues tenía cuadros de fiebre sin motivo alguno. Por su parte, Anna se comenzó a encerrar en sí misma, pues sentía que debía ser fuerte para su hermano; así que tuvimos que ser intencionales en darle la oportunidad de expresar sus inquietudes, preguntas y sentimientos. Buscamos ayuda, e incluso los involucramos en un programa del hospital que les permitió entrar a conocer qué pasaba detrás de las puertas donde su padre entraba para recibir tratamientos.

 ## Encontrando oasis escondidos, en medio del dolor

Poco después, no solo los viernes, sino también los sábados tuvimos que comenzar a ir al hospital; así que Anna y Juan comenzaron a ir con nosotros, pues no tenía con quién dejarlos. Recuerdo que mientras Steve estaba en la zona de tratamiento, nosotros íbamos a un pequeño jardín con una cascada; un oasis escondido en medio de un sitio en el que se respiraba mucho dolor. Allí jugábamos, reíamos, nos tomábamos fotos y contábamos historias...

Si me pidieran describir los siguientes seis meses de nuestra vida, los describiría como: Viviendo un día a la vez, disfrutando el amor del uno por el otro, encontrando oasis en los lugares más inhóspitos; disfrutando los rayos del sol, en medio de la adversidad, y riendo en medio del dolor.

Encontramos nuevas maneras de expresarnos nuestro amor como familia. Por ejemplo, debido a que el sistema inmunológico de Steve estaba tan débil, los niños no podían acercarse a él, así que nos inventamos un abrazo *virtual*, o poner caritas felices con marcadores de colores sobre los tapabocas que tuvimos que ponernos por varios días, mientras yo me recuperaba de la influenza.

Esta nueva realidad no impidió que celebráramos. Por ejemplo, para la Navidad del 2012, festejamos que ya habían pasado dos años desde el diagnóstico de Steve; nunca olvidaré que la mañana del 25 de diciembre, se levantó con los niños para preparar mi torta de cumpleaños, como lo había hecho por los últimos quince años. Me dijo:

—Mientras Dios me siga prestando la vida aquí, seguirás teniendo tu torta de cumpleaños.

Me puse a llorar y le dije:

—¿Quién me va a hacer la torta, si tú no estás aquí?

—Disfruta el hoy, ese momento no ha llegado; del mañana Dios se encargará —me respondió.

A veces nos adelantamos a imaginarnos cómo serán las cosas en el mañana, y eso nos hace perder de vista, la belleza del momento. Yo me estaba anticipando a algo que no había llegado, y no sabía cuándo ni cómo llegaría, y estaba dejando de disfrutar el momento. ¡Qué lección recibí ese día!

Reviviendo la sentencia de muerte

A comienzos de febrero del 2013, recibimos una noticia muy difícil. El oncólogo nos informó que la metástasis se había expandido al hígado. El médico de Steve me dijo que a lo sumo tendría un par de meses. Me sugirió que si había algún deseo lo cumpliera en ese momento, pues no había mucho tiempo. Ese día mi mundo tocó fondo. Sentí que la fortaleza que había tenido y me había caracterizado a lo largo de mi vida, se había ido; simplemente sentí que me sumí en un hoyo del que sentía no había salida.

Ese día, de regreso a casa, Steve iba dormido pues le habían dado un sedante fuerte. Me acuerdo que mientras conducía, grité como nunca lo había hecho. Fue un grito desde lo profundo de mi ser pidiendo a Dios que me sacara del pozo de la desesperación, como dice la Biblia en el *Salmo 40:1*. Llegué a casa y pedí a la señora que me ayudaba a limpiarla —y a veces cuidaba los niños los viernes— que por favor cuidara a Steve. Me fui a mi oficina con la determinación de renunciar a mi trabajo. Estando allí mis jefes me dijeron que no renunciara, que tomara el tiempo que necesitara. Me animaron a que anticipara un viaje del que les había hablado, el cual veníamos planeando con Steve, para celebrar el séptimo cumpleaños de los niños.

Más calmada, regresé a casa, y al llegar me encontré con un mensaje de un amigo con quien habíamos trabajado en la iglesia en Colombia; y de quien no habíamos escuchado los últimos ocho años. Al ver su mensaje me puse a llorar, pues a través de sus palabras recibí las fuerzas que unas horas antes había sentido perdidas. Era como si toda la fuerza que sentí que no tenía, se hubiera restablecido en un instante. Su mensaje decía:

Cuando ya no exista la esperanza es porque el universo conocido y no conocido entró en caos, y a Dios se le olvidó su creación; y Sandra Callison, quien recibió soles de general para liderar batallas de FE, olvidó su misión de guerrera incansable. La tranquilizadora e increíble noticia es que el universo se sigue expandiendo, la mano creadora y redentora de Dios nos sigue cubriendo, y tú, Sandra, sigues con valor y férrea determinación; ahora en nuevas batallas para salir victoriosa, para enseñar, para guiar, para ser tutora; jamás derrotada y jamás en vergüenza. Entre más fuerte el rival, más unción para derrotar al que se opone. (Mensaje tomado textualmente de Facebook. Óscar Lugo, febrero del 2013)

No sé si has vivido momentos en los que sientes que ya no puedes más; así me sentí en ese momento. El amor de mi vida y padre de mis hijos se estaba yendo. Sin embargo, Dios vino a mi rescate y del lugar de mi desesperación profunda me sacó. Del lugar menos esperado envió palabras de aliento para recordarme de quién venía mi fuerza y esperanza; me ayudó a volver a enfocar en el propósito, en el para qué de mi vida, en lugar de mi dolor.
Cuando Steve despertó le leí ese mensaje; sentimos el amor de Dios como papá, ese amor que nos dice: <<todo va a estar bien, yo estoy contigo>>.
Decidimos irnos de viaje, de manera anticipada, para celebrar el cumpleaños de los niños. Después de todo, ¡la vida se debe celebrar todos los días! Decidimos que cada minuto que Dios nos regalara sería un momento especial, y que cada día traería su propia fatiga y cansancio, y que en cuanto dependiera de nosotros, seguiríamos dependiendo totalmente de Dios.

 ## *Un nuevo rayo de esperanza*

Pasaron dos meses, y no solo Steve seguía con vida, sino que por primera vez desde que le habían detectado el cáncer, los indicadores

que marcaban el progreso de la enfermedad disminuyeron. Nuevamente vimos un milagro frente a nosotros. De hecho, desde el día del diagnóstico, hasta ese día, ya habían pasado dos años y medio; así que habíamos estado viviendo un milagro constante.

Hacia el mes de junio, los pastores de la iglesia donde habíamos servido en Miami nos visitaron. Durante su visita notaron que estábamos muy tensos y que era obvio mi agotamiento físico. Así que nos animaron a que los niños y yo viajáramos a Colombia para descansar por unos días. Ellos dijeron que buscarían a alguien que viniera a acompañar a Steve. Uno de los chicos del grupo RESET, un joven a quien Steve amaba como un hijo, Jimmy, acababa de graduarse de la universidad MIT y decidió viajar para estar con él por unas semanas para darme la oportunidad de descansar. Gwyneth, la hija mayor de Steve viajó para estar por unos días con su padre, y apoyar con su cuidado. Así que los niños y yo tuvimos la tranquilidad de viajar a descansar.

Mientras estaba en Colombia, recibí una llamada diciéndome que Steve había tenido que ser admitido en el hospital; pero me pidieron que no regresara, que todo estaba bajo control. No fue fácil para mí, pero entendí que Dios quería que yo tomara ese tiempo. Steve estuvo allí por varios días; Jimmy prácticamente se mudó con él al hospital. Siempre estaré agradecida por el amor que Jimmy tuvo por Steve.

A nuestra llegada de Colombia, escuché muchas anécdotas. Por ejemplo, que un día Steve amaneció sin poder respirar bien, pero al día siguiente se levantó con las fuerzas para montar bicicleta por once millas. La decisión que tomamos de vivir el día que teníamos en frente de nosotros, sin mirar atrás y sin angustiarnos por el mañana, nos permitió que cada mañana nos levantáramos con la pregunta: ¿cómo vivir este día?, en lugar de preguntar ¿cuántos días le quedan a Steve?

Por esa época, Steve creó y nos compartió una frase lema: <<Quien no está preparado para morir, no está preparado para vivir>>,

refiriéndose a que el miedo de morir nos puede paralizar al punto que no nos deja vivir.

Cuando tenemos temor a dejar esta tierra y queremos aferrarnos a la vida, perdemos de perspectiva que un día partiremos de aquí y que lo importante es cómo vivimos cada día. Cuando nos liberamos del temor a morir y nos centramos en vivir cada día al máximo, para cumplir nuestro propósito, sabemos que el día que partamos de aquí es porque nuestra hora llegó.

Vasos útiles hasta nuestro último suspiro

Hacia el mes de agosto, Steve comenzó a entrar y salir del hospital con mucha frecuencia. La situación era compleja, pues yo tuve que seguir trabajando para poder cubrir los gastos de la casa, mientras cuidaba a Steve —quien cada vez necesitaba más apoyo—, a los niños, y estaba al frente de todos los quehaceres de la casa.

A comienzos del mes de septiembre, tuve que llevar a Steve de urgencia al hospital. Luego de ser admitido, comenzó a perder la memoria y hablar incoherencias; fue un momento muy difícil, pues los niños estaban conmigo, y él no los pudo reconocer. Ellos habían tenido que acompañarnos, pues no tuve con quién dejarlos. En ese instante salí de la unidad y le pedí a Dios ayuda. En ese momento levanté mi cara y en la distancia venía una joven, que era parte de la iglesia a la que comenzamos a asistir cuando nos mudamos a Atlanta y donde servimos hasta comienzos de noviembre del 2013. Le conté lo que estaba sucediendo, y ella se encargó de los niños para que yo pudiera regresar a hablar con los médicos. Le hicieron un examen de la cabeza y encontraron que el cáncer había hecho metástasis al cerebro. Nos dieron la opción de radiaciones, pues eso mejoraría su calidad de vida y que recuperara la memoria por completo. Salió del hospital y asumió la radiación. Gracias a Dios, el tumor del cerebro fue detenido y su función cerebral se restauró.

A los pocos días, hice una reservación para una cena romántica en un restaurante que a ambos nos gustaba. Fue toda una odisea, pues tuvimos que llevar tres tanques de oxígeno y pedir que nos sentaran cerca a la entrada, por si teníamos que pedir ayuda de una ambulancia. Cuando la mesera llegó a tomar la orden, Steve se quedó mirándola y le dijo:

—Ese anhelo que tienes de ir a hacer misiones en Kenia, se va a cumplir. Creías que ese sueño ya no se realizaría, pero Dios te dice que te prepares, pues se dará pronto.

Ella salió corriendo, y solo volvimos a verla, al final, cuando íbamos a pagar la cuenta. Llegó con lágrimas en los ojos y se disculpó por haberse ido abruptamente, luego le dijo a Steve:

—Ese ha sido mi anhelo, y por eso fui a una escuela de misiones; sin embargo, ya había perdido la esperanza de que ese sueño se hiciera realidad. —Y continuó diciendo—: No me tome a mal, pero cuando lo vi a usted me impactó verlo con oxígeno, y cuando llegué a tomar su orden usted comenzó a hablarme de mi sueño perdido; me quedé perpleja al ver que usted fue el mensajero que Dios usó para decirme que aún tiene un propósito conmigo.

Yo creí que habíamos ido para tener un momento especial, pero Dios quería mostrarnos que cuando nuestra vida está centrada en el propósito, Dios nos usa hasta que ya no respiremos más.

No más trucos debajo de la manga

La primera semana de octubre, tuvimos que volver a internarlo en el hospital; esto se había vuelto un proceso cíclico relacionado con el progreso de su enfermedad. Estando allí, el oncólogo me llamó aparte para hablar. Me dijo que no había nada más que pudiera hacer por Steve y que <<se le habían acabado los trucos bajo la manga>>. Me tomó de los brazos y me dijo:

—Tú eres una mujer pequeña y delgada; los días que vienen serán difíciles y no podrás atenderlo tú sola. Yo quiero sugerirte que Steve

entre en cuidados de hospicio (cuidados para pacientes terminales, en su etapa final).

Yo le dije al doctor que yo no le diría nada a Steve, que él le hablara durante su próxima cita médica. Pedí a Dios que me diera fuerzas para volver a la habitación y que Steve no me viera llorando. Una vez allí, le dije a Steve que le tenía la mejor noticia de todas: que nos íbamos a casa esa tarde, y que ya no volvería más al hospital. Él me miró y me dijo:

—Sé lo que eso significa.

Sin embargo, a los pocos días, antes de hablar con el oncólogo, Steve se sintió muy mal y tuvimos que regresar al hospital. Esa mañana, antes de salir de la casa, me recosté sobre el timón del carro y le dije al Señor:

—Mis fuerzas físicas no dan más, no puedo seguir en la rutina de salir corriendo al hospital y dejar a los niños en diferentes casas, y repetir esta rutina, una y otra vez. —Comencé a llorar inconsolablemente y le dije—: Dame una respuesta.

Después de pasar varias horas en urgencias, nos dijeron que la médica que recibía el turno de la noche vendría a hablar con nosotros. Cuando esa mujer entró a la habitación, llegó nuestra respuesta. Ella nos mencionó que los fines de semana hacía turnos en emergencia, pero era la directora de la unidad de cuidados de hospicio del hospital. Su explicación sobre los cuidados de hospicio nos ayudó a tomar la decisión de entrar en el programa; pues, a menos que Papá Dios decidiera otra cosa, su viaje de regreso a casa estaba próximo a comenzar.

Antes de irnos a casa, Steve le mencionó a la doctora que yo tenía un viaje para lanzar un proyecto por el que había trabajado por más de año y medio. Yo había decidido no viajar, pero Steve me pidió delante de ella que hiciera el viaje; que él me iba a esperar. Ella me dijo:

—Viaja, pero no te demores más de lo necesario; él estará bien.

 ## Las manos extendidas del amor de Dios

Ese año, como nunca, conocí el amor de Dios a través de las manos de nuestra familia, amigos ubicados en diversas partes geográficas, vecinos, maestros de escuela, padres de familia y, hasta, desconocidos. Amigos hicieron viajes para cocinar, llevar los niños al colegio y jugar con ellos, llevar a Steve al médico, ir a hacer mercado; quedarse en casa para que yo pudiera cumplir mis compromisos laborales, y hasta para que yo pudiera dormir un par de horas al día.

Para realizar el viaje del que Steve le habló a la médica, mi mamá llegó desde Colombia para cuidar a los niños, y Gwyneth, llegó para cuidarlo a él, en compañía de sus dos pequeñas hijas: Grace y Sofía. El día que Gwyneth llegó, yo viajé a África. Aún recuerdo cuando llegó el taxi para llevarme al aeropuerto. Salieron todos, incluyendo Steve, para despedirme. El taxista nos vio llorando y me preguntó que si era la primera vez que viajaba. Yo comencé a reír, y luego le expliqué la situación.

Durante mi viaje, mi mamá se encargó de cuidar a los niños, y Gwyneth de cuidar tiempo completo a su papá. Creo que Dios les dio esos días juntos para que se pudieran expresar todo el amor que tenían el uno por el otro, y sanaran las heridas que el divorcio de Steve y la mamá de Gwyneth había dejado en los dos.

Antes de mi viaje, Steve me dijo que me prometía que estaría esperando por mí. De regreso a casa, en el trayecto de Ámsterdam a Atlanta, me quedé dormida y tuve un sueño: vi que un hombre llegó en una camioneta el día que yo llegaba del viaje y me decía: <<Steve se irá a casa pronto, ya es un hecho>>. Me desperté con lágrimas rodando por mis mejillas; entendí que Dios me estaba preparando. Al llegar a casa me encontré a Steve en la puerta, mirando por la ventana. Estaba esperándome y me dijo:

—Te lo prometí y aquí estoy.

A la semana de haber llegado de mi viaje, el compresor que proveía oxígeno para Steve dejó de funcionar. Fue un momento de mucha angustia,

pero donde el buen humor de Steve —muy característico de él— se hizo prevalente. Nuestros amigos, David y Evelyn (quienes eran como unos padres para Steve, y quienes estuvieron muy presentes durante su enfermedad), estuvieron con nosotros esos días. Todos comenzamos a correr para buscar ayuda; llamé a la compañía de equipos médicos y me dijeron que estaban a una hora de nuestra casa. Mi mamá se encargó de los niños, mientras Evelyn sostenía los tubos que estaban conectados al compresor. Por su parte, David media el nivel de saturación de oxígeno de Steve (que iba disminuyendo rápidamente), y yo comencé a tratar de arreglar el compresor. En ese momento dije:

—Así no, Señor, si es tu voluntad llevarlo, hazlo; pero no así, no porque no pudimos proveerle el oxígeno.

En ese momento corrí a la habitación y Steve me dijo, con el poco aire que le quedaba:

—Busca el portátil.

Yo lo miré con cara de desconcierto, pues pensé que se refería a una computadora portátil, pero al instante me acordé de un tanque portátil de oxígeno que no habíamos usado. ¡Gracias a Dios por la cordura de Steve en medio de nuestra locura!, ese tanque le proveyó suficiente oxígeno, hasta que llegó la ayuda de la compañía de equipos médicos. Fue una experiencia inolvidable…

Una vez se normalizaron las cosas, Steve nos pidió salir de la habitación y se quedó solo con David. Luego, me pidió ir a la habitación para escribir un mensaje. Me dijo que era un mensaje para Juan y Anna, y quería grabarlo. Mientras sostenía mi celular para grabar, no pude evitar el llanto, pues en el mensaje les resumió nuestros dieciséis años y medio de matrimonio. Les dijo:

—Sandrita ha sido el amor de mi vida; y hoy la dejo libre. Agradezco a Dios por todos los años que nos dio juntos…

Luego, les dijo que quería que supieran que me daba la libertad para volver a amar. Que cuando esa persona llegara a mi vida, ellos no me juzgaran, y por el contrario me apoyaran, que yo iba a saber cuál era el momento.

Salí de la habitación y me senté en la sala. Lloré por más de una hora, sin saber qué pensar o decir. Mi mamá, tratando de consolarme, sabiamente me dijo que esas palabras no solo habían sido para los niños sino, principalmente, para mí; y que, aunque me dolía escucharlas, era la prueba más grande del amor que Steve tenía por mí.

Ese último año, Steve se había dedicado a hablarme de rehacer mi vida sentimental. Yo lo ignoraba y hasta me enojaba, incluso llegué a pensar que ya no me amaba. Sin embargo, esa noche entendí que amar implica renuncia, entrega y desprendimiento. Esa noche entendí que el príncipe que no había encajado en el comienzo de mi historia había sido el príncipe que Dios escogió para mí, y fue el mejor que Dios pudo escoger para acompañarme en tantas historias que juntos enfrentamos.

Un viaje de regreso a casa: las campanas sonaron

Al día siguiente, Steve me pidió llamar a su hija, Gwyneth, para despedirse y bendecirla; le habló de los talentos y dones que ella tenía y que siguiera persiguiendo sus sueños. Luego, me pidió llamar a su hermano y hermana, pues sus padres ya no estaban con vida, y se despidió de ellos. Por último, me pidió traer a la habitación a Anna y Juan. Una vez allí, con ese amor de padre tan especial, los sentó a cada uno sobre una pierna, y les dijo:

—Mi misión en este mundo está llegando a su fin, y Papá Dios me está llamando para una nueva misión ahora en el cielo.

Les dijo que yo les iba a informar cuando él partiera a cumplir con esa misión. Luego les dijo que tenían que prometerle que serían felices, y que solo tenían el derecho de ir al cielo el día que hubieran terminado su misión aquí en la tierra. Con el humor que lo caracterizaba, les dijo que se podía ir tranquilo, pues yo, finalmente, había aprendido a cocinar. Steve siempre supo cómo tornar los momentos más trágicos en momentos llenos de humor.

Por último, oró bendiciéndoles. Recuerdo ese instante, como si fuera ayer; vi en ese momento el amor de padre que saca a sus hijos de donde los tiene envueltos y los lanza como flechas, hacia su destino y propósito. Ellos lloraban y reían a la vez; yo por mi parte, no paré de llorar.

Desde esa semana, su cuerpo se comenzó a apagar y su alma se comenzó a silenciar, pero su espíritu se comenzó a sintonizar con la frecuencia celestial. El fin de semana del 16 de noviembre, los jóvenes del grupo RESET lo llamaron a despedirse a través de una videollamada. Ese fin de semana recibimos muchas llamadas de nuestra familia y amigos en Colombia y otras partes del mundo. Fue increíble ver tanta gente queriendo decirle a Steve lo que él había significado en sus vidas. Muchos le habían conocido por su relación laboral, pero estaban llamándolo para decirle que él había sido un buen amigo, un siervo líder, con un corazón de padre y un sentido del humor incomparable.

Su gran amiga, Belinda, una de aquellas que le habían enseñado a hablar español (cuando él llegó a Colombia en los 80s), quien había sido nuestra madrina de matrimonio, llegó para despedirse. Le dedicó una poesía que ella escribió para él, donde entre otras cosas mencionaba del amor que él tenía por Colombia. Poco después recibí una llamada del amigo que nos había auxiliado con trabajo cuando Steve llegó de Haití. Llamó para decirme que, tal como Steve se lo había pedido, había mandado a traducir un libro que un amigo de ellos (Tony Campolo) había escrito, titulado La revolución de las letras rojas. Steve, meses antes, había vuelto a tener en su corazón una carga enorme por la unidad de la iglesia en Colombia. Pensaba que, si podía reunirse con sus amigos en ese país y darles ese libro, juntos podrían generar una revolución en los cristianos, donde estos comenzaran a verse como las manos y los pies de Jesús para servir a la humanidad, sin distinción de ninguna denominación.

Ese día, la enfermera encargada del cuidado de Steve, me dijo que había comenzado su transición y que en cualquier momento se iría.

A pesar del dolor en mi corazón, supe que Steve había cumplido su propósito aquí en la tierra y había iniciado su viaje de regreso a casa. En el libreto de mi vida contemplé llegar con él a la vejez. Sin embargo, parecía que la vida, una vez más, nos había cambiado el libreto.

A las 4:50 de la madrugada del 19 de noviembre del 2013, en medio de música de adoración (que escogimos juntos para ese instante), y tomada de la mano de mi amiga y mi mamá, rodeamos a Steve para despedirlo, mientras él emprendió su viaje ¡de regreso a casa! Ese día viví las palabras de *Job 1:21*: <<El Señor me dio lo que tenía, y el Señor me lo ha quitado ¡Alabado sea el nombre del Señor!>>

Un rato después, llamé a los niños y los traje a ver a su papá. Los senté en una banca, al lado de la cama. Les dije:

—Papá me pidió decirles cuando él iniciara su viaje a su nueva misión; pues bien, el día llegó.

Anna se lanzó sobre el cuerpo de su papá y lloraba sobre él, mientras que Juan se mantuvo callado y distante. Pedí que nadie entrara a la habitación, sino que nos dieran ese tiempo (el que fuera necesario) para despedirnos. Luego de un rato, Juan decidió acercarse, y con la ternura característica de él, tomó la mano de Steve y la besó; luego escuché su llanto suave y que le habló a su papá. Luego, me dijeron que estaban listos para salir. Yo, por mi parte, me quedé un rato más en la habitación, y hablando con Dios le dije que yo sabía que Él tenía el poder para resucitar a Steve, y le pedí que lo hiciera; pero después de un rato entendí que su voluntad había sido que su hijo partiera. No tuve una campana física, conmigo, pero le dije a Steve:

—Vuela hacia los brazos de tu Padre, hoy suenan campanas de alegría en el cielo porque, así como en el hospital muchos fueron libres del cáncer y una campana sonó para ellos, hoy tú estás libre, y las campanas suenas para ti. Venciste el cáncer, este no te venció, terminaste tu llamado aquí, pero tu vida será un legado para generaciones.

Horas después, llegaron para llevarse a Steve. Anna y Juan vieron por la ventana cuando su papá salió de casa para no regresar. Les recordé que, aunque su papá no estaría aquí, siempre estaría con nosotros en

la memoria de todos los momentos que habíamos vivido, y su amor siempre sería nuestro motor para seguir adelante. Luego les dije:

—Y no se preocupen, que yo aprendí a cocinar. —Ahí comenzamos a reír.

Agradecí por los momentos vividos, aun por aquellos que me hicieron llorar. Aprendí, como nunca, en esos años, a vivir en el ahora, a disfrutar los momentos, reír, abrazar, besar y decir un <<te amo>>. Aprendí que, hasta nuestro último suspiro, Dios nos usará, siempre y cuando nos mantengamos centrados en el propósito por el cual existimos: servir a los demás.

Así que, si has pasado o estás pasando por un momento difícil en el que no parece haber respuesta o salida, hoy te invito a que agradezcas, vivas y disfrutes el momento que Dios te da. Del mañana Él se encargará, y te dará paso a paso lo que necesitas para enfrentarlo. Y recuerda, quien está preparado para morir, ¡está preparado para vivir!

♥ Reflexiona

¿Has vivido alguna vez, o estás, al límite, esperando una respuesta de Dios en el área financiera, o en cualquier otra área de tu vida? ¿Has recibido una noticia que representa una sentencia de muerte sobre tu vida, o la vida de alguien cercano a ti? ¿Has enfrentado cambios donde no sabes qué camino tomar?

Actúa

- *Ante una necesidad financiera*
 - **Dile a Dios** que Él es el dueño de tus recursos, incluyendo los financieros.
 - **No pongas** límites a Dios. A veces podemos aferrarnos a lo poco material que tenemos, creyendo que, si Dios no responde, eso es lo único que nos queda. Dile a Dios: <<¿Cómo quieres que use esto poco que tengo?>>
 - **Da a otros.** Siempre tendrás algo para dar. No solo es lo económico; puedes dar de tu tiempo, tu consejo, tus habilidades.
- *Ante una noticia de muerte o pérdida (física, de empleo, de una relación, etc.)*
 - **Entrega tu dolor a Dios** por lo que está significando o puede significar esa pérdida, y entrega tu angustia por la incertidumbre de no saber qué pasará en el futuro, a raíz de esa pérdida.
 - **Pide a Dios** que navegue contigo por el valle de la sombra de muerte y de la pérdida, y lo que esta significa en tu vida.
 - **Encomienda a Dios** tu futuro. ¡Él nunca te dejará en el vacío!

- *Ante una decisión*
 - **No impongas** tu deseo o no busques que Dios apruebe tu decisión sin preguntarle.
 - **Pídele** que te dé sabiduría y que abra el camino que te permita seguir creciendo en el propósito de tu vida.
 - **Entrega** tu temor ante lo desconocido. Si Dios abre una puerta, aunque entrar por ella te genere incertidumbre, Él te llevará a un puerto seguro.

Recuerda

<<El Señor es mi pastor; tengo todo lo que necesito…Me guía por sendas correctas. Aun cuando yo pase por el valle más oscuro, no temeré…>> *(Salmo 23, NTV)*

¡Quien no está preparado para morir, no está preparado para vivir! — Steve Callison

8. Un nuevo *comienzo*

Después de la partida de Steve, un nuevo capítulo se comenzó a escribir en nuestras vidas; aunque me llevó un tiempo entenderlo así.

Aceptando mi presente y soltando mi pasado para abrazar mi futuro

Después de darle el adiós a Steve, estuvimos en un tiempo de quietud, luego del cual mis hijos y yo emprendimos un viaje por carretera a Miami, Florida; el sitio que habíamos considerado nuestro hogar por varios años.

A nuestra llegada a Miami nos refugiamos en la casa de los pastores Boris y María Eugenia, de la iglesia donde habíamos servido antes de trasladarnos a Atlanta. Allí nos sentimos en casa; rodeados del amor de ellos y los miembros de la iglesia, a quienes considerábamos como nuestra familia. Centro Bíblico Internacional, en Miami Lakes, por siempre estará en nuestro corazón, pues más que una iglesia donde llegamos a servir fue y sigue siendo nuestra segunda familia.

Aceptando mi presente

Al pasar unos días, el pastor de la iglesia me invitó a predicar, pero

dudé mucho en mi corazón para aceptar su invitación, pues sentí que no tenía nada para dar. Existen momentos, especialmente cuando tenemos pérdidas, donde sentimos que estamos en una posición de desventaja y no tenemos nada para agregar valor a otros. Llegamos a creer que los episodios vividos son los que nos marcan y definen quiénes somos, y determinan lo que podremos lograr por el resto de nuestras vidas.

Estaba viviendo una etapa muy extraña, pues no solo estaba experimentando un duelo por la pérdida de Steve, sino por mi nueva condición: ahora era una mujer viuda y madre soltera.

Sin embargo, es en esos momentos en los que decidimos si nos estancamos, o nos levantamos y acallamos las voces de parálisis en nuestras vidas; nos sobreponemos, y seguimos avanzando hacia el cumplimiento del propósito para el cual estamos aquí.

Acepté la invitación y dejé que Dios usara mi vida, a pesar de mi dolor. Ese día prediqué sobre la muerte de Lázaro, y cómo él resucitó (*Juan 11*). Mientras hablaba, sentí que Dios me estaba diciendo que yo era Lázaro, y que, así como Jesús lloró por Lázaro, lo hizo por mí; y que, así como resucitó a Lázaro, yo estaba resucitando y saliendo de la tumba. Cuando terminé de hablar, pedí que quienes tenían sueños y asignaciones que Dios les había dado, y que sentían que esos estaban muertos, o que no se sentían con el valor y la capacidad de cumplirlos, pasaran al frente. Fue lindo ver cómo, a pesar de mi dolor, Dios usó mi vida para recordarme a mí misma y a otros que nuestro valor no lo define un estatus, sea cual sea, o la pérdida que hayamos vivido, sino que nuestro valor está en Dios, quien también nos resucita emocional y espiritualmente para cumplir los sueños que nos ha entregado.

Tal vez te has sentido como yo me sentí en esos días: que tus pérdidas y tu estatus actual te han dejado sin valor. Tal vez has sufrido el abandono, o tal vez no te has casado, o tal vez has perdido a ese ser amado, o te han quitado el título que tenías; no lo sé. Pero Dios te dice que, ante las pérdidas, Él llora contigo y también te dice: <<Levántate y sal de la tumba, tus sueños y anhelos son resucitados hoy>>.

 ## *Soltando lo que ya no es mi presente*

Luego de un tiempo fuera de casa, llegó la hora de regresar a Atlanta. Mientras conducía, antes de cruzar la frontera entre el estado de la Florida y Georgia, Dios puso en mi corazón que venía una nueva temporada en mi vida, y que antes de cruzar, dejara el pasado atrás haciendo un acto simbólico: quitarme mis anillos de matrimonio (tenía mi argolla, el de compromiso y uno que Steve me había dado para nuestro quinceavo aniversario) y una cadena donde cargaba los anillos de matrimonio que Steve usó mientras estuvimos casados (él tenía dos anillos: el de boda y uno que le di cuando nos comprometimos). Con lágrimas en los ojos, me quité la cadena y los anillos, y oré a Dios dándole gracias por todos los años vividos, los momentos de felicidad y los difíciles; por las alegrías y las tristezas. No se trató de ignorar lo vivido, pero fue el momento donde acepté mi presente, mi nueva condición: una mujer soltera que, ahora, solo de la mano de Dios tendría que asumir la maternidad de Anna y Juan.

Luego le dije:

—Me es difícil ver qué es lo que tienes para mí, ¿cómo será este nuevo comienzo? Solo sé que me diste la promesa de estar conmigo y ser padre para Juan y Anna, y con esa certeza cruzaré la frontera hacia ese nuevo comienzo en nuestras vidas.

Entendí que para recibir lo que Dios tenía para mis hijos y para mí, tenía que soltar lo que ya no era mi presente. Ese día apliqué lo que, en consejería y a veces simplemente como amiga, he compartido con mujeres que han perdido sus esposos, ya sea por muerte o un divorcio: ¡mientras sigamos atados al pasado, sin aceptar el presente, no podremos abrazar el futuro!

Esto aplica no solo en el área afectiva, sino en cualquier área de nuestra vida donde seguimos atados al pasado. ¿Quieres ver un futuro?, entonces, ¡suelta tu pasado y acepta tu presente!

De regreso a casa, aceptando nuestra realidad

A nuestra llegada la casa estaba bastante fría, pues estábamos en pleno invierno y la calefacción, además de no funcionar bien, estuvo apagada todo el tiempo que estuvimos fuera. Llevó como tres días calentar la casa. La primera noche, de hecho, tuvimos que dormir al lado de la chimenea, envueltos en bolsas de dormir, con guantes y gorros de invierno. Para mis hijos fue toda una aventura que asumieron con jocosidad.

Resguardados bajo el amparo de Papá

A los pocos días, comenzó a caer nieve. Desde que nos mudamos a Atlanta, nunca había caído nieve. El panorama era un poco desalentador, pues la ciudad no estaba preparada y hubo caos por todos lados; incluyendo abarrotamiento de personas en los supermercados para comprar provisiones. Nuestra casa está ubicada en la cima de una colina y eso hizo que no pudiéramos desplazarnos en un vehículo por varios días. Yo no tenía idea cómo preparar una casa para temperaturas bajo cero, para evitar que las tuberías se congelaran y se terminaran rompiendo. Cada día era un aprendizaje donde veía el cuidado de Dios sobre nuestras vidas.

Durante los siguientes meses aprendí a depender de Dios de una nueva manera. Aunque las rutinas de la casa no habían cambiado, sentía que todo el peso de la responsabilidad recaía sobre mí. Tenía que trabajar, ser mamá, ama de casa, jardinera y hasta *handyman* tiempo completo. No fueron meses fáciles pues las personas que emotivamente le prometieron a Steve darnos una mano en las labores cotidianas, o simplemente llamarnos para saber cómo estábamos, comenzaron a desaparecer. Otros, que desde la distancia habían prometido estar presentes para nosotros, también desaparecieron. Así que cada

vez sentía más el peso de estar sola. Una pareja de inmigrantes salvadoreños, Myrian y Miguel, fueron los únicos que siguieron presentes para darme la mano en muchos momentos. Ella venía a limpiar la casa una vez por semana y hablábamos, y él me ayudaba a arreglar las cosas sobre las que yo no tenía ninguna idea de cómo arreglarlas.

Mi dependencia de Dios fue total y comencé a vivir en la sobrenaturalidad de la palabra, en la Biblia, que dice: <<Padre de los huérfanos, defensor de las viudas, este es Dios y su morada es santa>> (*Salmo 68:5 NTV*). Esa verdad se hizo palpable en muchos momentos, pero hubo dos donde mi corazón se derritió de amor por Dios y su cuidado sobre nosotros. Uno de los episodios fue financiero y el otro de protección sobre mi vida.

Cuando Steve partió de este mundo yo quedé con cuentas médicas por cubrir, cercanas a los 300 mil dólares, aun cuando teníamos un excelente seguro médico. Una mañana me levanté a orar para pedir a Dios por una estrategia para poder pagar esas cuentas. Mientras oraba, sentí en mi corazón que tenía que hacer una llamada conferencia entre el hospital, la compañía de seguros y yo. Fue una orden clara. Recuerdo que organicé las cuentas médicas e inicié las llamadas. Hice llamadas durante dos semanas; ese era mi trabajo en la mañana, todos los días. Durante las llamadas pudimos identificar que las cuentas se habían elevado, debido a que cada vez que Steve ingresaba al hospital, registraban su ingreso como una nueva enfermedad, en lugar de relacionarlo con el cáncer. Este fue un nuevo mundo para mí; descubrir que las tarifas de facturación por hospitalización son diferentes, si cada ingreso se registra como una nueva enfermedad.

Pues bien, al final de ese período, las cuentas médicas bajaron a menos de diez mil dólares. ¡Uau!, Dios se manifestó como mi defensor, ¡y de qué manera!

El otro episodio fue una mañana de camino al colegio de los niños. Anna me dijo que sentía que teníamos que orar por protección, en ese mismo momento. Oramos, y luego de dejarlos salí para mi oficina. Iba conduciendo cuando, de repente, sentí un golpe fuerte por la

parte de atrás de la camioneta y me fui hacía adelante. Salí del carro un poco aturdida, sin saber qué había pasado. En ese momento vi a una mujer con cara de angustia; era la conductora del otro vehículo, quien, por venir mirando el celular, me estrelló por detrás. La parte delantera de la camioneta de ella quedó totalmente arrugada, y cuando voltee a ver cómo había quedado mi camioneta, no lo podía creer: estaba intacta, como si nunca me hubieran estrellado.

Las dos nos miramos y ella dijo:

—No lo puedo creer, todo está bien con su carro.

Ese día, de una manera tangible e irracional a los ojos humanos, entendí que, en mi nueva condición, Dios se encargaba de mí y de mis hijos en una forma especial. No que antes no lo hiciera; sino que ahora que yo creía estar sola, no lo estaba.

Dios, de una manera palpable me estaba dejando saber que el hecho de haber quedado viuda, y que Juan y Anna hubieran quedado huérfanos, no significaba que estábamos desprotegidos. Entendí que yo soy hija y mi Padre me cuidará, siempre, y mis hijos tendrán un Padre que velará por ellos siempre, pues ¡habíamos sido adoptados por el mismo Abba Padre!

Tal vez tu situación no sea de viudez u orfandad, pero quiero que sepas que, si has sentido el abandono en alguna forma, Dios es un padre para ti. También puedes conocerlo como tu defensor, abogado, proveedor, consolador y de muchas otras formas, en la misma manera que Anna, Juan y yo lo conocimos en esta etapa de nuestras vidas. No son solo palabras, sino una realidad a la que puedes acudir, y apropiarte de ella. ¡Tu Padre en los cielos, está cercano a ti!

 ## *Dando pasos hacia los nuevos comienzos*

Las semanas pasaron y, poco a poco, fuimos creando y acostumbrándonos a los *nuevos comienzos* en varias áreas de nuestras vidas. Estos incluyeron, por ejemplo, una nueva iglesia. Al llegar a Atlanta, Steve y yo encontramos un nuevo lugar para servir, era una iglesia hispana donde

estuvimos sirviendo hasta tres semanas antes de que él partiera de este mundo. Allí estuvimos ayudando en la enseñanza, formación de líderes y estructura de la iglesia; yo estuve liderando también el equipo de alabanza y adoración. Sin embargo, cuando regresé a Atlanta, Dios me llevó a salir de ese lugar. De otro lado, tuve que contratar una persona que me ayudara con los niños en las tardes, y una amiga para ayudarme a preparar los alimentos para la semana; esto me ayudaba a llegar a casa y pasar más tiempo con los niños.

De otro lado, la logística para mis viajes de trabajo era bastante pesada, pues incluía viajes de mis padres para apoyarme, o contratar a alguien que se quedara en casa con los niños. De hecho, durante esa época, por un par de meses, disfruté de la compañía de mi papá. Él vino para estar con nosotros y ayudarme en tareas tan cotidianas como cocinar, jugar con los niños, recogerlos de terapias, y muchas cosas más. Siempre atesoraré ese tiempo compartido, las charlas donde pude conocer más de mi pasado y mi herencia familiar y cómo se esmeró para ayudar a que Anna y Juan pudieran celebrarme el día de las madres. Siempre había sentido su amor por mí; pero durante ese tiempo recibí a través de su amor, la reafirmación del amor del Padre en los cielos, que tanto necesitaba mi corazón y el de mis hijos.

Esa nueva etapa también incluyó nuevas actividades para los niños. Los inscribí a una liga para jugar béisbol y *softball*, y esto nos demandó más tiempo y esfuerzos, pues tenían prácticas durante semana y partidos los sábados. Disfruté mucho esa temporada pues pude ver que Juan y Anna, a pesar de lo vivido con la pérdida de su padre, estaban abrazando una nueva etapa en sus vidas.

Nuestra rutina no me daba mucho tiempo para cosas extras, sin embargo, en las noches cuando los niños iban a la cama, yo quedaba como en el vacío. Mi vecina veía la luz de la sala encendida, y me enviaba mensajes para dejarme saber que estaba pendiente de mí.

Yo no he sido muy dada a la televisión, así que aprovechaba el tiempo para hablar con Dios, leer la Biblia, y hasta adorar a Dios tocando la guitarra; aunque no soy muy hábil, me gusta adorar a Dios mientras toco la guitarra.

💚 Un nuevo príncipe

Una noche decidí entrar a las redes sociales y cambiar mi foto de perfil. Quité una foto que tenía con Steve y los niños, y puse una foto donde estaba sola con ellos, cobijados bajo un árbol frondoso. Puse una nota al publicar la foto: <<Un nuevo comienzo>>.

Otra noche, de esas tantas donde los niños ya se habían ido a dormir, entré a las redes sociales y me encontré con un amigo de años atrás. Habían pasado muchos años desde la última vez que hablamos, así que me alegró el reencuentro. Hablamos —a través del chat— sobre su vida y, por supuesto, de lo que habían sido mis vivencias los últimos ocho años. Ese amigo, Óscar, fue quien nos había enviado una nota a Steve y a mí al comienzo del año anterior, el día que desfallecí cuando nos dijeron que el cáncer que Steve tuvo hizo metástasis al hígado.

Sin darnos cuenta, noche tras noche comenzamos a chatear. Hablábamos de economía, política, Biblia, y de la cotidianidad de la vida.

Una noche le pedí que tomara su guitarra y cantáramos juntos. Fue especial, pues hacía mucho que no le expresaba a Dios lo que Él era para mí, como lo hice esa noche. Juntos cantamos:

> *Sopla tu viento sobre mí,*
> *tu aliento respira sobre mí;*
> *que mi mano sea de un músico hábil…*

Esa noche, mientras Óscar tocaba la guitarra y cantaba, yo lloraba del otro lado del teléfono; pues hasta ese momento solo nos comunicábamos por ese medio. Entonces recordé las palabras de Steve, cuando un par de meses después de haber recibido la nota de Óscar me preguntó:

—¿Le agradeciste a Óscar por la nota que nos envió?

En ese entonces, yo le respondí que no. Steve hizo una pausa y dijo:

—No te enojes por lo que te voy a decir. Siempre creí que Óscar y tú tenían lo que el mundo llama química; él es un buen hombre y siempre creí que ustedes harían una linda pareja.

En esa época puse esas palabras en el olvido, pues mi corazón estaba centrado en la esperanza de que Steve se sanara, y no en encontrar un nuevo compañero para mi vida. Y aunque Steve en ese tiempo se había obsesionado con la idea de buscarme una nueva pareja para cuando él ya no estuviera, sabía que hablar de esos temas me enojaba. Pero ahora, las palabras de Steve habían comenzado a cobrar sentido.

Pasó el tiempo y seguí hablando con Óscar, y un día por trabajo tuve que viajar a Colombia. Allí nos volvimos a ver, luego de nueve años. Fue un lindo tiempo para recordar y agradecer. Sin embargo, por primera vez lo observé con los ojos de mujer.

A mi regreso a los Estados Unidos, David y Evelyn, nuestros amigos de Canadá llegaron para visitarnos. Una noche salimos los tres para cenar. Durante cena, David me dijo que quería contarme algo, y que este era el tiempo para hacerlo. Me contó que un año atrás él había entrado en un ayuno por la vida de Steve. En medio de ese tiempo, Dios le dijo que no orara más por sanidad, pues pronto se lo llevaría. David me dijo que fue difícil, y en medio de sus lágrimas le preguntó a Dios:

—¿Y qué va a pasar con Sandra y los niños? —En ese instante, me dijo que tuvo una visión donde me vio casándome; y agregó—: Y Juan y Anna no estaban mucho más grandes de lo que están en este momento.

Luego continuó diciéndome que él sentía en su corazón que Dios traería una nueva persona a mi vida y sería pronto. Con lágrimas en mis ojos le conté del reencuentro con Óscar y le pedí que me ayudara a orar pues nunca me vi casada otra vez. Y aunque Steve había anhelado eso para mí, y lo hablamos varias veces, y de hecho dejó una grabación para los niños hablando de que me casaría otra vez, ¡yo pensé que un nuevo matrimonio estaba fuera del libreto de mi vida!

Esa misma noche llamé a mi amiga Belinda, quien había estado con nosotros el día que Steve falleció. La llamé, pues el mismo día que Steve falleció ella me dijo que tuvo un sueño donde yo me estaba casando. En esa ocasión no quise escucharla, y le pedí que por favor se callara. Así que esa noche la llamé para que me contara el sueño. Me dijo:

—Sandra, vi que te casabas y yo estaba contigo; y sentí que va a ser pronto pues Juan y Anna no estaban mucho más grandes de lo que están ahora.

Me ericé cuando me dijo el sueño, pues sus palabras fueron muy parecidas a lo que David me dijo.

Meses después, Óscar me dijo que el día que vio que yo cambié mi foto de perfil en las redes sociales, donde los niños y yo estábamos bajo un árbol, cobijados por este; sintió que él tenía un sitio junto a nosotros, que ese era su lugar.

Sin embargo, tomar la decisión de unir nuestras vidas, no fue sencillo.

 ## *Abrazando el futuro*

Óscar estaba establecido en Colombia donde tenía estabilidad económica y la presencia de los seres más importantes en su vida: sus dos hijas, Daniela y Stefania. Por eso, al contemplar la posibilidad de estar juntos, pensé que sería importante que él conociera cómo era mi vida en Atlanta.

Él había conocido a los niños en Colombia, pero sentimos que sería importante para él y sus hijas, conocer nuestra cotidianidad. El mismo día que Oscar llegó a visitarnos, tuvimos que ir de urgencias al hospital. Nunca olvidaré su cara de sorpresa e incertidumbre cuando le dije, luego de recogerlo en el aeropuerto, que debíamos ir primero al consultorio pediátrico. Él venía con la ilusión de ver la final de un partido de su equipo favorito de fútbol.

Al llegar allí, le pedí a Óscar que llevara a Anna a almorzar, y le di las llaves del carro; mientras yo me quedé con Juan, esperando a que lo atendieran. Estando en el restaurante, un mesero mencionó su nombre y le dijo que yo acababa de llamar para que se devolviera a la oficina de la pediatra, pues Juan había empeorado y tuvimos que llamar una ambulancia para llevarlo al hospital. Cuando Óscar llegó, yo ya estaba en la ambulancia con Juan. Vi en sus ojos angustia, pues no estaba acostumbrado a algo que, para mí, era parte de la *cotidianidad*.

Gracias a Dios solo pasamos un día en el hospital y Juan fue a casa.

Sin embargo, los ojos de Óscar fueron abiertos; pudo entender lo que significaría su vida en la eventualidad de convertirse en mi nuevo compañero de viaje, y el padrastro de Anna y Juan.

Ante la posibilidad de unir nuestras vidas, comencé a considerar una idea que mi familia había planteado tiempo atrás: regresar a Colombia, pues tenía más sentido para todos.

Hablé con la organización para la que trabajaba y ellos me dijeron que estaban de acuerdo y me apoyarían a relocalizarme. Mi hermano especialmente me animaba para que regresara, e incluso una amiga comenzó a ayudarme a ubicar colegios y servicios para Juan.

Sin embargo, un día tuve un sueño que elevó mi frecuencia cardiaca; lo supe, pues al despertar mi corazón estaba latiendo a millón. Soñé que estaba a punto de salir de un lugar y llevaba a Anna tomada de la mano; pero llegando a la puerta dije:

—Yo tengo dos niños, no me puedo ir.

Volteé a mirar y vi que Juan venía sonriendo, con una hoja en la mano. Me devolví a abrazarlo, y en ese momento la hoja que él traía cayó, y lo que estaba dibujado en la hoja quedó estampado en el piso. Al mirar vi que era el mapa de los Estados Unidos. Ahí desperté y sentí convicción que Dios me decía que yo tenía en mis manos la decisión de salir o permanecer en los Estados Unidos, pero que este era el lugar de Juan.

Ese mismo día, mi hermano me escribió un mensaje y me dijo que, aunque él me había animado a regresar a Colombia, ahora sentía que no era el momento de hacerlo; que sentía en su corazón que había algo relacionado con Juan, por lo cual yo debía quedarme aquí. Llegué a mi trabajo y el director de recursos humanos me llamó para darme la mala noticia de que no habían encontrado un seguro médico equivalente en Colombia, y para evitar demandas no podrían enviarme allí.

¡Creo que ese día, Dios habló claro y fuerte! y, por si me quedaban dudas, esa misma noche, Óscar me llamó para decirme que durante su visita él pudo entender la fragilidad de Juan, y aunque Colombia

es muy avanzada en medicina, no tenía las condiciones para que Juan viviera allí, y agregó:

—Sandra, creo que, aunque estás explorando venir a Colombia, tu sitio está en los Estados Unidos.

¡No podía pedir más confirmación! En ese momento pensé: <<Bueno, Dios, si había posibilidad de formar un hogar con Óscar, creo que la puerta se cerró>>.

Sin embargo, Óscar prosiguió y dijo:

—Pero si tú me aceptas como esposo, yo soy quien dará el paso de dejarlo todo y unirme a ti y a los niños. Pero no puede ser un noviazgo largo, yo no estoy para un noviazgo largo y a larga distancia.

No sabía qué decir, me quedé en silencio. Luego de un momento, dije:

—Sí, te acepto.

Dios comenzó a traer convicción de que me estaba llevando a abrazar algo nuevo y me pedía una vez más que tuviera la fe para creer que Él tenía algo bueno para mí. Era una nueva etapa con desafíos también, pues el hecho de que las cosas no sean negativas no implica que no tengan desafíos.

Obedecí para creer que todo lo que Dios trae es bueno, agradable y perfecto. Dios no solo estaba trayendo una persona para estar a mi lado en el proceso de crianza de Anna y Juan; sino que hizo renacer en mi corazón una clase de amor que creí que nunca volvería a sentir. Tomé la decisión de amar a Óscar, un ser humano que había experimentado pérdidas en su vida, quien se había levantado y amaba a Dios profundamente; es el tesoro que descubrí, abracé y amé.

Así, luego de mucho tiempo orando, consultando con personas de autoridad en mi vida, incluyendo mis padres, mis amigos de Canadá y los pastores de la Florida; en el verano del 2015, llegué en un vuelo desde Uganda —a donde había tenido que volver por trabajo— a Hollywood, Florida. Allí, en la ciudad que vio nacer a Anna y Juan, tomada de la mano de mis dos hijos y escoltada por las hijas de Gwyneth, rodeada de nuestra familia y un grupo pequeño de amigos, caminé hacia el altar para unir mi vida a Oscar; ¡hacia un nuevo comienzo, con un nuevo príncipe!

♥ Reflexiona

¿Vives tu vida en el presente, o la vives mirando hacia el pasado? ¿Qué tanta influencia está teniendo tu pasado, en el presente y cómo está afectando tu esperanza para mirar hacia el futuro?

Actúa

- **Haz una lista** de aquellas cosas de tu pasado que sigues mirando en el presente y que te impiden abrazar con esperanza tu futuro.
- **Entrega a Dios**, una a una, las cosas que has identificado.
- **Dile a Dios** que, aunque estas han formado parte de tu vida (buenas o malas), no son tu presente, y anhelas ver lo que Él tiene para tu futuro.
- **Confía tu futuro a Dios** y abre tu corazón para recibir lo que este trae a tu vida; puede ser muy diferente a lo que soñaste, pero si viene de Dios, con seguridad seguirá guiándote hacia el cumplimiento de tu propósito.

Recuerda

<<Pero olvida todo eso; no es nada comparado con lo que voy a hacer. Pues estoy a punto de hacer algo nuevo. ¡Mira, ya he comenzado! ¿No lo ves? Haré un camino a través del desierto; crearé ríos en la tierra árida y baldía.>> *(Isaías 43:18-20, NTV)*

¡El ayer es la evidencia de los caminos que hemos recorrido;
el presente la esperanza de los caminos que aún tenemos
por recorrer!

9. Hasta que te *vuelva a ver*

Una nueva prueba para el corazón

Parte de los nuevos comienzos, no solo incluyó una nueva persona en nuestras vidas, sino un nuevo desafío. Al mes de casarnos con Óscar, Juan tuvo que ser operado del corazón nuevamente.

Antes de casarnos con Óscar, llevé a Juan a una cita rutinaria con el cardiólogo (iba cada seis meses). En esa cita, el doctor nos dijo que la válvula que habían reemplazado ocho años atrás había comenzado a fallar y la presión cardio pulmonar estaba bastante elevada, así que la válvula tenía que ser reemplazada. Me dijo:

—Ve a casarte y en un mes nos vemos para la cirugía.

A un mes de nuestro matrimonio, Óscar y yo enfrentamos nuestro primer reto juntos.

Dios es perfecto y, como he mencionado antes, se anticipa a lo que nosotros no conocemos. El año que a Steve le descubrieron el cáncer, lo primero que me dijo fue que le pedía a Dios que para el momento que Juan requiriera una nueva cirugía del corazón, yo no estuviera sola, pues sería muy difícil para mí; y le dolía su corazón que yo tuviera que enfrentarlo sin soporte. ¡Es increíble! Dios se anticipó a este clamor de su hijo Steve, y no permitió que yo estuviera sola para ese momento.

En agosto 17 del 2015, a Juan le reemplazaron la válvula, durante una cirugía que duró aproximadamente ocho horas. Fue un éxito total, acorde con los reportes médicos. Luego de la cirugía lo llevaron a la unidad pediátrica de cuidados intensivos cardiacos. Vi a Óscar con sus ojos llenos de lágrimas, pues no fue fácil ver a Juan lleno de cables y máquinas, proveyéndole soporte de vida; creo que ese día se enfrentó a un dolor nunca conocido.

Durante esos días, yo me mudé al hospital para estar todo el tiempo con Juan. Por su parte, Óscar venía al hospital en las mañanas para relevarme, mientras yo cumplía con compromisos laborales; y en las tardes se iba para encargarse del cuidado de Anna.

Luego de tres semanas en el hospital, Juan fue a casa. Nuevamente, estábamos juntos. Sin embargo, dos días después, Juan comenzó a sentirse mal. No entendíamos qué estaba pasando, solo sabíamos que Juan se sentía débil y perdió el apetito; así que tuvimos que regresar al hospital. Al examinarlo nos dijeron que Juan tenía una arritmia ta-quicárdica. Debido a las cicatrices en distintas partes del corazón, pro-ducto de las múltiples cirugías, se produjo una falla eléctrica que no permitía una conexión adecuada de las diversas partes del corazón y eso estaba haciendo que el corazón latiera muy rápido.

Para detener la arritmia, reiniciaron el corazón con choques eléctricos, y lo enviaron a casa. A los pocos días tuvimos que regresar al hospital, para que volvieran a reiniciar el corazón. En ese ciclo estuvimos un par de semanas, hasta que los doctores implementaron otros proce-dimientos que tampoco funcionaron. Debido a esto, nuestro tiempo en el hospital terminó extendiéndose a casi tres meses; pues tuvo que someterse a una nueva cirugía de corazón abierto; esta vez, para instalarle un marcapasos.

Esta fue la única alternativa para que Juan pudiera comenzar a tomar un medicamento para controlar la arritmia. Fueron meses llenos de muchos altibajos. Anna, quien estaba en casa, vivió su propio dolor, pues no podía ver a su hermanito por las restricciones que él tenía. Esto la llenaba de temor ante la posibilidad de perderlo.

La cafetería del hospital se convirtió en mi oficina. Allí bajaba todos los días a las nueve de la noche, donde usualmente trabajaba hasta la una de la mañana. Al siguiente día me levantaba temprano para hablar con los médicos y atender reuniones de trabajo; y en las tardes dedicaba tiempo para estudiar con Juan e ir a caminar con él a un jardín que había en el hospital, cuando los médicos lo permitían. Nuevamente, había encontrado un oasis en medio de un lugar desierto.

Mientras tanto, Óscar asumió la casa y el cuidado de Anna. Lo que antes no había entendido, ahora cobraba sentido: Dios trajo a nuestras vidas un coequipero, quien no tardó en asumir labores del hogar, incluyendo apoyar a Anna con proyectos del colegio y cocinar, entre otras cosas; mientras yo podía estar al frente del cuidado de Juan. Tal vez, el reto más grande de Óscar se daba en las noches, cuando Anna se iba a acostar. Él comenzaba a escuchar un llanto suave que poco a poco iba en aumento: era Anna que lloraba por su hermano, y seguía llorando por su padre. Óscar tuvo noches en que no sabía qué decir, y donde solamente podía abrazar con los brazos de un padre, y rogar porque desde el cielo llegara el bálsamo que ella necesitaba para calmar su dolor.

Esos meses estuvieron llenos del amor y solidaridad de todo el personal del colegio, Murdock Elementary School, donde Juan y Anna estudiaron su primaria, incluyendo los padres y los amigos de Juan. Recibimos regalos financieros, videos, tarjetas para comprar comida, alimentos preparados y visitas de maestros en el hospital. Asimismo, un primo de Óscar y su familia, que viven en Atlanta, y otros amigos que en el camino habíamos conocido nos rodearon con su amor. Nuestros amigos en diferentes lugares oraban constantemente por ver un milagro, una vez más, en la vida de Juan. Nuevamente, vimos las manos extendidas del amor de Dios sobre nuestras vidas, a través de muchas personas.

A finales de octubre, Juan regresó a casa. Su cuerpo llevaba las huellas de todas las batallas vividas, hasta ese momento, producto de doce cirugías en diferentes partes del cuerpo; ¡siempre con una sonrisa!

Ese tiempo me enseñó que, así como nuestro corazón físico puede fallar por las cicatrices de heridas pasadas; de la misma forma lo puede hacer nuestro corazón en el área emocional. Comprobé que, a veces hay que reiniciar nuestro corazón para borrar las cicatrices del pasado, y en otros casos se requiere una intervención más profunda para que este vuelva a latir de manera normal y la vida vuelva a fluir.

No sé si has tenido heridas en tu vida que han dejado cortos circuitos en tu corazón. Muchas de ellas pueden haber sido causadas por otros, o por conductas tuyas. Este es un buen momento para que revises qué las causó, y reinicies tu corazón. En algunos casos requerirán cirugías más profundas; no te quedes sin recibir la ayuda que te regrese a la vida.

Un corazón lleno de las ganas de vivir

La llegada de Juan a casa, con un marcapasos, trajo consigo nuevos cuidados, medicamentos y restricciones, principalmente en el ámbito escolar.

Cuando Juan ingresó en el sistema escolar recibió un programa individual de educación. Este programa es la forma a través de la cual se ofrecen servicios y se hacen ajustes para niños con discapacidades, dentro de la ley de educación especial en Estados Unidos. Desde que Juan comenzó el colegio yo me convertí en la gerente de su proceso educativo. Aprendí sobre regulaciones, derechos, cómo manejar reuniones para elaborar metas anuales, cómo elaborar y hacer seguimiento a los objetivos y lograr que mi hijo recibiera lo que él realmente necesitaba, no solo para sobrevivir, sino para florecer en su vida de estudiante.

Al regresar al colegio, los maestros tenían temor de que algo pasara con él, y comenzaron a restringirle las oportunidades de interacción con otros niños. No querían permitirle volver a patear la pelota o salir a receso con los otros niños. Eso fue devastador para Juan, pues a pesar de no poder practicar deportes de contacto, por estar en un

anticoagulante permanente, los deportes eran su pasión. Creo que patear la pelota con otros niños y salir a receso con ellos le hacía sentir que era uno más del grupo, en lugar del niño con muchas fragilidades médicas y restricciones.

Así que tuvimos que hacer un trabajo de educar al colegio y abogar por Juan para lograr que aceptaran que, a pesar de su condición física, ¡pudiera salir a correr y sentir que estaba vivo!

Un día les dije:

—Prefiero verlo correr y que muera habiendo vivido, en lugar de verlo sentarse a mirar por una ventana, y preguntarse en qué momento su vida llegará al final.

Finalmente, logramos que el colegio hiciera todos los ajustes que nos permitieron que, poco a poco, Juan retomara el ritmo escolar y, lo más importante: ¡patear la pelota!

Hacia el mes de febrero del 2016, la liga de béisbol reinició. Los entrenadores no creyeron que Juan volvería al equipo; pero él insistió que quería jugar, y nosotros no dudamos en apoyarlo. Una vez recibimos el visto bueno del cardiólogo, Juan retornó a su equipo de béisbol. Nunca olvidaré su primer partido después de la cirugía. Ese día los padres no llegaron a hacer porras por el equipo, sino que cuando vieron salir a Juan al campo de juego, comenzaron a gritar:

—¡Juan, Juan, vamos Juan!

Vimos padres con lágrimas en sus ojos cuando Juan, a pesar de tener una estatura muy baja en comparación con sus compañeros de equipo y estar muy delgado (luego de las cirugías, salió al campo de juego y corrió todas las bases para llevar a su equipo a un jonrón.

Los más emocionados fuimos Óscar, Anna y yo, pues sabíamos que salió a jugar con solo 30% de su capacidad cardíaca, y el cansancio físico era evidente. Ese día también se puso el uniforme del cátcher o recolector de la pelota, que pesaba más que él. Juan salió a darlo todo en el campo de juego; lo hizo sin enfocarse en lo que le faltaba o en sus limitaciones. Ese día, mi hijo, Juan, ¡fue todo un campeón!

El equipo de Juan no ganó el campeonato, sin embargo, el trofeo que

llevó a casa luego de esa temporada, para nosotros significó: propósito, entrega y persistencia.

En la misma manera te digo hoy, que Dios puede usar tu vida si, con entrega, persistes en el propósito que te hayas propuesto. Tal vez te veas frágil y sin la estatura adecuada, en el área que sea. Dios potenciará al máximo tu vida, pues cuando decides poner tu vida en las manos del que te formó, de Dios, no hay límites que impidan que puedas correr todas las bases para llevar tu vida o la de tu equipo a un triunfo.

Aprendiendo a entregar el control

El tiempo pasó, y como familia seguimos en un proceso de adaptación. Yo continuaba con mis viajes de trabajo, aunque de forma más limitada, y Óscar continuaba haciendo trabajos para algunos clientes en Colombia e involucrado en algunas labores en casa.

En el mes de marzo del 2017, emprendí un viaje a Perú. Durante mi primer día de viaje recibí una llamada de Óscar para informarme que tuvo que llevar a Juan de urgencias al hospital. Mi reacción inmediata fue cancelar mi viaje y regresar, como había tenido que hacerlo muchas veces en el pasado. Pero Óscar me dijo:

—Si vas a confiarme tus hijos, como un padre, este es el momento para que comiences a hacerlo. —Y agregó—: Aquí todo está bajo control, él está en el hospital y recibiendo la ayuda que requiere, Anna está bajo el cuidado de nuestros amigos, y tú estás donde se supone que debes estar.

Fue tan contundente que no tuve más remedio que aceptar.

Sentí que Dios me decía: <<Tú no controlas todo, yo he puesto personas alrededor tuyo para levantar tus brazos, y aun asumir tareas que en el pasado solamente tú las harías>>. Cuántas veces en nuestras vidas creemos que, si nosotros no estamos al frente de todo, simplemente las cosas no funcionarán. Parece que olvidamos que quien sustenta nuestras vidas y la de los nuestros es Dios. ¡Con esa certeza me fui a dormir!

A la mañana siguiente me levanté muy temprano, pues debía ir a comunidades en zonas muy pobres a las afueras de Lima. Antes de salir del hotel, llamé a Óscar y me dijo que Juan todavía tenía fiebre y que al parecer tenía una infección en la sangre y el riñón, y estaban analizando qué tipo de bacteria lo estaba afectando. Esa tarde, en un momento donde tuve conexión a internet, llamé a un amigo nuestro y una maestra de Juan, la señora Warr, para pedirles el favor de ir a relevar a Óscar. Ellos tomaron turnos para estar con Juan, mientras Óscar fue a casa para bañarse y tener un tiempo con Anna. Hacia las cinco de la tarde, por fin, regresé al hotel. A mi arribo, sonó mi celular; era una llamada de la unidad cardiaca, donde Juan se encontraba. Me dijeron que hacía pocos minutos lo habían llevado a cuidados intensivos, pues tuvo un paro cardiaco. Me dijeron que se encontraba estable, y que antes que hubieran hecho resucitación cardio pulmonar, Juan regresó por sí mismo.

Me avisaron que Óscar no estaba en el hospital y que preferían que yo le contara lo que había sucedido. La directora de cuidados intensivos me dijo que creía que yo debía regresar, simplemente, porque <<no sabían hacia dónde iba Juan esa noche>>, queriendo decir que no sabían si podría morir. Tuve paz, en medio de mi dolor. Mis compañeros me ayudaron a organizar mi salida; y hacia las dos de la mañana estaba en un vuelo de regreso hacia Atlanta.

Al llegar al hospital, Óscar y Juan me estaban esperando. Juan, por su parte, con una sonrisa, como si nunca hubiera sucedido nada. Una de las médicas me dijo:

—Así como se fue, regresó, es como si hubiera echado mano de una fuerza interior que lo sostiene.

Inmediatamente después hablé con Juan y le pregunté qué había pasado. Él me dijo que se fue, y luego sintió que alguien le echó unas gotas de agua en su cara y se despertó. No me cabe duda, como le dijimos a la médica, que la fuerza interior de la que Juan echó mano y que lo sostenía, era Dios. Él no necesitó que Óscar o yo estuviéramos en control, Dios mismo guardó su vida.

Luego de unos días, volvimos a casa. Al regresar al colegio, el temor de los maestros revivió, pues algunos pensaban: ¿Qué tal si vuelve a tener un paro cardiaco? Sin embargo, poco a poco, las cosas fueron retornando a la normalidad, y tomamos medidas, incluyendo un plan de respuesta y una capacitación en resucitación cardiopulmonar para los maestros y nosotros.

Aumento de estatura

Hacia el mes de mayo del 2018, iniciamos otra travesía con Juan. Como ya lo he mencionado, Juan siempre fue un niño muy pequeño, y su formación ósea correspondía a la de un niño cuatro años menor que su edad cronológica; así que una vez el corazón se estabilizó, el endocrinólogo sugirió que Juan debía comenzar a recibir la hormona del crecimiento.

Le realizaron unos exámenes requeridos por la compañía de seguros para la aprobación de la inyección. Nos negaron la inyección, dos veces. Ante la primera negativa, me entristecí, pues Juan estaba entrando en la preadolescencia; donde era más consciente de su cuerpo y su estatura. Esto, sin mencionar las burlas que algunas veces enfrentó de parte de algunos niños. Ese mismo día, sin embargo, recibí una llamada de una organización que me dijo que, ante la respuesta negativa, ellos podrían ayudarnos en el proceso de apelación, y mientras tanto nos enviarían el tratamiento gratis, aunque por tiempo limitado. Sin dudarlo, aceptamos la ayuda, nos entrenamos para poder mezclar y aplicar la inyección, y nos embarcamos en esta nueva aventura.

Un par de meses después nos llegó la carta donde el seguro médico nos negó la aprobación de la medicina, por segunda vez. La organización que nos venía ayudando, nos llamó para decirnos que no podrían seguir enviándonos el medicamento gratuitamente. Me dijeron que podría apelar a otra instancia y que me iban a enviar

una carta que se requería para hacer la apelación. Todas las tardes llegaba ansiosa a buscar la carta, pero esta no llegaba. Llamaba y me decían que ya la habían enviado.

Un fin de semana, estando en la iglesia, me paré en la parte de atrás y pensé: <<¿Por qué estoy preocupada? ¿No está Dios más interesado que yo, en el bienestar de Juan? Si Dios no hubiera querido que Juan recibiera este tratamiento, simplemente, no hubiera recibido la llamada donde me ofrecieron el medicamento gratis por unos meses>>. Luego pensé: <<Dios no deja los procesos a la mitad. Lo que Él inicia, Él lo termina>>. Si Dios quiso usar ese método para añadir estatura a mi hijo, nadie lo podría impedir.

Esta reflexión me ayudó a calmar mi ansiedad y tener la certeza, que, de alguna forma, Dios daría lo que Juan necesitaba. Como dice la Biblia en **Mateo 6:34:** <<...no se angustien por el mañana, el cual tendrá sus propios afanes>> *(NTV).*

Al día siguiente, al llegar de mi trabajo, encontré una carta, pero no la que estaba esperando. Esta decía: <<Ante la negativa de la aprobación médica para la hormona de crecimiento, una tercera instancia fue convocada; esa instancia aprobó, y la apelación exige que, de manera inmediata, y retroactiva, se apruebe la hormona de crecimiento>>. ¡Definitivamente, Dios no dejó las cosas a la mitad!

Los meses transcurrieron y Juan comenzó a ganar peso y estatura. Fue lindo ver su cara de alegría cada vez que se medía. Creo que, si hay alguien que conozco que tuvo que aprender a esperar y llenarse de fe y seguir creyendo y celebrar cada paso por pequeño que fuera, ese ha sido Juan.

¿Te ha pasado que has emprendido un proyecto creyendo que Dios te mostró que ese era el camino, comienza a abrir las puertas, y en medio del proceso, llegan los obstáculos? ¿Has sentido que la duda y el temor comienzan a invadirte? Te digo que, si Dios comenzó el proceso, lo terminará. ¡Él no deja a medias lo que comenzó!

Una meta alcanzada y otras por alcanzar

Al final de mayo del 2018, Juan se graduó de la escuela primaria. Para ese momento, Anna, quien iba un año delante de él, había terminado su sexto grado. Los logros de ambos nos llenaban de mucha alegría. Me sentaba a mirar hacia atrás, y no tenía más que palabras de agradecimiento por el momento que estábamos viviendo.

Anna, quien también tuvo desde kínder un programa individual de educación debido a su síndrome de integración sensorial y un déficit de atención muy marcado, progresó al punto que, para el inicio del séptimo grado, ese programa se descontinuó.

Para Juan la transición de primaria a educación intermedia fue todo un desafío. Se enfrentó al temor de los docentes y la administración del nuevo colegio, por sus condiciones médicas. Al comienzo no le permitían desplazarse sin una persona que le acompañara todo el tiempo (una especie de guardaespaldas). Él, en plena preadolescencia, lo último que quería era ser observado por otros; sé que de hecho se sentía observado por los aparatos que tenía en las piernas.

Los temores, poco a poco se fueron reduciendo, y el colegio desarrolló protocolos y estableció un equipo de respuesta ante un posible paro cardíaco y para permitirle unirse a actividades de educación física que no pusieran en riesgo su vida (por un sangrado interno).

En el ámbito académico, algunos retos llegaron también. Debido a esto, tuvimos que realizar varias reuniones con el colegio para encontrar alternativas que ayudaran —como un día dije a los maestros— no solo a que él sobreviviera, sino que floreciera en el ámbito escolar. Menciono esto, pues como madre de un niño con necesidades especiales aprendí que no solo tenía que estar al tanto de sus necesidades médicas, sino de que él tuviera las herramientas para salir adelante en el ámbito escolar. Esto me llevó a aprender que no podía dejar en manos de los maestros la vida educativa de Anna y Juan. Ellos eran parte del proceso, pero yo era la gerente del proceso educativo

de mis hijos. Ese año establecimos metas educativas y trabajamos en equipo con el colegio para lograrlas. Pues bien, no sé cómo ni cuándo, pero el tiempo pasó, y sin darnos cuenta, un año escolar más había llegado a su final. Juan culminó con éxito sexto grado y Anna terminó su séptimo grado.

 ## Corazón valiente

Para Juan, el final del año escolar siempre fue muy significativo, no solo porque había terminado un año más, sino porque a la semana siguiente, usualmente tenía la oportunidad de ir a un campamento para niños con enfermedades congénitas del corazón.

 ### *Finalmente, dos niñas dijeron <<sí>>*

Este campamento, totalmente gratis, le había permitido participar por años, de una semana fuera de casa, sin sus padres y su hermana. Este le ayudó a superar miedos, a ver que podía escalar paredes aun cuando tenía aparatos en las piernas, interactuar con otros niños, jugar y bailar (otra de sus pasiones). Allí Juan comenzó a hacer amigos, no solo otros niños que participaban del campamento, sino los consejeros de cabaña. Uno de ellos se convirtió en alguien muy especial. Un hombre muy alto que trabajaba como locutor de radio; cada verano, este hombre se unía al equipo de voluntarios que incluía médicos y otro personal médico del hospital.

El día llegó y Juan se fue al campamento. Este año se fue con la determinación de invitar a una niña al baile de cierre del campamento. El año anterior Juan invitó a una niña y ella rechazó su invitación, pero él, con su determinación, nos dijo que lo intentaría otra vez.

Viajó con los rezagos de una bronquitis que le dio justo la última semana del colegio. Estando en el campamento, a mitad de semana, nos llamaron para decirnos que Juan tuvo una recaída, y que pasó toda la noche con fiebre. Al llegar a recogerlo lo encontramos en la clínica

acompañado por su consejero de cabaña. Este hombre pasó toda la noche acompañando a Juan. Justo antes de salir, los compañeros de cabaña vinieron para despedirlo. Pude ver la tristeza de ellos y también la de Juan, sé que, aunque quería llorar, retuvo las lágrimas hasta que nos fuimos. Su consejero de cabaña lo cargó en sus brazos hasta el carro y le dijo, ¡hasta siempre mi amigo!

En el carro, Juan comenzó a llorar y eso rompió mi corazón. Me dijo:

—Mami, yo tenía mucha ilusión del baile de despedida, y no me lo vas a creer: no solo una sino dos niñas aceptaron ir al baile conmigo.

No sabiendo qué decir, le dijimos:

—Juan, te hubieras metido en la grande donde hubieras estado para el baile, de la que te salvaste.

Comenzamos a reírnos, y de repente había una mezcla de lágrimas con risa. Nos dijo:

—Lo logré, mami, eso fue lo importante, que las niñas aceptaron mi invitación.

De allí tuvimos que ir directo al pediatra; allí le hicieron exámenes para saber qué estaba produciendo la fiebre. El médico creía que podría ser una neumonía, pero poco después se descartó. No obstante, lo envió a casa con un medicamento para el tratamiento de una neumonía. Lo hizo pues en menos de dos semanas viajaríamos a Colombia, así que prefirió medicarlo.

En casa continuó su recuperación, con el ánimo de estar bien para la llegada de su hermana Gwyneth, su cuñado Bob (a quien amaba mucho) y sus sobrinas. Cada año, desde que Steve partió, pasamos un tiempo juntos; usualmente en el verano. Siempre era divertido nuestro tiempo con ellos, pero esta última visita fue mucho más especial.

 ## Finalmente, tuve mi baile

Era bastante divertido ver a Anna y Juan asumiendo el rol de tíos. Juan siempre salió de la zona de confort para complacer a sus sobrinas; como la tarde que decidieron jugar a la boda: y él era el novio. Nos

invitaron a ver la boda; no pude evitar remontarme a la semana anterior, cuando, de manera anticipada, había tenido que ir a recoger a Juan del campamento. Recordé la tristeza que él tuvo de no poder ir al baile. Ahora, como parte del juego de la boda, Juan tuvo que bailar con su sobrina mayor, Grace, quien es solamente tres años menor que ellos. Lo vi divertirse, disfrutando el momento, y pensé que, aunque no había podido ir al baile en el campamento, Dios le había permitido tener ese baile tan anhelado por él. Mi hijo sí que sabía de cambios de libreto en su vida.

Esto me hizo pensar que, es nuestra actitud de gratitud y aceptación lo que nos permite disfrutar el cumplimiento de nuestros anhelos; así la forma y el escenario no hayan sido los que originalmente pensamos. Juan y yo reímos después, hablando del tema, me dijo:

—Sí, mami, finalmente, tuve mi baile.

Montes por conquistar

Al día siguiente, nos levantamos con la determinación de ir a una caminata. Escogimos un sitio al que nunca habíamos ido, y para nuestra sorpresa, el camino tenía varios sitios empinados. Esto, unido al clima húmedo y muy caliente, fueron todo un reto para la caminata. Sin embargo, esto no fue obstáculo para que Juan decidiera emprender la marcha con nosotros. Usualmente, para Juan, terrenos como el que encontramos le representaban un reto, pues tendía a perder el balance más fácilmente y caerse. Comenzamos la caminata con calma y le dije:

—Vamos a avanzar hasta donde tengas fuerzas y ahí paramos.

Mientras caminábamos, conversamos que la vida implicaba conquistar montes, diariamente. Mencionamos que, para algunos, esos montes significan dolor físico y emocional; para otros, temor al futuro, sentirse frustrados y derrotados, pérdidas y nuevos comienzos. Le dije:

—Hijo, tú has conquistado muchos montes en tu vida, y estoy muy orgullosa de ti por eso; no es qué tan alto sea el monte por conquistar,

ni tampoco cuántas veces te caigas y tengas que volver a levantarte lo que cuenta, sino que en el proceso no te rindas, no te des por vencido; pues si perseveras, por alto que sea el monte lo conquistarás. Llegamos a un punto de la caminata donde la vía se hizo muy angosta, y no cabía sino una sola persona a la vez. Era una parte alta y, debo confesar, que sufro un poco de vértigo en las alturas; así que Gwyneth lo tomó de una mano, mientras yo lo sostenía de la otra. Ella iba adelante y yo detrás. En un momento, Gwyneth le dijo:

—Si sientes que te vas a resbalar, suelta a tu mamá, pues yo te voy a poder sostener a ti, pero no a los dos.

Fue un momento chistoso, pero de una enseñanza profunda. Ella iba delante de él, marcando el camino, mientras que yo iba detrás. A veces seguimos el camino queriendo avanzar y tomarnos de la mano de aquello que nos va a llevar hacia delante, pero no queremos soltar la mano de lo que nos une al pasado, lo que está detrás. Tuve uno de esos momentos de revelación que siempre estarán conmigo.

En otras palabras, ella le estaba diciendo que soltara lo que estaba detrás pues si él se aferraba a ello, aunque ella tratara de sostenerle le iba a quedar muy pesado ayudarlo a levantar y avanzar; y aún peor: él se podía ir por el abismo.

Sentí que así es con nuestra vida. Cuántas veces hemos querido avanzar, sin despojarnos del pasado. Si no lo hacemos, el peso hacia atrás nos puede terminar arrojando por el abismo. No sé si estás viviendo una experiencia similar donde quieres avanzar, pero no sueltas lo que está detrás de ti. Puede ser el dolor, el rencor, la frustración, el miedo, la falta de confianza por una traición, y muchas otras cosas. Dios te dice que Él te sostiene de la mano y te ayuda a caminar hacia delante, te dice: <<¡Suelta sin temor y no mires más atrás, de lo contrario te caerás!>>

Luego de una bella tarde caminando, hablando, riendo, tomando fotos y disfrutando la naturaleza, regresamos a casa. La expresión de satisfacción en la cara de Juan fue total, pues completó toda la caminata y nunca se cayó. Al final me dijo:

—Mamá, fue excelente, no me caí ni una sola vez.

Yo sonreí, y le dije:

—Sí, hijo, hoy conquistaste un monte más.

Sin mirar atrás, mejores momentos están por venir

Esa noche, Juan vino a mi cuarto y me dijo que no se sentía bien. Me comentó que tenía dolor de cabeza, pero que él creía que era deshidratación. Le dimos electrolitos y se fue a dormir. A la mañana siguiente, se levantó con el mismo dolor, así que hicimos una cita con la pediatra, pero luego decidimos ir directo al hospital. A nuestro arribo, Juan comenzó a perder fuerza en su cuerpo, y casi no podía caminar. Las enfermeras lo llevaron rápidamente a un cuarto donde el equipo médico lo estaba esperando. En menos de media hora habían hecho exámenes de laboratorio, y estaba conectado a monitores que permitían saber cómo estaban sus signos vitales. Los doctores pensaron que se podía tratar de la válvula de la cabeza o podía ser el corazón. También identificaron que su presión arterial estaba muy elevada. Poco después se descartó que Juan tuviera problemas con la válvula de la cabeza o con el corazón; sin embargo, por el dolor de cabeza intenso y la presión arterial elevada lo hospitalizaron en la unidad de cuidados intensivos pediátricos. Él nunca había estado en esa unidad, pues siempre había estado en la unidad de cuidados intensivos cardiacos pediátricos.

Al llegar a la unidad, el equipo médico no conocía a Juan, así que no estaban familiarizados con su forma de reaccionar a los medicamentos. Llevábamos pocos minutos en la unidad, cuando llegó la orden de darle un medicamento para comenzar a bajar la presión arterial. Cuando la presión arterial se eleva, esta tiene que bajarse paulatinamente, pues es peligroso bajarla de una sola vez. Yo pregunté a la enfermera qué le iban a dar y cómo le iban a administrar el medicamento. Ella me dijo que le habían dicho que le pusiera una inyección.

Les mencioné que para ese tipo de medicamento era mejor ponerlo por la vena por unos minutos en lugar de una inyección, ya que por alguna razón Juan no reaccionaba bien al ponerlo de una sola vez. Ellos ignoraron mi sugerencia, y al ponerle la inyección Juan tuvo un paro respiratorio, del cual pronto se recuperó. Sin embargo, una enfermera vino para administrar otro medicamento por la vena, y Juan volvió a reaccionar con otro paro respiratorio. En ese momento tuvieron que entubarlo y conectarlo a un respirador. Vino la directora de la unidad para hablar conmigo y estuvimos hablando de la necesidad de escuchar a los padres, pues conocemos a nuestros hijos, ya que hemos vivido con ellos a lo largo de los años y sabemos lo que les afecta y lo que no. Ella fue uno de los médicos que en su momento me preguntó si yo era médico.

Juan estuvo en un respirador por día y medio. Los médicos finalmente encontraron que la única explicación para lo que pasó con Juan fue la suspensión súbita del medicamento que le habían dado para la posible neumonía, una semana atrás. Lo diagnosticaron con encefalopatía cerebral reversible[8], que se puede dar como efecto secundario a la suspensión súbita de un medicamento; esta se caracteriza por dolor de cabeza, disminución de los niveles de conciencia, convulsiones y alteraciones visuales, además de hipertensión; se da una inflamación en el cerebro que al pasar algunos meses desaparece. Le formularon una medicina para convulsiones, hasta que el cerebro volviera a la normalidad.

Una vez recibimos este diagnóstico nos dijeron que Juan estaba estable y procedieron a quitarlo del respirador. Lo dejaron en observación por 24 horas más. Esa noche, Juan se despidió de su hermana Gwyneth, quien pasó con él toda la tarde; ella y su familia regresarían a su casa a la madrugada siguiente. Él grabó un video para las sobrinitas, despidiéndose de ellas y luego su hermana se marchó. Tuvimos un tiempo especial hablando antes de irnos a dormir. Luego, a eso de las 4:00 a.m. escuchamos un ruido fuera de la habitación. Una enfermera vino para decirnos que a Juan lo iban a trasladar a la unidad de cuidados cardíacos.

Yo no entendía, pues para ese momento cualquier problema con el corazón había sido descartado. Nos dijeron que, sí, que efectivamente no estaba relacionado con que él tuviera problemas cardíacos, sino que requerían el cuarto de Juan en la unidad de cuidados intensivos y les habían llamado de la unidad cardíaca para pedirles si Juan podía ir a casa desde allí; que llevaban casi dos años sin verle y tenían muchas ganas de saludarlo. La médica jefa del turno vino hasta el piso donde estábamos y dijo:

—Sé que suena raro pedirte este favor, pero hay tanta gente allá que quiere ver a Juan, y cuando escucharon que él estaba aquí, aunque les dio tristeza que estuviera hospitalizado, se alegraron de poder saludarlo y lo están esperando.

Fue la solicitud más extraña que he recibido, pero dije:

—¿Por qué no? De todos modos, vamos a ir a casa.

Así que hacia las cinco de la mañana nos trasladaron a esa unidad. Al llegar allí estaban varias enfermeras y un enfermero quienes habían atendido a Juan años atrás. Llegaron al cuarto, uno a uno, para saludarnos, ¡parecía un día de fiesta! Juan los saludó, con su usual sentido del humor —heredado de su padre, Steve—. Saludó de manera especial a Curt, un enfermero que lo ayudó mucho durante los casi tres meses de hospitalización en el 2015. Cuando lo saludó por su nombre, él no podía creerlo. Le dijo:

—Es increíble que te acuerdes de mi nombre.

—Cómo olvidarte si en los días de mayor dolor tú me ayudaste para calmarlo —respondió Juan.

Al enfermero se le escurrieron las lágrimas y Juan le agradeció por haberlo ayudado.

Un par de horas más tarde llegó una mujer muy especial. Era la mujer de la cocina que venía a traerle el desayuno. Ella, durante la larga estadía en el hospital en el 2015, se convirtió en una amiga más. Fue conmovedor volverla a ver, y ver su alegría al reencontrarse con Juan. Antes de que ella saliera del cuarto él le dio un abrazo y le dijo:

—¡Gracias por todo!

¡Por un momento tuve la sensación de que habíamos ido a esa unidad de cuidados cardíacos a despedirnos, y que esa había sido nuestra última visita a ese hospital!

Un par de horas después, los médicos vinieron para revisar a Juan y nos dieron la noticia de que se podía ir a casa. Le dijeron:

—Viaja, disfruta de la familia de tu mamá, te va a hacer bien.

Óscar y Anna llegaron para recogernos. Salimos felices y agradecidos con Dios, pues una vez más habíamos visto su favor sobre la vida de Juan. Óscar parqueó el carro al frente de la entrada del hospital, y vino hasta donde estábamos y llevó a Juan hasta el carro.

Tomé una foto del momento, pues seguía con la sensación de que esa era la última visita de Juan a ese hospital, y me enterneció ver a Óscar cargándolo como un padre; sentí que era Dios mismo cargándolo y diciéndole: <<No mires atrás, ¡tus mejores momentos están por venir!>>

♥ Regresando a casa a encontrarme con papá

Al día siguiente era domingo y tuvimos la reunión de un grupo que se reúne en casa para orar y estudiar la Biblia juntos; iniciamos este grupo con Óscar desde comienzos del año 2019. Tomamos un buen tiempo para adorar, orar y estudiar la Biblia. Al final, nos reunimos en el cuarto de Juan para orar, pues ese día nos pidió dejarlo descansar. Mientras orábamos, Anna tuvo una visión. Ella vio a su hermano como un bebé, dormido, en los brazos de Papá Dios. Luego de compartir esa visión, se dirigió a él y le dijo:

—Juan, todo va a estar bien.

El lunes nos preparamos para emprender nuestro viaje a Colombia. Teníamos mucha expectativa, pues los meses anteriores tuvimos otros retos (que serán material para otro libro). De hecho, antes de abordar el avión, los pastores bajo cuyo liderazgo hemos estado trabajando, nos llamaron y nos cantaron una canción que entre otras dice:

Aquí estamos, con la espada en nuestras manos todavía...
Aún en pie, luchando día a día...

Lo hicieron, pues sabían que necesitábamos ese viaje de refrigerio para nuestro corazón.

El vuelo duró cinco horas aproximadamente. Durante el vuelo, Juan, Anna y yo nos sentamos juntos. Ellos, como era usual, hablaron de varios temas, trataron de ver una película, y luego se pusieron a cantar una canción de un musical de Broadway que a Anna le encanta. Al final de la canción, Juan se volteó y le dijo a su hermanita:

—Siempre estaré orgulloso de ti y no importa lo que venga a tu vida, tú siempre saldrás adelante.

El mencionó esto, pues estaba relacionado con la canción que acaban de cantar. Cuando lo escuché, se me llenaron de lágrimas los ojos al ver el amor que él sentía por ella.

El viaje continuó, y como era costumbre en él, frecuentemente me preguntaba cuánto faltaba para aterrizar, yo le contesté:

—Una hora.

A nuestro arribo a Bogotá, la capital de Colombia nos estaba esperando una silla de ruedas para Juan. Usábamos este servicio para evitar que él tuviera que caminar en el aeropuerto al llegar a una ciudad con una altitud mucho más elevada que donde vivimos. Mientras esperamos las maletas, nuestro corazón se emocionó al ver a mi papá, mi hermano y una de mis hermanas; pues no nos veíamos desde hacía dos años y medio. Abrazos fueron y vinieron, y las lágrimas también. De allí salimos hacia la casa de mis padres, ubicada en una ciudad pequeña a las afueras de la capital. Luego de una hora de recorrido, llegamos a la que sería nuestra casa por las siguientes semanas. Mi mami nos estaba esperando ansiosa de abrazar a sus únicos nietos; solo hacía falta una de mis hermanas que por una emergencia médica había tenido que ir al hospital. Entramos a la casa mi hermana, Anna, Juan y yo. Cuando entramos, Juan apenas pudo decir <<hola>> a mi mamá, y me dijo que no se sentía bien. Inmediatamente fuimos al baño, y ahí me di cuenta de que su condición era seria. Corrí a la sala, y pedí a mi hermana que llamara una ambulancia, y comencé a darle respiración boca a boca. Juan entró en un paro cardio respiratorio. Óscar, mi padre

y mi hermano llegaron con las maletas. Óscar y yo comenzamos a hacer resucitación cardio pulmonar; pero Juan no reaccionó. La ambulancia llegó y lo llevamos al hospital más cercano. Una vez allí, los médicos siguieron tratando de traerlo de regreso, pero como Anna me dijo unos meses después de que su hermanito se fuera:

—Mami, cuando pusiste a Juan en el piso, yo me acerqué a hablarle y decirle que lo amaba; yo me despedí porque sentí que, contrario a las veces anteriores, esta vez, Juan, se iría para siempre.

El 11 de junio del 2019, una de mis dos promesas regresó a casa con Papá Dios, junto a papá Steve. Mi vida se detuvo en el pasillo de ese pequeño y humilde hospital de pueblo. Me rehusé a creerlo, cuando los médicos nos llamaron para confirmar que el niño había muerto. Oramos pidiendo un milagro, que Dios lo trajera de regreso, pero entendí que ese día ya había sido escrito sobre la vida de Juan. Nos dejaron solos con él, y ahí le hablé. Lo llené de besos y acaricié su hermosa piel, color canela y su cabello rizado.

La imagen que tuve de Óscar cargándolo en los brazos, y luego la imagen que Anna vio de Juan siendo cargado por papá Dios, vinieron a mi mente en ese momento. Ese fue un momento desgarrador en mi vida, pues como padres creemos que nuestros hijos nos enterrarán a nosotros, y no nosotros a ellos. Era un hecho, el tiempo más extraordinario en su vida, aunque el más doloroso para mí, finalmente había llegado, ¡Juan regresó a casa!

El medicamento era para otro Juan

En la semana que Juan partió, tuvimos un servicio memorial muy especial en Bogotá con familia y amigos. En simultánea, otro servicio fue liderado por algunos de los jóvenes de RESET, en la Florida. Amiguitos de Juan, en Atlanta, se reunieron en un parque para recordarlo y darle el último adiós. Permanecimos en Colombia hasta el 18 de julio. Dos días antes de regresar a los Estados Unidos, fuimos a visitar a un primo de Óscar. Mientras conversamos de cómo llegaríamos al aeropuerto, mencionamos

que teníamos una maleta llena del medicamento de la hormona de crecimiento, y no sabíamos qué hacer con la medicina, pues era muy costosa para botarla (valía alrededor de 56,000 dólares).

El primo de Óscar llamó a la fundación de un hospital para donarla. Le dijeron que no era posible recibir esa medicina en donación, y que la tendríamos que botar. Nos fuimos tristes. Una hora después, el primo de Óscar recibió una llamada de esa fundación para decirle que un rato después de que él llamó, una mujer llamó a preguntar si ellos conocían de alguien que pudiera donar esa misma medicina.

La medicina era para un niño de seis años, muy pobre, con retraso mental, para ayudarle con un problema neurológico. El primo de Óscar no lo podía creer: ¡cómo era posible eso!

Quien llamó fue la asistente de un gerente de una compañía de equipos médicos, quien apadrinó el niño de su empleada de servicio; la ayudaba a conseguir el medicamento cada vez que el seguro médico para personas de escasos recursos, le negaba el medicamento. Este hombre llegó a recoger las inyecciones. Mientras hablábamos, sus ojos se llenaron de lágrimas. Me dijo:

—¿Sabe cómo se llama el niño a quienes ustedes acaban de ayudar con este medicamento? ¡Su nombre es Juan!

<<Dios es increíble>>, pensé. Dos meses atrás tuve que iniciar un proceso de aprobación para llevar esa cantidad de medicamento a Colombia; la llevamos con todos los cuidados: refrigerada a una temperatura determinada, siguiendo todos los protocolos para que no se fuera a dañar.

Dios ya sabía que esa medicina no era para mi Juan, pero fue el vehículo para que otro niño con una discapacidad, seguramente, con una mamá que clamó por un milagro, como yo lo hice tantas veces, viera suplida su necesidad.

Dios ya sabía el día y la hora en la que Juan dejaría este mundo para ir a casa. Entendí que cuando nuestra vida no está centrada en nosotros, sino en bendecir a otros, aún la muerte puede ser usada para dar vida. Como dice la Biblia: <<El grano de trigo, a menos que sea sembrado en la tierra y muera, queda solo. Sin embargo, su muerte producirá muchos granos nuevos, una abundante cosecha de nuevas vidas>> *(Juan 12:24 NTV)*.

❤ Abrazar e irradiar amor fue su misión

El día 3 de agosto, en la ciudad de Atlanta tuvimos un servicio memorial con todas las personas que habían rodeado su vida, desde que nos mudamos. Casi 300 personas entre estudiantes, maestros, médicos, enfermeras, amigos, sus consejeros de cabaña de campamento y familia, nos reunimos para celebrar su vida.

Fue un tiempo para recordar quién había sido Juan. De todo, tal vez lo más impactante fue cuando Jenny, quien fue su maestra de escuela dominical, pidió que levantaran la mano quienes hubieran recibido un abrazo de Juan. Todas las personas que estaban allí levantaron la mano.

Un día, Óscar me dijo:

—Sandra, no pidas porque Dios cumpla su propósito en Juan, ¿no te has dado cuenta de que la vida de Juan, en sí misma, ha sido un propósito? Creo que Juan vino a este mundo con el propósito de mostrar el amor a través de sus abrazos y sus besos, y para mostrarle a otros a través de su vida, el valor de no rendirse y siempre ver el lado bueno de las cosas.

Ese día recordé sus palabras, y solo pude agradecer, pues, aunque fue como una estrella fugaz, con un paso rápido por este mundo, su destello durará por largo tiempo.

A veces creemos que el propósito en nuestras vidas es alcanzar títulos, posesiones, que nuestro nombre sea reconocido, y muchas otras cosas más que el mundo nos vende, como prototipos de habernos realizado en la vida.

Hoy te invito a que mires, dentro de ti y descubras qué es lo que tienes para dar. Tu propósito lo vives, en el día a día, cuando descubres que lo que tú tienes puede alegrar, ayudar y levantar la vida de otros, alrededor tuyo. No es el tiempo que vivas ni las muchas cosas que hagas, sino que el tiempo que vivas lo uses para que tu impacto dure por largo tiempo, en la vida de aquellos que estuvieron cerca de ti.

♥ Reflexiona:

¿Qué ha dejado cicatrices en tu corazón?, ¿te percibes como alguien frágil y sin la estatura adecuada para asumir retos en la vida?, ¿cuántos montes debes conquistar?; ¿mantienes un corazón agradecido ante las circunstancias cambiantes que rodean tu vida?; ¿cuántas veces has tenido que volver a comenzar?

Actúa:

- *Ante las cicatrices del corazón*
 - **Piensa en** quiénes han herido tu corazón y las heridas que han dejado.
 - **Decide**, hoy, soltarlos a ellos y la herida que dejaron en tu corazón.
 - **Entrega** tu corazón a Dios y pídele que restaure la << conexión eléctrica>>; que nada impida que este funcione de manera correcta. Dile que lo vuelva a reiniciar.
- *Ante tus fragilidades para enfrentar retos*
 - **Entrega** a Dios tu inseguridad para asumir los nuevos retos.
 - **Dile** que solo de Él depende tu capacidad; que tome tus debilidades y las torne en capacidades para sacar adelante lo que te ha encomendado.
 - **Depende de Él**, completamente; con seguridad llevarás tu vida y la de aquello que se te ha encomendado, a la victoria.
- *Ante las dificultades en medio de tus proyectos*
 - **Mantén** tu mirada en la meta y no en los obstáculos.
 - **Cree** que quien te mostró y comenzó a abrir el camino, no te dejará en la mitad. Llegarás al final del recorrido.
 - **Entrega** tu temor y espera; Él lo hará.

- *Ante los cambios en la vida y áreas por conquistar*
 - **Agradece**, porque, aunque el cambio parece haberte sacado del camino, no es solo la meta, sino lo que aprendes en el camino lo que cuenta.
 - **Levántate** y sigue intentando, no te quedes en el piso.
 - **Suéltate** de lo que te empuja hacia atrás. Suelta sin temor y sin mirar atrás.
 - **Entrega** los montes o áreas en tu vida, que aún debes conquistar. No mires el tamaño del monte, mira a Dios y pídele su fuerza para conquistarlo.

R e c u e r d a :

<<Me hace andar tan seguro como un ciervo para que pueda pararme en las alturas de las montañas. Entrena mis manos para la batalla; …Tu mano derecha me sostiene; tu ayuda me ha engrandecido.>> *(Salmo 18:33-35, NTV)*

<<No es qué tan alto sea el monte por conquistar, ni tampoco cuántas veces te caigas y tengas que volver a levantarte lo que cuenta; sino que en el proceso no te rindas, no te des por vencido; pues si perseveras, por alto que sea el monte lo conquistarás.>>

Epílogo

💜 Abrazando nuestro dolor para abrazar el mañana

Hoy, exactamente un año después de que Juan dejara este mundo, terminé de escribir estas historias, las cuales comencé a escribir desde el año 2012. Nunca me imaginé que escribiría lo que escribí en los últimos tres capítulos. Solo sé que la vida de Anna, Óscar y la mía nunca volverán a ser las mismas después de esos capítulos.

💜 *Aprendiendo a vivir sin sus dos amores: Papá y Juan*

Anna, la princesa de papá, se levantaba muy temprano todas las mañanas para compartir una taza de té con su papá. Él fue su príncipe; el que le marcó el camino para los anhelos que ella quiere cumplir en la vida: por un lado, encontrar su príncipe azul y tener dos hijos biológicos y dos adoptados; y, por el otro, ir a África para desarrollar trabajo con niños huérfanos.

La muerte de Steve la dejó con un profundo vacío y con muchas preguntas por responder; muchas de las cuales siguen en su mente

hasta el día de hoy. Comenzó a sanar, pero ha sido un camino largo. Creo que el mandato que le dio su padre antes de partir le ha ayudado a enfrentar cada día, buscando el sentido y aferrándose al propósito de ella en este mundo, para seguir adelante.

Hace dos años, por ejemplo, me acompañó en un viaje a África, donde juntas visitamos *casas de niños,* como llaman a los orfanatos en Kenia. Me impactó ver su amor y lo fácil que encajó con los niños, a pesar de que la observaban con detenimiento por su color de piel; pues contrario al color canela de Juan, la piel de Anna es muy blanca y su cabello dorado. Hubo un momento donde los niños la rodearon y ella comenzó a cantarles una canción que dice:

Tú eres un gran padre,
ese eres tú, ese eres tú,
y yo soy amada por ti,
esa soy yo...

Es una canción que habla de Dios, como padre. Mis ojos se llenaron de lágrimas, pues, aunque los niños no lo imaginaban, ella les cantó desde la identificación, desde aquello que los unía: la falta de un papá. Cuando Steve murió, la terapeuta que consultamos nos dijo que Juan y Anna se tenían el uno al otro y eso les ayudaría a enfrentar y superar el duelo. Pude ver que estos años, juntos enfrentaron días difíciles, apoyándose siempre el uno al otro. Como Anna mencionó el día del servicio memorial de Juan, que tuvimos al regresar a los Estados Unidos:

—Juan fue mi mejor amigo.

Hoy, sin su hermano y mejor amigo *Gibby* —como se llamaban mutuamente—, puedo ver las marcas de esta pérdida en su vida. De un día al otro dejó de ser la hermana mayor, la que abrió el camino para su hermano, a ser hija única. Los sueños que compartían de comprar una casa cerca el uno al otro, o hacer videollamadas todas las noches, y hasta compartir un cuarto cuando fueran a la universidad, se han ido. Le he dicho que está bien llorar, reír y extrañar; que todas estas expresiones forman parte del proceso de sanidad. Creo que ha aprendido poco a poco a abrazar el dolor (como un amigo, bien nos dijo un día); a entender que si Juan y Steve no están aquí es porque su propósito en la tierra culminó, pero el propósito de ella sigue vigente. Hace poco se graduó con honores de la escuela intermedia y fue aceptada en la academia de estudios globales del colegio donde cursará sus últimos cuatro años antes de ir a la universidad. El día que recibió la noticia de que había sido aceptada en ese programa, vi, como no lo veía hace mucho, ¡lágrimas de alegría, esperanza y satisfacción!

No sé a dónde la lleve el futuro; solo sé que vaya donde vaya, llevará consigo los dos amores más grandes que, hasta ahora, ha tenido en su vida: papá y Juan; así como las lecciones que a su corta edad ha acumulado sobre: levantarse una y otra vez, frente a la adversidad. Sé, como Juan le dijo la noche que partió de este mundo: <<No importa lo que llegue a su vida, ella lo superará>> y, sé que, desde el cielo, siempre tendrá dos porristas diciéndole: <<¡Anna, tú puedes, y estamos orgullosos de ti!>>

 ## *Conquistando mi propia montaña*

Mentiría si les digo que no he llorado y que no me ha dolido. Estoy en un proceso de sanidad y no me da temor decirlo. Al igual que Anna, he aprendido a abrazar el dolor. Lloro y río recordando los momentos vividos. Ha sido una temporada de mucha introspección, de pasar largos tiempos en silencio en la presencia de Dios. He entendido, como leí en alguna parte, que el tiempo, las lágrimas y la verdad sobre la muerte pueden ayudarnos ante la pérdida de nuestros seres amados. Estos, y la esperanza de que un día nos reencontraremos, me han ayudado a lo largo de este tiempo.

Óscar ha sido testigo de mis altas y mis bajas; de mis días buenos y no tan buenos. Sé que él también extraña a su compañero de partidos de fútbol —un deporte en el que Juan era todo un experto—, pues soñaba con ser entrenador del Barcelona. Sé que extraña a su compañero de canto, quien también le acompañaba en su pasión por la música. Muchas noches, acompañados con la guitarra comenzaban a cantar desde música cristiana hasta música colombiana; de hecho, Juan llegó a convertirse en el asistente de Óscar tocando el tambor (uno que le había comprado en África) durante las reuniones de oración que hacemos en casa. Pero, con seguridad, sé que lo que Óscar más extraña son los besos y abrazos que cada día Juan le daba, a través de los cuales le dejaba saber que, aunque no era su padre, lo amaba, y lo había aceptado en su vida.

Por ahora, sé que mi viaje continúa y que cada cosa vivida me está preparando para la siguiente etapa. Por ejemplo, en la actualidad me encuentro iniciando un proyecto para ayudar a padres de niños con discapacidades, a través de talleres y servicios para abogar por ellos ante el sistema escolar, y otro proyecto para apoyar a mujeres a desarrollar su potencial.

Tengo la certeza que todo lo vivido, y la vida de Steve y Juan, no ha sido en vano. Son la semilla que está germinando en obras de amor que ayudarán a otros a entender que nacieron para florecer y dar fruto y, nada, ni las circunstancias pasadas, presentes o futuras, podrá frenar su propósito y su destino.

Hoy recuerdo a Juan con gratitud. Dios me dio la asignación de ser su madre por trece años. Viví junto a él demasiados momentos. Juntos batallamos, creímos que lo imposible podía realizarse; eso sí, siempre de la mano de Dios.

Siguen vigentes en mi corazón su preciosa sonrisa, sus ojos y largas pestañas, su sentido del humor, su piel color canela y su cabello negro rizado. Siempre recordaré su fortaleza para enfrentar los desafíos y todos nuestros aprendizajes mientras escalábamos y conquistábamos muchos montes: el monte del temor, del dolor —físico y emocional—, de la aceptación, de las pérdidas, de volver a intentar y volver a comenzar. Todos estos montes parecían inconquistables, sin embargo, juntos como familia, de la mano de Dios, los conquistamos. Solo puedo decir: <<¡Hijo mío, seguiré caminando en mi propósito, hasta que te vuelva a ver!>>

No sé qué circunstancias has vivido o estás viviendo, que parecen montes inconquistables. Quiero que sepas que cuando eres llevado al extremo de tus fuerzas, allí es donde aprendes a conocer cara a cara a Dios. Allí conoces que, a pesar del dolor, a veces extremo; Él te levanta y recoge tus lágrimas y las torna en manantiales; toma tus pérdidas y las convierte en grandes victorias; toma tu luto y lo cambia en alegría.

Oro a Dios porque este libro haya ministrado a tu vida. Sin importar la situación en que te encuentres, quiero que recuerdes que cada cosa que has vivido, y que ha parecido contraria a todo lo que un día soñaste; no significa que te dieron lo que no te correspondía o, como digo yo, te cambiaron el libreto. Si tu situación es esterilidad, no saber cómo enfrentar la realidad de tener hijos con necesidades especiales, largas estadías en hospitales, enfermedades crónicas, la muerte de tus seres amados o cualquier otra situación, no sientas ni pienses que te tocó vivir algo que no era parte de lo que debías vivir.

Creo que el libreto nunca me lo cambiaron, ni a ti tampoco. Fuimos diseñados para vivir en una relación profunda con Dios, a través de quien recibimos la fuerza para enfrentar y resistir toda adversidad; creo, que, tanto tú como yo, fuimos escogidos con propósito para vivir cada una de las líneas de este libreto, y al final, llevar mucho fruto. Levántate y vive el libreto —el destino y propósito— que te fue entregado, con Dios como el escritor. No te garantizo unos capítulos libres de dolor o pérdidas; lo que sí te garantizo es que el final será un final de victoria.

Gratitud

Quiero comenzar por dar las gracias a Dios, quien desde antes de nacer marcó en mí su huella y me entregó un destino y propósito, en el cual sigo perseverando, a pesar de que los episodios de mi vida no hayan sido como los soñé.

Quiero agradecer a mi abuelita Myrian, quien ya casi llega a sus 100 años. Te amo y te agradezco por el legado de amor, fe y confianza en Dios, que he recibido de ti; y por enseñarme a descubrir el valor de una vida de relación con Él. Tu legado, sin lugar a duda, se ve reflejado en cada línea de este libro.

Quiero dar gracias a mis padres Nohemy y Jaime. Dios no me dio padres perfectos, sino los padres correctos. Ustedes como nadie se han alegrado con mis triunfos y han sufrido con mis caídas y mis dolores. Mamita, gracias por ser mi compañera de muchas batallas y nunca darte por vencida; tienes una fe inquebrantable en Dios, de la cual me maravillo todos los días. Papito, gracias por amar a Dios, por tu humildad y por amarme como lo haces. Los amo con todo mi corazón y sin su amor, consejos, oraciones y perseverancia, ninguno de estos capítulos se hubiera escrito.

A mis hermanos Alexander, Catherine, Stefanie y Gwendy, que te nos adelantaste al cielo, y mi cuñada Lina. Gracias por ser parte de mi vida, por estar conmigo en las buenas y en las malas. Cada uno de ustedes

se ha sacrificado de maneras que otros no han visto, de manera callada, para darme la mano cuando lo he necesitado.

Gracias a toda mi familia Prieto y Garzón. Todos ustedes han reído y llorado conmigo y han estado firmes para creer por milagros, cuando aún la ciencia nos ha dicho no. ¡Los amo a todos!

A Gwyneth, Bob, Grace, Sophia y Claire, los amo. Gracias por aceptar que Steve tuviera una nueva oportunidad para amar y ser amado y por aceptar a Anna y Juan en sus vidas.

A todas y cada una de las manos que Dios ha usado, a lo largo de estos años, como brazos extendidos de Su amor, para decirme: no te rindas, ¡yo estoy contigo! Me faltarían páginas, para mencionar uno, a uno, sus nombres. Toda mi gratitud y amor a cada uno de ustedes.

Gracias a todas las personas que Dios ha usado para que este libro esté hoy en las manos de los lectores. Ustedes han sido un instrumento de amor y bendición para que cada vida que lea este libro reciba el toque que les impulse a vivir, día a día, en el propósito por el que están aquí. De manera especial quiero agradecer a Rebeca Segebre y su equipo de Editorial Güipil por su apoyo para crear el bosquejo, estructura de los capítulos y hacer la edición inicial del libro. A Blanca Garzón por su lectura del manuscrito, sus consejos editoriales y toques finales de edición. A Glenda Umaña por creer que esta historia tenía que ser compartida y por darme el regalo de un prólogo tan especial, para presentar el libro. A quienes me ben-

dijeron con sus recomendaciones para el libro; ustedes son todos muy cercanos a mi corazón. A Alejandro Peralta, por ser sensible a la voz del Espíritu Santo para captar la esencia de cada línea escrita y plasmarla, de manera magistral, en el diseño de la portada del libro y su apoyo en el proceso publicitario. A Jorge Cifuentes, por su aporte en el diseño y diagramación del libro. A todos los que han orado para que este libro se escribiera y se publicara, y a quienes se han unido al prelanzamiento y el lanzamiento del libro. Por último, a la Editorial CLC, en cabeza de su director nacional David Pabón, por creer en mí como escritora y autora. Qué equipo más maravilloso ha unido Dios, solo, para recordarnos que, de Él, por Él, y para Él es toda la gloria.

A Anna, mi bendición y promesa cumplida. Gracias por todos tus sacrificios para que yo pudiera tomar el tiempo de terminar este libro. Gracias por escuchar cuando te leía partes del libro y darme tu opinión, como siempre muy honesta. Gracias por ser mi porrista y mi crítica número uno. Te amé desde que recibí la promesa de que vendrías a mi vida.

A Óscar, mi esposo: Gracias por entusiasmarte conmigo en este proyecto; por creer que esta historia tenía que ser contada y que este era el tiempo para hacerlo. Gracias por escucharme leer, una y otra vez, partes del manuscrito donde me sentía estancada y por darme tus sugerencias. Gracias por tu trabajo detrás del telón plasmando gráficamente mis ideas, durante la etapa de pre lanzamiento; por ser mi fotógrafo, camarógrafo, cocinero, etc., y por tu liderazgo para asegurarte que cada detalle del diseño gráfico

del libro tuviera el sello de calidad que tiene. Te amo.

Y, por último, gracias a todos los lectores del libro. Toda esta tarea fue hecha con ustedes en mi mente y mi corazón. He pedido a Dios que este libro haya traído a sus vidas el mensaje que tenía que llegar a cada uno, en particular, y los motive a seguir viviendo cada capítulo de sus vidas, paso a paso, hasta el final.

Conoce
acerca *de Sandra*

Sandra Bibiana Prieto Garzón es consultora empresarial y de individuos en temas de estrategia, liderazgo, formación de programas y empresas sociales, y crecimiento personal y espiritual. Ha trabajado por 25 años como ejecutiva de organizaciones internacionales como Opportunity International Network y Hábitat para la Humanidad Internacional. En su trayectoria profesional, ha liderado la creación, implementación y expansión de programas de desarrollo social y económico para combatir la pobreza. Su más reciente logro estuvo enfocado en programas para combatir el déficit de vivienda, en comunidades muy pobres en Latinoamérica, Africa, Asia y Europa Central, que han impactado la vida de más de 4 millones de personas y movilizando más de 150 millones de dólares en los últimos 7 años. Por su trabajo ha recibido reconocimiento internacional como experta en el desarrollo de programas de vivienda para los pobres.

Ha sido coautora de libros y otras publicaciones, sobre programas que han apoyado a comunidades de todo el mundo en iniciativas de mitigación de la pobreza, el acceso a la vivienda y el empoderamiento económico de las mujeres a través de la formación de microempresas y empresas sociales.

Es conferencista, capacitadora y asesora, apasionada por ver a las personas alcanzar su potencial para servir, impactar, guiar a otros, unir fuerzas con otros, empoderarse y expandir su propósito. Esto lo hace a través de www.sandraprieto.org, desde donde brinda soporte directo a individuos, iglesias y empresas sociales; y a través de sus podcasts, blogs, videos y entrenamientos virtuales y presenciales de crecimiento personal, espiritual y empresarial.

Otra de sus pasiones es brindar soporte a los padres de niños en edad escolar que tienen necesidades especiales y discapacidades. Esto lo hace a través de su empresa social SP-ACT www.sp-act.education donde brinda servicios directos de defensoría escolar, y capacita a los padres para ser defensores efectivos de los derechos de sus hijos en el colegio y así obtener los servicios que le permita a éstos potenciar sus capacidades.

Nació en un hogar cristiano, y recibió a Jesús en su corazón a los 9 años. Desde su adolescencia comenzó a activarse como conferencista y maestra en temas de crecimiento espiritual. Es psicóloga clínica de la Universidad Nacional de Colombia, con maestría en economía social y gerencias de organizaciones sin ánimo de lucro de la Universidad de Barcelona; es especialista en consultoría de gerencia y de gestión de la escuela de negocios de la Universidad INCAE y de la McDonough School of Business de la Georgetown University y tiene estudios de teología de la Fundación Latinoamericana de Estudios Teológicos (FLET). Es colombiana y reside en la ciudad de Atlanta, Georgia, Estados Unidos, junto a su esposo e hija.

Información de contacto:
www.sandraprieto.org
Contacto@sandraprieto.org
Instagram: @Sandrabprieto
Facebook: @SigueconSandraPrieto

Suscríbete a mi canal de Youtube **SIGUE** con *Sandra Prieto*

Visita mi página *www.sandraprieto.org*

Escríbeme a **Contacto@sandraprieto.org** para recibir materiales GRATUITOS, blogs, cursos y noticias.

Conéctate conmigo en:

Escucha mi Podcast

(f) **@SIGUEconSandraPrieto**

(ig) **@Sandrabprieto**

(▶) **SIGUEconSandraPrieto**

Referencias bíblicas en cada capítulo

Capítulo 1

2 Pedro 3:8 (NTV) <<Sin embargo, queridos amigos, hay algo que no deben olvidar: para el Señor, un día es como mil años y mil años son como un día.>>

2 Reyes 4:16 (NTV) <<—El año que viene, por esta fecha, ¡tendrás un hijo en tus brazos!

—¡No, señor mío! —exclamó ella—. Hombre de Dios, no me engañes así ni me des falsas esperanzas.>>

2 Corintios 1:20 (NTV) <<Pues todas las promesas de Dios se cumplieron en Cristo con un resonante "¡sí!", y por medio de Cristo, nuestro "amén" (que significa "sí") se eleva a Dios para su gloria.>>

Capítulo 2

Juan 6:9 (NTV) <<Aquí hay un muchachito que tiene cinco panes de cebada y dos pescados. ¿Pero de qué sirven ante esta enorme multitud?>>

Jeremías 29:11 (NTV) <<Pues yo sé los planes que tengo para ustedes —dice el Señor—. Son planes para lo bueno y no para lo malo, para darles un futuro y una esperanza.>>

Capítulo 3

Job 2:10 (NTV) <<Sin embargo, Job contestó: "Hablas como una mujer necia. ¿Aceptaremos solo las cosas buenas que vienen de la mano de Dios y nunca lo malo?". A pesar de todo, Job no dijo nada incorrecto.>>

Filipenses 4:19 (NTV) <<Y este mismo Dios quien me cuida suplirá todo lo que necesiten, de las gloriosas riquezas que nos ha dado por medio de Cristo Jesús.>>

Salmo 139:13-14 (NTV) <<Tú creaste las delicadas partes internas de mi cuerpo y me entretejiste en el vientre de mi madre. ¡Gracias por hacerme tan maravillosamente complejo! Tu fino trabajo es maravilloso, lo sé muy bien.>>

2 Corintios 4:13 (NTV) <<Sin embargo, seguimos predicando porque tenemos la misma clase de fe que tenía el salmista cuando dijo: "Creí en Dios, por tanto, hablé".>>

Proverbios 18:21 (NTV) <<La lengua puede traer vida o muerte; los que hablan mucho cosecharán las consecuencias.>>

Mateo 5:13-16 (NTV) <<Ustedes son la luz del mundo, como una ciudad en lo alto de una colina que no puede esconderse. Nadie enciende una lámpara y luego la pone debajo de una canasta. En cambio, la coloca en un lugar alto donde ilumina a todos los que están en la casa. De la misma manera, dejen que sus buenas acciones brillen a la vista de todos, para que todos alaben a su Padre celestial.>>

Capítulo 4

Romanos 8:28 (NTV) <<Y sabemos que Dios hace que todas las cosas cooperen para el bien de quienes lo aman y son llamados según el propósito que él tiene para ellos.>>

Apocalipsis 1:18 (NTV) <<Yo soy el que vive. Estuve muerto, ¡pero mira! ¡Ahora estoy vivo por siempre y para siempre! Y tengo en mi poder las llaves de la muerte y de la tumba.>>

Capítulo 5

Romanos 4:17 (NTV) <<A eso se refieren las Escrituras cuando citan lo que Dios le dijo: "Te hice padre de muchas naciones". Eso sucedió porque Abraham creyó en el Dios que da vida a los muertos y crea cosas nuevas de la nada.>>

Santiago 2:14-17 (NTV) <<Amados hermanos, ¿de qué le sirve a uno decir que tiene fe si no lo demuestra con sus acciones? ¿Puede esa clase de fe salvar a alguien? Supónganse que ven a un hermano o una hermana que no tiene qué comer ni con qué vestirse y uno de ustedes le dice: "Adiós, que tengas un buen día; abrígate mucho y aliméntate bien", pero no le da ni alimento ni ropa. ¿Para qué le sirve? Como pueden ver, la fe por sí sola no es suficiente. A menos que produzca buenas acciones, está muerta y es inútil.>>

Capítulo 7

Mateo 17:24-27 (NTV) <<Sin embargo, no queremos que se ofendan, así que desciende al lago y echa el anzuelo. Abre la boca del primer pez que saques y allí encontrarás una gran moneda de plata. Tómala y paga mi impuesto y el tuyo.>>

Lucas 6:38 (NTV) <<Den, y recibirán. Lo que den a otros les será devuelto por completo: apretado, sacudido para que haya lugar para más, desbordante y derramado sobre el regazo. La cantidad que den determinará la cantidad que recibirán a cambio.>>

Lamentaciones 3:22-23 (NTV) <<¡El fiel amor del Señor nunca se acaba! Sus misericordias jamás terminan. Grande es su fidelidad; sus misericordias son nuevas cada mañana.>>

Salmo 40:1 (NTV) <<Con paciencia esperé que el Señor me ayudara, y él se fijó en mí y oyó mi clamor.>>

Job 1:21 (NTV) <<Desnudo salí del vientre de mi madre, y desnudo estaré cuando me vaya. El Señor me dio lo que tenía, y el Señor me lo ha quitado. ¡Alabado sea el nombre del Señor!>>

Salmo 23:1 y 4 (NTV) <<El Señor es mi pastor; tengo todo lo que necesito. Aun cuando yo pase por el valle más oscuro, no temeré, porque tú estás a mi lado.>>

Capítulo 8

Juan 11:43-44 (RVR1960) <<Y habiendo dicho esto, clamó a gran voz: Lázaro, ¡ven fuera! Y el que había muerto salió, atadas las manos y los pies con vendas, y el rostro envuelto en un sudario. Jesús les dijo: Desatadle, y dejadle ir.>>

Salmo 68:5 (NTV) <<Padre de los huérfanos, defensor de las viudas, este es Dios y su morada es santa.>>

Isaías 43:18-20 (NTV) <<Pero olvida todo eso; no es nada comparado con lo que voy a hacer. Pues estoy a punto de hacer algo nuevo. ¡Mira, ya he comenzado! ¿No lo ves? Haré un camino a través del desierto; crearé ríos en la tierra árida y baldía.>>

Capítulo 9

Mateo 6:34 (NTV) <<Así que no se preocupen por el mañana, porque el día de mañana traerá sus propias preocupaciones. Los problemas del día de hoy son suficientes por hoy.>>

Juan 12:24 (RVR1960) <<De cierto, de cierto os digo, que, si el grano de trigo no cae en la tierra y muere, queda solo; pero si muere, lleva mucho fruto.>>

Salmo 18:33-35 (NTV) <<Me hace andar tan seguro como un ciervo para que pueda pararme en las alturas de las montañas. Entrena mis manos para la batalla; …Tu mano derecha me sostiene; tu ayuda me ha engrandecido.>>

Notas y referencias

Pág 30, [1] La prueba de Apgar es una evaluación que se realiza a un bebé, justo cuando acaba de nacer. Se valora a través de una puntuación determinada al minuto de nacer, a los cinco y, a veces, a los diez minutos. Se examinan el ritmo cardíaco (la frecuencia de los latidos del corazón), la respiración, el tono muscular, los reflejos, y el color de la piel del bebé. Los puntajes de 1-3 son críticamente bajos, 4-6 están por debajo de lo normal y 7+ son normales. Si la puntuación sigue siendo baja tiempo después, como a los 10, 15 o 30 minutos después del nacimiento, existe el riesgo de que el niño sufra daño neurológico a largo plazo, y también hay un pequeño pero significativo aumento del riesgo de parálisis cerebral. Una puntuación baja indica que es probable que el bebé necesite reanimación en comparación a un bebé con una puntuación alta. Cuando un bebé necesita reanimación, significa que necesita ayuda para su corazón, su presión arterial y/o para respirar o comenzar a respirar. Hay pequeño pero significativo aumento del riesgo de parálisis cerebral. Test de Apgar para Evaluación de la Salud del Recién Nacido. Reiter & Walsh, P.C. Recuperado de https://www.abclawcenters.com/espanol/test-de-apgar/

Pág 35, [2] La Ley PREEMIE original (P.L. 109-450) enfocó por primera vez la atención nacional en la prevención de la prematuridad. La Conferencia del Secretario de Salud sobre la Prevención de Nacimientos Prematuros requerida por la ley generó una agenda de los sectores público y privado para impulsar la investigación innovadora en los Institutos Nacionales de Salud (NIH) y Centros de Control y Prevención de Enfermedades (CDC) y apoyar intervenciones basadas en evidencias para prevenir el nacimiento prematuro.

March of Dimes. (2013). *El Senado de los Estados Unidos aprueba legislación para ayudar a prevenir los nacimientos prematuros.* Cision Communication PR Newswire. Recuperado de https://www.prnewswire.com/news-releases/el-senado-de-los-estados-unidos-aprueba-le-

gislacion-para-ayudar-a-prevenir-los-nacimientos-prematuros-225397382.html.

Pág 36, [3] Birth Injury Justice Center. (2020). *Intracranial Hemorrhage - How It Causes Cerebral Palsy.* Birth Injury Justice Center. Recuperado de https://www.childbirthinjuries.com/cerebral-palsy/causes/intracranial-hemorrhage/.

Pág 38, [4] Personal de Mayo Clinic. (2018). *Conducto arterial persistente - Síntomas y causas.* Mayo Clinic. Recuperado de https://www.mayoclinic.org/es-es/diseases-conditions/patent-ductus-arteriosus/symptoms-causes/syc-20376145.

Pág 38, [5] *Acerca del citomegalovirus y la infección congénita por CMV | CDC.* Centros para el Control y la Prevención de Enfermedades. (2019). Recuperado de https://www.cdc.gov/cmv/overview-sp.html.

Pág 68, [6] Personal de Mayo Clinic. (2018). *La estenosis de la válvula mitral-Síntomas y causas.* Mayo Clinic. Recuperado de https://www.mayoclinic.org/es-es/diseases-conditions/mitral-valve-stenosis/symptoms-causes/syc-20353159

Pág 108, [7] Extraído y adaptado del diario de Steve Callison, con notas para el libro de Anna y Juan, sobre su aprendizaje en el área financiera durante nuestra salida de Haití.

Pág 166, [8] El síndrome de encefalopatía posterior reversible se manifiesta clínicamente por cefalea, disminución del nivel de conciencia, convulsiones y alteraciones visuales y radiológicamente como edema cerebral, predominantemente de la sustancia blanca de regiones parietooccipitales en la resonancia magnética. Como su nombre lo indica, con un tratamiento adecuado, es reversible.

San Martín García, I., Urabayen Alberdi, R., Díez Bayona, V., Sagaseta de Ilúrdoz Uranga, M., Esparza Estaun, J., Molina Garicano, J., & Berisa Prado, S. (2014). Síndrome de encefalopatía posterior reversible: 5 casos relacionados con quimioterapia. Anales De Pediatría, 80(2), 117-121. https://doi.org/10.1016/j.anpedi.2013.05.001